畫與醫

——一位腦科醫生的視點

*Paintings
and
Medicine*

黃震遐 著

目錄

Contents

序

二〇一〇年四月，和內子澤宜去伊朗。這古老國家，既有幾千年前波斯的歷史古蹟，又有公元七世紀被阿拉伯征服之後的伊斯蘭風格。對只見慣東方和歐美的我們，一切都是新奇陌生。之後，加倍留意之下，更在圖畫上見到中國式的龍、雲，甚至中國式的服飾和顏色搭配。當地導遊告訴我們，這並不是穿鑿附會，伊朗的藝術確實有中國的影響。蒙古大軍征服了中國，馬隊沒有停蹄，揮戈西進，征服了伊斯法罕和其他伊朗地區。隨軍而來的有攻城的漢族工程師、工匠、畫家，十三世紀之後伊朗便掀起了一場宋代中國藝術風，給伊朗的藝術家帶來全新的啟發和想像。

但是在伊斯法罕的清真寺裏，澤宜竟然在石柱上見到故鄉的倒影，酷似中國結的花樣。

歷史上，中國的音樂、藝術、醫學像這樣產生對外影響，要舉例似乎比較難。在醫學

技術及藥材方面，波斯與之後的大食（阿拉伯帝國），自唐宋以來已經和中國有長期交

流。伊本·西那（）寫的《醫典》是中東和歐洲十三至十七世紀期間最重要的醫學

參考書。在這本書中，他提到十七種來自中國的藥材[1]；相對來說，李昫著的《海藥本草》

書中卻提到九十六種海外藥材[2]。蒙古征服伊朗之後，在此成立了伊兒王朝，宰相拉什德

）派遣學生去學中國醫學，並且在一三一三年完成了第一本傳到西方的中醫

譯本《唐蘇克拉瑪》（Tansūqnāmah）[3]。但是，這本別名《伊兒汗的中國科學寶藏》的書

對波斯和西方醫學卻影響極少。

儘管我們對中國的五千年文化深感自豪，但實際上在世界史中，中國似乎是受惠於外
來文明，多於對外散發影響。以種類分，中國輸出的主要是純生產技術的發明，例如造紙、
絲綢、指南針、印刷、火藥；至於精神文明方面，藝術、音樂、文學，乃至哲學，就都影
響貧乏。醫學儘管表面上是一門應用技術，但無論插圖[4]、診斷和醫療方法都反映了背後的
理念，主導醫學發展的其實是對人和疾病的觀念。因此，中國傳統醫學的影響有限，也應
該是反映了背後思想方面的某些不足。

中國傳統醫書上的插圖，人體結構所反映的實況粗糙簡陋，缺乏對細節的描繪，腦、

脊髓、血管循環受到冷落[5]。理論於是變得像古埃及畫中的人頭和早期歐洲畫的顏色一樣，與客觀事實相差甚遠。中國的藝術長成之後，也似乎不再注重外在世界，成為一種內向活動。不重視現實，不只是對社會素材的逃避，也反映在對身體的輕描淡寫，對疾病的圖繪更是少得可憐。相反，西方重視人體的形狀細節，畫病人的繪圖多不勝數：像勃魯蓋爾（Bruegel）畫患有不自主動作的婦女、哥雅（Goya）的黑色素瘤、布茨（Bouts）的手部和腳部畸形、米開朗基羅（Michelangelo）在西斯汀禮拜堂畫的甲狀腺腫、杜勒（Albrecht Dürer）自描肖像中的斜視⋯⋯。

中國藝術還有一個特點，不只是避忌描繪世間的不幸與悲傷，連人間煙火、七情六慾的題材都逃避。於是打動人心，使人產生感同身受的情緒，喚醒我們同情和正義感的作品都幾乎缺席了。顏真卿為他侄兒寫下的《祭侄文稿》、傅山的《哭子詩》，和八大山人離開僧門後的初期作品，震撼力正在於它們觸動我們的內心深處，而不只是「好看」或者「值錢」。這類作品的罕見，豈止只是藝術界的損失？對社會的同情心和良善難道沒有負面影響？

當然，這未必盡是藝術家的錯。藝術和醫學、科學的突破往往是來自一些不再遵循傳統的邊緣人。但西方似乎比中國更能夠包容、珍惜，甚至鼓勵這些曠野中的吶喊。有人說

過，美國現今源源不絕的創新，功勞不只是從事創新的發明者，更應該感謝的是願意嘗新歷奇的消費者。如此看來，藝術是否只是一個縮影？中國精神文明的裹足不前，是否因為社會過於守舊拒新，缺乏反省、勇氣和信心走出既有思維定型的安樂窩？

如同我上一本關於音樂和醫學的書一樣，這次探討藝術和醫學的關係，是希望醫學可以提供一個新的欣賞和理解角度。同時，也希望藝術可以為我們理解患病者的經歷和奮鬥，使醫學工作者更能洞悉與尊重病者。當然更希望讀者也會和我一樣，發現一栗之中可以有無盡含義，從微思宏，其樂無窮。

1 Klein-Franke F., Ming Z., Qi D., "The Passage of Chinese Medicine to the West", *The American Journal of Chinese Medicine*, 2001, 29(3-4), pp.559-565.

2 王孝先：《絲綢之路醫藥學交流研究》，新疆：新疆人民出版社，一九九四。

3 朱明、弗利克斯·克萊·弗蘭克、戴琪：《最早的中醫西傳波斯文譯本〈唐蘇克拉瑪〉》，《北京中醫藥大學學報》，二〇〇二，二十三（二），頁八至十一。

4 Camilia Matuk, "Seeing the Body: The Divergence of Ancient Chinese and Western Medical Illustration", *Journal of Biomedical Communications*, 2006, 32(1), pp.1-8.

5 王淑民、羅維前：《形象中醫——中醫歷史圖像研究》，北京：人民衛生出版社，二〇〇七。

I 聽覺

Synesthesia

Neuropsychological trait in which the stimulation of one sense causes the automatic experience of another sense. Synesthesia is a genetically linked trait estimated to affect from 2 to 5 percent of the general population. Grapheme-colour synesthesia is the most-studied form of synesthesia. In this form, an individual's perception of numbers and letters is associated with colours. For this reason, in all the subject reads or hears, each letter or number is either viewed as physically written in a specific colour (in so-called projector synesthetes) or visualized as a colour in the mind (in associator synesthetes).

Picture

/

可以觀賞
的音樂

音樂和畫的最大不同是：在四度空間中，音樂往時間縱向延伸，而畫卻是往空間橫向擴散。視覺使我們同時掌握空間中點與點組成的畫面，記憶使我們同時掌握時間上點與點組成的樂章。可憐的音樂失能者聽音樂如同聽噪音，無法欣賞，正是因為每一個音符都稍縱即逝，不會逗留在他的腦海中，織成華麗的樂章。

音樂和畫在四度空間中各佔一方。我們又可不可以有聆聽得到的畫，看得見的音樂？

去維也納那年，幸好去了美景宮（Schloss Belvedere）看古斯塔夫·克林姆（Gustav Klimt）的畫，在艾蒂兒·布洛赫—鮑爾（Adele Bloch-Bauer）未辭別故鄉之前拜見了「她」——克林

姆花了三年幫猶太人糖商布洛赫—鮑爾的夫人艾蒂兒畫的肖像，一九〇七年完成。她穿了歐洲版的金縷衣，卻不令人覺得是暴發戶的黃金滿城，喧嘩鋪張。一切富貴豪華似乎都只能陪襯佳人，才能顯出存在的價值，和某些名媛闊太必須滿身金銀珠寶、衣著名牌才不覺自慚，意義剛好顛倒。

十八年後，艾蒂兒不幸因腦膜炎過世，死前囑咐丈夫日後將畫送給奧地利國立畫館。

然而事與願違，他們的家在二次大戰時給德軍一洗而空，肖像之後就流落到美景宮，一直在宮內展覽。也許布洛赫—鮑爾先生對猶太人當年受迫害，以致家破人亡，耿耿於懷，一九四五年的遺囑就違背了愛妻的遺志，不送畫給奧地利，而改贈姪兒和姪女。於是二次大戰之後，姪女瑪利亞（Maria Altmann）向奧地利政府要求歸還布洛赫—鮑爾先生的幾幅畫。

官司纏擾多年，至二〇〇六年，法院終於判決包括艾蒂兒在內的五幅畫全部按照先生的意願交回家人。

不過，這絕不是大團圓的故事。姪女愛的可不是姑媽。親情豈比金錢親，得手不久便以拍賣史的高價把姑媽送走。唯一幸運的是，艾蒂兒沒有落難到銅臭滿襟的收藏家手中，從此深藏朱門無緣窺。如果要探望她，以後去紐約的新藝廊（Neue Galerie），仍可和她異鄉相逢。

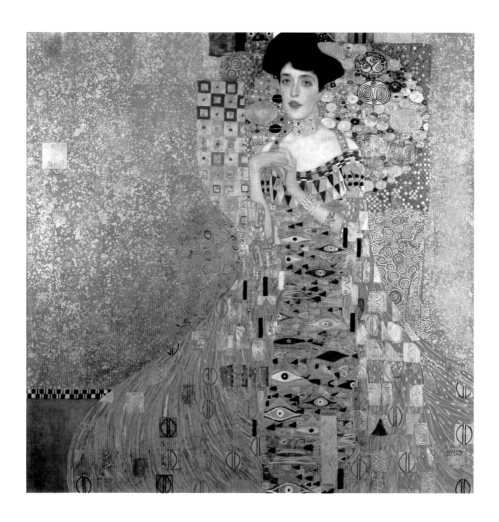

雖然添增了一份遺憾，維也納的美術品還是美不勝收。克林姆的《吻》（Der Kuss）仍然懸掛在美景宮。從歌劇院穿過馬路漫步不遠去到分離派美術館，又可以觀賞克林姆的另一名作《貝多芬飾帶》（Beethoven Frieze）。

克林姆在一八九七年連同一群藝術家脫離奧地利藝術家協會，另起爐灶，成立號稱「分離派」的奧地利藝術家聯會。他們雄心勃勃打算把繪畫、雕塑、建築以及音樂都結合起來，闖出一種全面的藝術作品──「總體藝術品」（gesamtkunstwerk）。五年後，分離派決定在第十四回展覽時舉行一個對貝多芬致敬的展覽。展覽廳中心放了展覽重點，馬克斯·克林格爾（Max Klinger）的貝多芬塑像，而克林姆就在牆壁上畫了色彩斑斕的《貝多芬飾帶》。音樂家馬勒（Gustav Mahler）的妻子艾瑪（Alma Mahler）年少未婚時早已認識克林姆，只因為父母反對，才沒有和他結為情侶。不知道馬勒是否透過艾瑪才結識克林姆？總之，兩人後來結為摯友。展覽開幕那天，馬勒也特地來到指揮音樂，選擇演奏貝多芬《第九交響樂》末段部分。然而，他不用合唱，卻用了管樂器。有人聽後說，效果使他想起貝多芬的音樂，入耳時卻又似是而非。

克林姆的《貝多芬飾帶》也異曲同工，表面上受華格納（Wagner）對《第九交響樂》的演繹所啟發，內容卻完全是克林姆的自我意識。壁畫三幅分別為「渴望幸福」、「敵對力量」

克林姆　《艾蒂兒·布洛赫－鮑爾》
婦人的華衣美服雖金光閃閃，卻不見暴發戶式的庸俗，是真正的貴氣。一百年來，她於戰火中流落，幾經易手，現在終於在紐約的新藝廊安居。

和「快樂勝利頌」。人類要歷經疾病、瘋癲、死亡、貪婪與淫蕩的阻攔和引誘，沿途得到勇士的拔刀相助之後，才終於可以歡唱凱歌，相擁慶幸。法國雕塑家羅丹（Auguste Rodin）看完後大為讚賞，對克林姆說：「我從未經歷過這種氣氛，你那悲壯而雄偉的《貝多芬飾帶》，你那畢生難忘的廟宇式的展覽……」，但不少人卻覺得克林姆只是借題發揮，赤裸男女互相擁抱的情色內容與貝多芬的《第九交響樂》實在風馬牛不相及。我和澤宜看完，如果不知道畫名，也實在聯想不到貝多芬的任何音樂。然而，克林姆之道肯定不孤。不少畫家先後也曾繪畫過以貝多芬樂曲為題的作品。這些畫同樣都只可以說是畫家聽音樂後得來靈感再加工重組，而不是把時間上的符號序列翻譯為空間上的序列，把音樂轉化，成為視覺。

俄國畫家瓦西里·康定斯基（Wassily Kandinsky）卻開闢了另一條路。他很早已經開始思考音樂和畫的關係，發表過一套木刻，名為《無聲的詩》（Stikhi bez slov）。他所屬的「藍

克林姆　《貝多芬飾帶》
乍看之下，實在看不出這幅畫到底和《第九交響樂》、和貝多芬有任何關係，但這確實是畫家以聽音樂後得來的靈感再重組的，是間接的表達。

騎士」（Der Blaue Reiter）美術會，會友都對色彩和線條的音樂性著迷。他經常撰文投稿的聖彼得堡《美術世界》（Mir isfusstva）雜誌對這問題也頗為關注，不時討論立陶宛畫家修爾里奧尼斯（Nikolai Ciurlionis）把音樂轉為半抽象畫的試驗，以及俄國作曲家史克里亞賓（Alexander Scriabin）構思在交響樂《普羅米修斯》（Prometheus）中用的放光琴鍵，如何可以在演奏音樂時向聽眾散播色彩：「F小調是藍色，理智之色，D大調是陽光的金色，F大調是地獄的血紅。」康定斯基在〇九至一三年間也響應史克里亞賓，寫了四齣「顏色劇」：黃聲、綠聲、黑和白，以及紫。他覺得音樂和畫有很多共同點，藍色等於大提琴，紅色等於大號，黃色像愈來愈大聲尖叫的喇叭那樣影響我們，樂聲是可以用圖畫表達出來的。

但真正使他放棄早期的傳統風格畫，成為抽象畫開山祖師的轉捩點，應該是在一九一一年。聽了荀白克（Arnold Schonberg）的音樂之後，康定斯基便如同當頭棒喝，徹然大悟，

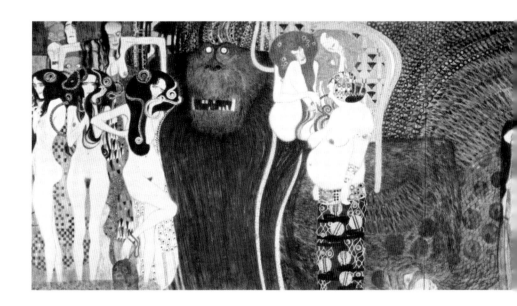

從此認為應該可以把音樂的結構轉移為圖畫。他本來已在思考新的繪畫理論，現在他知道荀白克的音樂可以跳出傳統音樂的調性結構變成無調性，畫也可以省去傳統結構，毋須再著重反映現實景象。

顏色也可以像音符一樣處理，不再追求諧和，甚至故意用衝突的色調。音樂不需要主調，方、圓、三角，簡單的形象也都可以代替明確的物體形狀，予人虛擬的情境。「我無意畫屋和樹。我用調色刀一線一抹塗在畫布上，竭盡全力讓它們唱。」他的十幅《布局》都是以交響樂為原型，《即興》仿效協奏曲，而《印象》則是聽音樂後的經驗重組（《印象 II》就是來自聽了荀白克的音樂會）。正如我們聽中樂的《高山流水》，琴聲中可以感覺到淙淙泉流，看康定斯基的《構成 VI：洪水》（Composition VI: uberflut）上的色塊，洶湧狂濤也會向我們迎頭撲來。

時間之神下凡到世間，把即現即逝的音符轉為持久眼前的色彩，商、角、徵、羽、宮化身為五彩繽紛。下次遇上抽象畫時，不要光用眼睛看。用你的耳朵，用你的心。也許那些彩抹色線的往世前身，也會從畫布翩翩飄舞到你身邊。

1 引於 Martin Gayford, "Gustav Klimt: A Life Devoted to Women", The Telegraph, 10 May 2008.

2 差不多同一時期，旅居法國的美國畫家魯賽（Morgan Russell）和麥克唐納‧萊特（MacDonald Wright）也認為聲音和顏色其實類同，音樂有音階，顏色也可以有尺度。作曲家把音符組成音樂，畫家也同樣可以把顏色有條有理組織成畫。他們把這種早期的抽象畫觀念叫作同步主義（Synchromism）。可惜，這套理論已經少為人知。他們也未能與抽象派諸子區別，突圍而出。

康定斯基 《構成 VI：洪水》
康定斯基又是另一種風格。他是直接的，音樂和圖畫對應，音符轉變為顏色，觀者看畫時，顏色又彷彿會還原成音符，在耳邊縈繞。

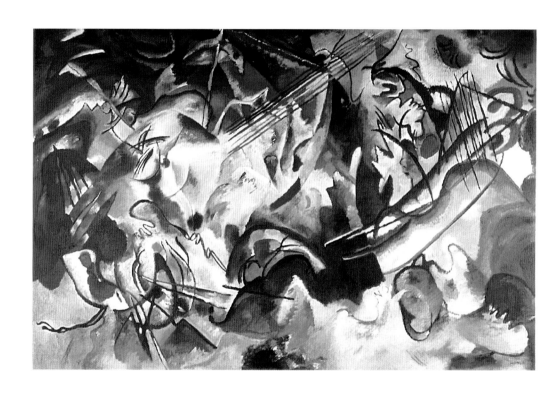

Picture

2

D 是深藍
粗麻布

「唱喔喔聲時，我馬上會見到藍色，哼唱時四周愈來愈暗和暖，好像紅色。當我們唱『takata』，這種銅聲總是使我見到火橙顏色。我不知道你聽音樂時會不會見到顏色，不少人會。我經常會。所以有數百萬顏色來挑選，作曲家真是取捨兩難。」倫納德·伯恩斯坦（Leonard Bernstein）曾經如此說。

其實，不少音樂家早已覺得音樂和色彩有聯繫。芬蘭作曲家西貝流士（Jean Sibelius）望著家中綠色火爐時會聽到 F 大調，見到藍色的東西時 A 大調會浮現腦海，見黃色畫時 D 大調就鏗鏗入耳[1]。不過他生前只敢告知家人好友，而且再三吩咐他們不可洩密給外人，免得被人誤會，嘲笑他是瘋子。

拉赫曼尼諾夫（Sergei Rachmaninoff）也曾經和里姆斯基—柯薩科夫（Nikolai Rimsky-Korsakov）以及史克里亞賓討論過顏色和音樂的問題。後兩者都認為音樂和顏色可以對調，並且舉例說D大調是金黃色。拉赫曼尼諾夫卻不同意，他指出史克里亞賓認為F大調是紫紅色，柯薩科夫卻認為是綠色，音樂和顏色顯然沒有固定關係。史克里亞賓反駁說：「在你的一齣歌劇中，老男爵打開滿箱金銀珠寶時，音樂不也正是奏D大調嗎！你其實已經潛意識地跟隨了你所否認的音樂和色彩聯想。」後來，史克里亞賓又再和一位英國心理學家說，柯薩科夫把F大調當作是綠色是因為他彈了太多用這音調的田園樂曲[2]！

史克里亞賓和柯薩科夫聽到音樂時，真的見到顏色？還是只覺得音調和顏色有相應關係而已？也許他們只是心理上覺得如此，而並沒有真的聽音而見色[3]。但是，為班傑明·布里頓（Benjamin Britten）的歌劇繪成畫的瑪凱（Jane Mackay）就不同。她聽到聲音時真的會見到顏色，單簧管聲是藍的，巴松笛聲卻是棗紅色。於是，布里頓、柴可夫斯基、史特拉汶斯基、韓德爾和拉赫曼尼諾夫的樂曲都在她的彩筆下一一化為色彩繽紛的抽象圖畫。克林姆的《貝多芬飾帶》也許更華麗奪目，但是人體和物件的形相始終會帶來其他聯想，產生干擾。用色彩和抽象的圖形表達樂曲，卻更純真地保存了樂曲的原意。

瑪凱和克林姆不同之處在於她是一位擁有聯覺能力的人。

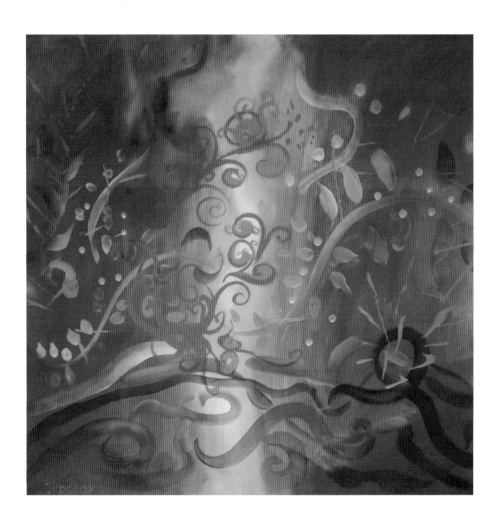

如果你看見號碼時同時感覺到顏色，一是黑，二是藍，三是金黃，四是綠，五是橙色，或者聽樂曲時腦裏會有目迷五色的彩雲起舞，恭喜你，你沒有發瘋，你只是像他們，像世界上百分之四的人，也有這種特別的聯覺能力，一種感官受到刺激時，同時也覺得其他感官受到刺激的能力。這種感覺不由自主，而且具有固定的對應關係。無論隔了多久再測驗，配對的音和色、數目和色還是不移不變。而且聽到的聲音愈尖愈高，顏色也會愈深，具有程度上的正聯繫。除了顏色和音高的關係，顏色也可以和音色聯繫。爵士音樂家艾靈頓（Duke Ellington）說他聽樂隊中不同樂手的演奏時，就會見到不同顏色和質感。「哈利（Harry Carney）演奏時，D是深藍粗麻布。莊尼（Johnny Hodges）演奏時，G變了是淡藍緞布。」

F大調使史克里亞賓見到紫紅色，柯薩科夫卻說是綠，並非一定是因為他用了太多F大調來奏田園音樂。音和色的聯覺其實可以因人而異，而並不是放諸四海俱準。匈牙利作曲家利蓋蒂（Gyorgy Ligeti）認為所有大調都是紅或粉紅色，D小調是棕色。但是法國鋼琴家葛莉芙（Helene Grimaud）卻覺得D小調是藍色。葛莉芙是十一歲在練習巴赫的《十二平均律曲集》升F大調前奏曲時，首次發現她有這種天賦異稟。她感覺到一種很光亮的紅橙色，很暖很生動，一種幾乎沒有形狀的染色。對她來說，C小調是黑色，D小調是藍色。數字也是有顏色，二是黃色，四是紅，五是綠。

瑪凱　《Gloriana 的第一首魯特琴歌》
作品來自班傑明・布里頓的歌劇 Gloriana，艾塞克斯公爵在第一幕第二場為伊麗莎白女皇唱的第一首琴歌。歌調輕鬆愉快，由絃樂器伴奏，使畫色絳紅，兼橙與黃。豎琴帶來金色的條紋與點。男中音的聲調，以旋捲的深綠葉枝穿插畫面。而低音豎笛和巴松笛在畫的下方譜出陰暗曲折的伏筆。

* 感謝瑪凱提供圖片並親自為作品撰寫解說

最常見的聯覺是聲音和顏色，佔所有聯覺中八成左右。但有些人的聯覺就比較複雜，例如作家納博科夫（Nabokov）有的是文字的聯覺能力。童年時，他總覺得幼兒書裏的字配色不對，因為看見字母時，他會覺得L軟綿綿，X卻是鋼鐵那麼硬，Z是會打雷的雲，K是黑果。這還不夠複雜。另一位擁有字和味覺聯覺的人，見到slope這個字時，嘴裏會嚐到瓜過熟時的味道。想吃煙肉，不需要明火煎肉，只消看一看﹝aɪ﹞這個字，嘴裏馬上會嚐到煙肉的感覺！聽到或者看到字而有這些反應，是因為音？還是形？還是意義？對簡稱﹝JIW﹞的聯覺人來說，message、college 和 edge 三個字都同樣會引發豬肉批和香腸肉的滋味，說明音或字母組合有相似處的相近字都會觸發同一味覺。有趣的是，文字聯覺甚至不需要視力，即使盲了也仍可以保存原有的聯覺。有四位失明超過十年的聯覺者，只要聽到或者想起字母、數字和時間有關的詞彙，就馬上會見到顏色。其中一位摸到點字時也會見到有顏色的點在眼前[4]。

自認擁有這種特殊功能的人，許多都是音樂家或藝術家。原因可能是因為一般人會以為自己精神異常，盡量自我抑制這種古怪感覺。但這種天賦異稟對音樂家或藝術家來說，卻如虎添翼，可以釋放靈感，有益創作。他們因此會珍惜，甚至故意使用這種異能。其中最認真的音樂家可能是梅西安（Olivier Messiaen）。他作的《七首俳句》（Sept Haikai）中第五首就是意圖把日本松樹的綠、神社的白和金、海的藍和神社「鳥居」的紅放進音樂。他的

另一作品註解說明：「其中一隻音符的持續時間會聯結著攜帶藍斑點的洪亮紅色，另一隻就和奶白色的複合體聯結，金色邊緣，橙色潤飾。……」[5] 對沒有這種異常能力的人，讀起來真的是匪夷所思！英國普普藝術畫家霍克尼（David Hockney）在二十世紀七十年代替《魔笛》（Magic Flute）、《杜蘭朵》（Turandot）和《特里斯坦與伊索爾德》（Tristan und Isolde）等歌劇做舞台設計，場景的形和色都奇異無比，令觀眾歎為觀止。然而，據他所說，他並非音樂人，只是聽這些歌劇時腦中色彩就會紛紛湧出，他只需要把這些印象重組便可定稿。

1　Pearce J.M.S., "Synaesthesia", European Neurology. 2007, 57(2), pp.120-4.

2　Van Campen C., "Synaesthesia and Artistic Experimentation", Psyche. 1997, 3, pp.1-7.

3　Galeyev B., Vanechkina I., "Synaesthesia and Artistic Experimentation", Leonardo. 2001, 34, pp.357-361.

4　Steven M.S., Blakemore C., "Visual Synaesthesia in the Blind", Perception. 2004, 33(7), pp.855-868.

5　Bernard J.W., "Messiaen's Synaesthesia: The Correspondence Between Color and Sound Structure in His Music", Music Perception. 1986, 4(1), pp.41-68.

Picture 3

尋找中國的聯覺人

當然，自古以來，中外都有感官意象的移用。陸游用聲音來模擬畫景：「翩翩戲鵲如相語，洶洶驚濤覺有聲。」蔡肇為《三茅風雨圖》題的「筆間雲氣生毫末，紙上松聲聽有無。收得三茅風雨樣，高堂六月是冰壺」，畫除了有聲還會冒出冷氣。盛夏如火爐的上海，人人都會想家中能高懸一幅這樣的畫！

音樂家會想把他們觀畫後的感覺以樂曲形式表達出來。李斯特（Franz Liszt）在米蘭觀賞了拉斐爾（Raphael）的《聖母的婚禮》（Sposalizio della Vergine），得來的靈感搖身一變，成為《旅遊歲月》（Années de pèlerinage）中的《婚禮》（Sposalizio）。有些作曲家卻是想用音符來描述雙眼所見。像穆梭斯基（Modest Mussorgsky）為記念亡友哈特曼（Viktor Hartmann）的一次畫展

而作鋼琴組曲《展覽會之畫》（Картинки с выставки），樂曲的十段各自描述十幅畫。雖

然原畫多已散失，但現存的六幅，聽曲時都可以對應，使人覺得確是音中有畫。聽音樂的

時候，同時也看畫，樂趣更會倍增。

錢鍾書在一九六二年發表的文章《通感》，國內至今回響不絕。文章主要指出中國詩

文中的感官移用現象，像宋祁的「紅杏枝頭春意鬧」、王維的「色靜深松裏」、李賀的「楊

花撲帳春雲熱，龜甲屏風醉眼纈」，分別把顏色的意象轉移為動作、聲音和溫度。之後，

國內就把這種現象稱為「通感」。然而，這應該只是主觀的意象挪用，隱喻修辭，而並非

相等於科學上的聯覺現象。在詩詞中，冷熱的聯帶感覺常常出現：「已覺笙歌無暖熱，仍

憐風月大清寒」（范成大）、「歌台暖響，春光融融；舞殿冷袖，風雨凄凄」（杜牧）、「冷

暗黃茅驛，暄明紫桂樓」（李商隱）、「大成殿前多古柏，樹樹參天墮寒碧」（胡其毅）……，

然而，只有百分之一的聯覺者會感受到有異常溫度感。錢鍾書舉了「鬧」在詩詞中多處使

用，這種動態的感覺在聯覺的生理現象中則更罕見，不到百分之一[1]。另一方面，色彩是最

常出現的聯覺，聽到音樂時眼前出現黃色，人聲入耳時有藍色……。但是詩詞中，顏色作

為誘發通感聯想的居多，聯想為後果的較少。近八成聯覺是由音樂、聲音或文字誘發，在

詩詞中，誘發聯想的卻往往是顏色或物體，因果關係剛好倒轉過來。隱喻修辭式的通感更

可以有很多聯覺中不會出現的現象，像馬奎斯（Gabriel García Márquez）在《愛在瘟疫蔓延時》

（*El amor en los tiempos del cólera*）中說「他有次喝了口洋甘菊茶，把茶退回去，只說嚐起來像窗戶」。同樣，李賀的「冷紅泣露嬌啼色」那種多層次的聯繫可以出現在文學上的通感，生理聯覺則無緣產生。

隱喻修辭本身是一個很值得了解的現象，不只因為文學上重要，而也是因為背後的認知和心理過程及機制。但錢鍾書所講的通感，明顯不是聯覺，即一種感官刺激激發了另一感官受刺激後才出現的客觀、而且擴散範圍有限的現象。把通感和生理上的聯覺混為一談，只會阻礙分析。國內至今沒有對聯覺展開有意義的科學研究，可能就是與此有關。

聯覺八成以上會引起顏色的感覺。其次常見的現象是，沒有聲音入耳，而居然聽到聲，只佔百分之六。觸覺、味覺、嗅覺和冷熱感更少，各自佔百分之一至三。這些都只是原始的感官反應，缺乏更複雜的圖像或物體感，當然也沒有幻覺中的怪誕不稽。還有一點很重要，聯覺往往只是單向，聽到聲音時眼前一亮見到色彩的人，見到顏色時耳中卻不會出現音響。西貝流士的經驗，見爐火會聽到 F 大調，似乎是絕無僅有。

為什麼會有聯覺？耳朵聽到的聲音，應該只由聽覺中樞受理，眼睛所見，也應該只受視覺中樞處理。但是，如果大腦的視覺、聽覺、體感區域之間有異常的聯繫，便自然可以

出現聯覺。有聯覺功能的人，大腦的顳葉、頂葉、額葉內的纖維聯繫都比一般人強[2]。聽到字時會產生顏色的聯覺者，頂葉和梭狀回的細胞較多[3]，用核磁共振做功能測試，聽到字時，處理顏色的視覺中樞V4區便會活躍起來，說明語言和顏色區有了一般人沒有的通道，語言的信息附送了去顏色中樞。

聯覺者的聯繫纖維，究竟是額外增長的僭建纖維？還是生來已有？會不會人人天生本來就都有這些聯繫，只不過一般人把這些聯繫裁剪掉，或者刻意實行抑制，所以沒有感官聯覺，而有聯覺能力的人因為少了裁剪，或者少了抑制，才有異常的信息傳遞？以目前所知，兩種情形都有可能[4]。丘腦梗塞後，有些人會得到本來沒有的聯覺能力，表示康復期間，新生纖維走錯了路，造成聯覺[5]。另一方面，獼猴未出世前，V4區和顳葉有纖維聯繫。成年後，這些神經纖維大幅減少，說明正常情況下，的確存在裁剪聯繫的現象。心理學的試驗也表示嬰兒和兩、三歲的兒童都像是有聲音和顏色的聯繫[6]，成年人沒有這種能力，是「學失」了原有的本領。還有些人本來沒有聯覺經驗，服藥後卻有。香港人俗稱「弗得」的迷幻藥麥角二乙醯胺除了會引發各種幻覺，也可以啟動聯覺能力。這應該是因為某些人其實仍舊保存聯覺能力，只是平時把這些功能壓抑了。聯覺者可能是基因與眾不同，導致裁剪減少，於是保留了出生時原有的感官區聯繫功能。

其實，大家都會用通感隱喻，例如響亮、靜色、2,000Hz 的聲音是「高」頻率的「尖」音，而這些 100Hz 是「低」音。也許，所有人在童年時都曾經經歷過聲音和色彩及空間的聯覺，而這些形容正是那些經歷的殘跡。

全球不少地區都有聯覺者協會。奇怪的是到目前為止，儘管通感在國內討論熱烈，中、港、台卻都沒有記錄過真正的聯覺人案例。這是因為我們缺少聯覺的基因，還是因為中國的現存文化不能包容有異於一般人的感覺，學校的教育和社會的輿論都使我們的兒童裁剪掉這些不合群的聯覺？而僥倖保存這種異能的聯覺人也都只好隱藏他們的能力，不敢為世人所知？如果說，古代詩人詞客在詩詞中寫出的通感不只是為賦新詞，強將意象挪移，而是表達自身內在的感受，如果詩詞的通感其實來自自身的聯覺，那麼這些曾經在中國大地上行走的聯覺者後裔去了哪裏？是中國文化容不下他們的現身？這實在是值得思考的問題。

1 Hochel M., Milán E.G., "Synaesthesia: the Existing State of Affairs", *Cognitive Neuropsychology*. 2008, 25(1), pp.93-117.

2 Bargary G., Mitchell K.J., "Synaesthesia and corical Connectivity", *Trends in Neurosciences*. 2008, 3 (7), pp.335-342.

3 Rouw R., Scholte H.S., "Neural Basis of Individual Differences in Synesthetic Experiences", *The Journal of Neuroscience*. 2010, 30(18), pp.6205-6213.

4 Cohen Kadosh R., Henik A., Walsh V., "Synaesthesia: Learned or Lost?", *Developmental Science*. 2009, 12(3), pp.484-491.

5 Beauchamp M.S., Ro T., "Neural Substrates of Sound-Touch Synesthesia After a Thalamic Lesion", *The Journal of Neuroscience*. 2008, 28(50), pp.13696-13702.

6 Walker P., Bremner J.G., Mason U., Spring J., Mattock K., Slater A., Johnson S.P., "Preverbal Infants' Sensitivity to Synaesthetic Cross-modality Correspondences", *Psychological Science*. 2010, 21(1), pp.21-25.

II 情緒病、認知障礙

Brain

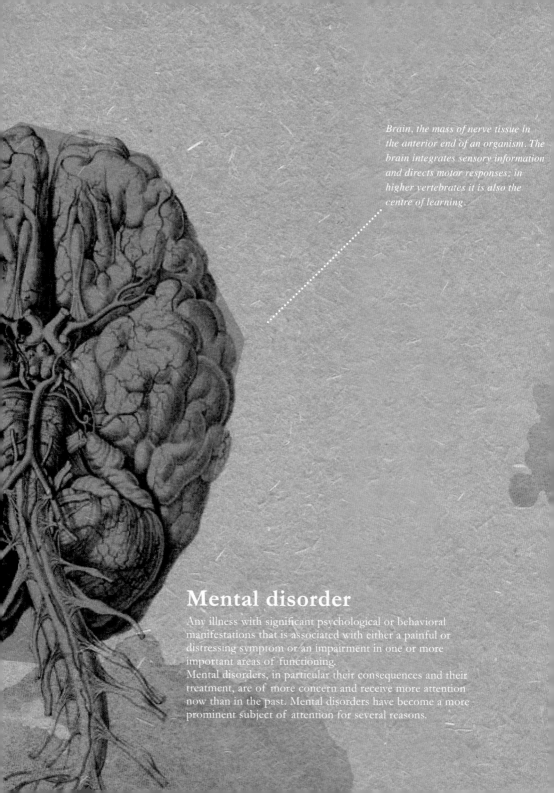

Brain, the mass of nerve tissue in the anterior end of an organism. The brain integrates sensory information and directs motor responses; in higher vertebrates it is also the centre of learning.

Mental disorder

Any illness with significant psychological or behavioral manifestations that is associated with either a painful or distressing symptom or an impairment in one or more important areas of functioning.

Mental disorders, in particular their consequences and their treatment, are of more concern and receive more attention now than in the past. Mental disorders have become a more prominent subject of attention for several reasons.

尖叫在血紅黃昏中 Picture

要離開伊朗首都德黑蘭那天下午，收到通知：「冰島火山爆發，飛機飛不到英國。」

冰島？不是吧？距離伊朗可真的是半個地球那麼遠。想不到居然就這樣給困了三天，最後唯有放棄再去歐洲，借道杜拜回香港。雖然歐洲班機癱瘓，數十萬人滯留異國，但比起百多年前的火山爆發，這場天災還算是小巫見大巫。

一八八三年八月，印尼喀拉喀托火山爆發，熔岩和繼之而來的海嘯造成近四萬人死亡，塵灰也飄散並布滿世界各地上空，歐亞地區的天空事後幾個月都變得血紅。英國皇家學會刊登了兩百多頁的調查報告，丁尼生（Tennyson）也為此作詩：「日繼一日，在多少血紅的黃昏裏，憤怒的夕陽瞪目怒視。」

情緒病、認知障礙　Picture 4

挪威畫家蒙克（Edvard Munch）十年後在日記裏回憶：「我和兩位朋友在小徑上走，太陽剛好落山，天空突然變成血紅。我止步，覺得疲弱，依偎著欄杆，藍黑的海峽谷灣和城市上有血和火焰。朋友繼續走，我卻站在那裏，焦慮地顫抖，感受著一股無窮無盡的尖叫穿過大自然。」他在一八九三年的名畫《尖叫》（Der Schrei der Natur），背景畫的是俯視挪威首都奧斯陸和谷灣的山徑。朝西南方向望去，喀拉喀托火山造成的紅光當時正在那裏出現。惶恐不安的眼神下，畫中人雙手掩耳，嘴巴張大。看畫時你我都會給一種無聲的尖叫撕裂我們的安逸，使我們也不得不驚慄起來。

蒙克能夠透過畫面傳染情緒和聲音感，部分原因可能是他也有聯覺能力[2]。但他並不是一氣呵成把經驗變成最後的驚世之作。他慣於讓感情像陳酒醞釀，喪母失妹之慟都是在數十年後才形諸筆彩，為人所見。火山爆發染紅了奧斯陸天空十年後，他才開始動筆，又花了年半時間不斷修訂。最初，他只是用鉛筆畫了一位站在遠方依靠著欄杆的人，跟著一幅畫稿中，人移近了，天也變紅。而在之後的稿中，人從側影改為正方，最後，頭上的帽子消失，人也變成像博物館裏的殭屍，臉上更是出現恐慌莫名的表情[3]。因此，儘管蒙克當時可能受了極大刺激，到他十年後開始落筆時，最初的驚恐已經消失。《尖叫》所表達的惶恐不安，應該不是他起稿時的情緒，而是在定稿時的心情反應。

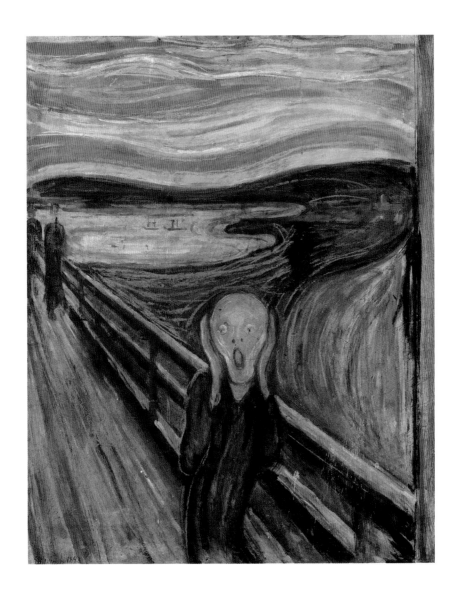

從他初出道的《病兒》、《死亡與女郎》、《病房與死亡》、《痛苦的花朵》、《馬勒之死》，和《生命的飾帶》系列的《愛情初現》、《愛情花開花落》、《生命的恐懼》以及《死亡》，蒙克一生的畫很多都是講述生老病死。這也難怪他，五歲時母親就因為肺癆逝世，十五歲時妹妹也同樣給肺癆奪去生命；跟著，二十三歲時喪父，三十一歲時又失去弟弟。他的作品也不易為世俗接受，記念妹妹的《病兒》（Der Syke Barn）展出時，觀眾禁不住捧腹大笑，笑他技術粗糙如此，竟仍然有膽參展，完全忽略他所用的手法更能表達哀戚。六年後的展覽，他也因為「嚇人兼具威脅性」的理由被迫提前結束。一八九四年冬天時，蒙克窮到交不了租，在街上流浪三天三夜沒頓餐食，幸好遇上好心人，才能脫離困境。他足足要熬到三十九歲，一九〇二年，畫風才終於被接受，踏上名利雙收的順境。

蒙克一生孤僻，童年時患哮喘和風濕熱，因此常常要留在家中補習，不能上學。年輕奮鬥期間和一眾畫友飲酒作樂，也似乎沒有太多知己。成名之後便獨居大屋，拒絕見客。但他終生未婚，早期畫中的女性，很多都意味著威脅和敵意，令人懷疑他是否厭惡女性。他情人眾多，畫中也有同情女性的場景。可能他真正討厭的不是女性，而是婚姻，討厭受到約束、受到限制。他曾以第三者身份寫自己：「他自小就厭惡婚姻。他的病態、神經質的家使他覺得他沒有結婚的權利」。他更自認「繼承了人類最可怕的兩位敵人，癆病和瘋狂……生來身邊就站著恐懼、悲哀和死亡的天使」。他的初愛是有夫之婦。他的情侶中，

蒙克　《尖叫》
蒙克擅長透過畫面傳染情緒和聲音感，他讓情感醞釀十年才動筆畫的這幅作品，畫中人像發出一種無聲的尖叫，使觀者也不得不驚慄起來。

女詩人朱爾（Dagney Juel）招蜂惹蝶習以為常，英國小提琴家莫多奇（Eva Mudocci）也沒有打算和他百年偕老。蒙克的彩筆對她們都沒有太大惡意，雖然這樣，在《沙羅美》（Salomé）中，莫多奇的頭髮還是纏繞著他的頭，像要把他吞沒。畫家的心有餘悸，不言而喻。但莵拉·拉爾森（Tulla Larsen）就不同。這位富家女一心想嫁給蒙克，卻被他一再拒絕。四年後，他們終於分手。莵拉分手時意圖吞槍自殺，蒙克和她搶槍，結果不慎走火，轟掉蒙克左手無名指兩節。在未分手前畫的《生命之舞》（Livets dans）中，蒙克正和他的初戀跳舞，而莵拉是怨恨滿臉，受排斥的黑衣人[4]。但是蒙克明顯對她慾恨交織，分手三年後畫了一幅自己望著她的畫，畫完卻又把畫割裂，將兩人的肖像分開。跟著，到了《女兇手》（Still Life, The Murderess）和《馬拉之死》（Marats død），她已轉身為畫中兇手。蒙克把自己畫成馬拉，容許心懷叵測的女子走到身邊，終於落得屍橫床笫。

蒙克說過，「我不想拋棄我的病，我的藝術欠它甚多」。話沒錯。蒙克的一位妹妹患了精神分裂病，長期住院。他自己也酗酒，一九〇八年更因為幻覺、幻想、自殺意圖、酗酒，以及憂鬱症而進醫院接受電刺激治療。蒙克在醫院住了八個月，在畫自己接受治療的速描上寫著：「雅各布森（Jacobson）教授正在為著名畫家蒙克進行電療，灌輸陽性／正面的雄力和陰性／負面的雌力進入他脆弱的腦袋。」[5]

治療之後，他的情緒明顯改善，畫風也隨之改變，再也沒有那麼嘔心瀝血，悲傷沉重。

即使他舊題翻新，也不再會令人毛骨悚然。帶來令人難忘、難言之痛的，都是他悲傷失意年代的作品。畫是他的解脫[6]，痛苦是他的創作之泉。隨著痛苦的減退，震撼力也減退，再也不會令人撕心裂肝。醫學救了他，也毀了他。也許是這緣故，回家之後，他沒有和雅各布森教授保持聯繫，二十年後兩人在街上相遇也幾乎形同陌路[7]。

有人說「世界上最為人認識的畫，一是《蒙娜麗莎》（Mona Lisa），一是《尖叫》」。蒙娜麗莎羞澀的笑屬於那迷濛的前工業時代，而《尖叫》卻象徵現代的焦慮。像蒙克和女性的關係那樣，現代人對金融業掛帥的後工業社會有慾望和恐懼，矛盾重重，壓到無法不想尖叫，把心中的恐懼一呼而盡。

然而，洞開的嘴卻始終發不出聲。

1. Marilynn S. Olson, Donald W. Olson, Russell L. Doescher, "On the Blood Red Sky of Munch's 'The Scream'", *Environmental History*. 2007, 12(1), pp.131.

2. Sue Predeux, *Edvard Munch: Behind the Scream*. New Haven: Yale University Press, 2005, pp.345.

3. Rothenberg A., "Bipolar Illness, Creativity, and Treatment", *Psychiatric Quarterly*. 2001, 72(2), pp.131-147.

4. 見蒙克自己的解釋，引於 Iris Müller-Westermann, "The Dance of Life", Ed. Mara-Helen Wood, *Edvard Munch: The Frieze of Life*. London: National Gallery Publications, 1992, pp.78-79.

5. "Professor Jacobsen is electrifying the famous painter Munch, and is bringing a positive masculine force and a negative feminine force to his fragile brain."

6. Steinberg S., Weiss J., "The Art of Edvard Munch and Its Function in His Mental Life". *The Psychoanalytic Quarterly*. 1954, 23(3), pp.409-423.

7. Park M.P., Park R.H., "The Fine Art of Patient-doctor Relationships". *British Medical Journal*. 2004, 329(7480), pp.1475-1480.

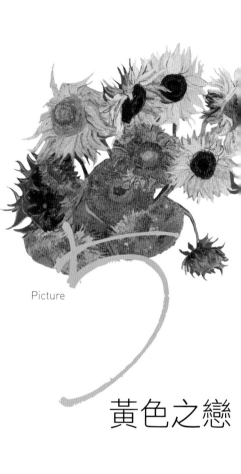

Picture

黃色之戀

一八八八年二月，冬盡春至，法國南方羅訥河口省的小城阿爾勒（Arles）來了一名衣冠不整、形象落魄的中年人。他曾在巴黎住了兩年，結識了許多畫壇好友，學會了飲酒（土魯斯—羅特列克〔Toulouse-Lautrec〕更為歷史留下了他談天喝酒的神態），也畫了兩百多幅畫。可惜，欣賞者寥寥無幾。儘管弟弟費奧（Theo）在畫廊工作，能幫他賣出的畫仍然屈指可數。

他已經多年沒有什麼收入，全靠費奧的供養。在荷蘭他曾經多次昏倒，應該是因為經濟拮据，三餐難以為繼，很多日子只吃麵包、喝咖啡。雖然他一八八六年去了巴黎，即使在美食之都他也仍舊經常忍飢挨餓。阿爾勒的生活費用可能比較低廉，他在一座小黃屋的右翼租了四間房間做畫室、臥室、客廳和廚房。聽起來似乎蠻不錯，實際上從他的畫卻可

以看出，房間很狹窄。更要命是，用廁所也必須去隔壁的酒店借。雖然這樣，他還是雄心萬丈地想在這裏建立一個南方的畫室基地。為了這夢想，他必須犧牲。小城的餐廳比巴黎便宜，在這裏便吃得起魚和肉。但很多時日，他仍舊只能靠麵包、咖啡和酒度日，甚至試過整個星期都不吃。

文森·梵谷（Vincent Van Gogh）喜歡日本的浮世繪，畫風也受其影響。《夜間咖啡館》（Terrasse de café la nuit）有歌川廣重《猿若町夜景》（猿わか町夜の景）的影子，《雨中橋》、《妓女》、《梅樹花盛》也都說明是仿日本浮世繪而作。去阿爾勒原因之一更是想在法國找一個類似他心中的日本那樣的地方。

住在小黃屋可能並非偶然。梵谷最初的畫，顏色深沉，題材嚴肅；後期的畫，則風格大變，改為鮮明豔麗，尤其是著重明黃色。梵谷對黃色不只是情有獨鍾，而且也特別講究，在一八八八年八月十二日給弟弟費奧的信中，他說「我們這裏正是夏日燦爛、強烈，又沒

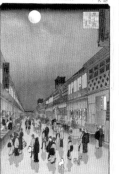

歌川廣重　《猿若町夜景》

梵谷　《夜間咖啡館》
明明是兩個文化風俗截然不同的國家，梵谷筆下的法國街頭，構圖卻與日本的江戶相仿。他去阿爾勒原因之一，也許是想在法國找一個類似他心中日本那樣的地方。

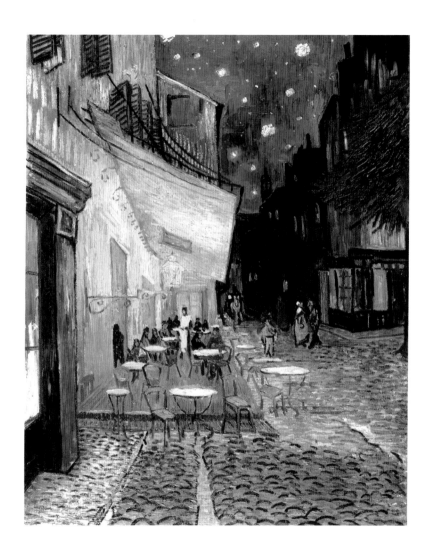

有風，很適合我。陽光的光芒無以名之，我只好稱為黃色，淺的硫磺黃、淺檸檬、金黃。

黃色多美！」怪不得他畫中的向日葵在巴黎無精打采，阿爾勒的卻精神奕奕。如果他知道

古代中國也一樣鍾愛黃色，會把各種黃色細分，青黃的騬、黃黑的鵔、鮮黃的難、淺黃的鴲、

赤黃的歟……也許他也會想到那年代的中國旅行，尋找他心愛的黃色：黃色的廟宇、皇宮，

黃色的袈裟……也許他也會在明黃的金箋扇上畫上他的花卉人物……。

在這黃色的喜愛背後，有沒有什麼祕密？當然可能很簡單，他只是情人眼中出西施，

由衷愛好黃色，別無原因。當然也可能是因為鉻黃顏料實在太漂亮，可是我們無從知道，

因為鉻黃有毒，現在已經少用。鉻黃也會「人老珠黃」，變成棕色，所以我們今天能見到

的畫早已失去梵谷眼中的鮮豔色彩。也有人猜可能另有原因：白內障可以使事物看來帶有

黃色，例如莫內（Monet）後期的畫就是受此影響。然而，梵谷當年只有三十多歲，也沒有

聽說有過什麼眼疾，理應還沒有白內障。另一個可能是藥，也可以改變顏色視覺。梵谷的

《嘉舍醫生的畫像》（Portrait du Dr Gachet）上可以見到醫生手旁有束毛地黃花。現代醫生只

會給心律異常的病人服用毛地黃，但十九世紀時也會給腦癇病患者用。如果用的劑量過多，

毛地黃會影響視網膜、視覺神經及大腦，使眼前所見都染上黃色。梵谷曾經被診斷患有腦

癇病，因此可能服用過此藥。但是這推測也站不住腳。他對黃色的喜愛遠早於他的腦癇病

診斷，故不可能是由毛地黃引起。

另外，還要考慮梵谷喜歡喝苦艾酒。這酒來自艾草，酒精之外主要含有側柏酮。中國自古以來認為艾草具辟邪去毒作用，止血、止痛和殺蟲都會用到，古代端午節時更會在門前掛一束艾草，但用艾草釀的酒卻似乎從來沒有出現在這片東方大地上。歐洲當年則流行喝這種酒，羅特列克就在手杖裏灌滿苦艾酒，隨興可喝。竇加（Degas）、畢卡索（Picasso）、馬奈（Manet）、奧利伐（Viktor Oliva）都畫過「苦艾酒客」。梵谷的朋友保羅·希涅克（Paul Signac）回憶說梵谷喜歡坐在咖啡室露台，輪流喝下一杯又一杯的苦艾酒和白蘭地。

駕車時只踩油門，難免會失控碰撞，車毀人亡。大腦的伽瑪氨基丁酸等於大腦內部的刹車系統，要是其功能減退，腦細胞就會持續不停受到刺激，直至腦癇發作。苦艾酒裏的側柏酮會抑制腦裏的伽瑪氨基丁酸授體，阻止伽瑪氨基丁酸發揮作用。因此，苦艾酒中毒確實會引起腦癇發作，也會引起幻覺，但是沒有資料顯示這會引起視覺上呈黃色，或者產生對黃色的喜愛。而且，苦艾酒雖然可以引起腦癇和幻覺，酒中的側柏酮含量卻根本不足以引起中毒，真正的罪魁禍首其實仍然只是酒精，傳說中的所謂苦艾酒中毒實質上只是一般的酗酒中毒[2]。當然，梵谷還有怪癖，如喜歡喝松節油，更曾用樟腦當安眠藥，但這也一樣不能解釋他對黃色的喜愛。

梵谷對黃色情有獨鍾。他的傑作《向日葵》（Les Tournesols）系列的其中一幅在一九八七

年以四千萬美元的高價創下拍賣記錄。「遊蜂掠盡粉絲黃，落蕊猶收蜜露香」的遊蜂，對他的作品又有什麼意見呢？蜂眼和人眼不同，在藍、綠、黃的光譜之外見的是紫外線，而不是紅色。契特卡（Chitka）和渥客（Walker）讓一群大黃蜂「參觀」梵谷、高更（Paul Gauguin）畫的花，和另外兩名畫家與花無關的畫[3]。雖然這些大黃蜂在實驗室內長大，從未見過真的花朵，但對梵谷畫的花卻情有獨鍾，紛紛飛向並停留在圖畫的花上。對另兩幅沒有花的畫，有些大黃蜂會停在黃瓶子和藍格子上。四幅畫中，高更的畫《一瓶花》（Vase de fleurs）最不受歡迎，稀客中肯飛近「觀賞」的大黃蜂比較多會停留在藍花上。換言之，儘管這群大黃蜂生來對花朵陌生，花的形狀對牠們卻有吸引力，說明牠們腦中可能有識別花形的結構。

另外，牠們的眼睛組織使牠們喜歡梵谷的黃花和高更的藍花，至於高更畫上的紅花和棕色背景，由於大黃蜂的顏色視力難以鑑別，就缺乏問津。

1 編號六五九信件，http://vangoghletters.org/vg/letters/let659/letter.html

2 Padosch S.A., Lachenmeier D.W., Kröner L.U., "Absinthism: A Fictitious 19th Century Syndrome with Present Impact", Substance Abuse Treatment, Prevention, and Policy. 2006, 1(1), pp.14.

3 Chittka L., Walker J., "Do Bees Like Van Gogh's Sunflowers?", Optics & Laser Technology. 2006, 38, pp.323-328.

梵谷的耳朵

期盼了幾個月，高更終於來了。梵谷歡天喜地和他在郊野寫生，夢想中的南方藝術基地可望成真。但是，兩人常為藝術觀點爭吵，高更為人更是性情不羈，於是兩個月後他又鬧著要走。一八八八年聖誕節前兩天晚上，高更離去。他後來說，梵谷曾經手持剃刀兇神惡煞地追他。之後不久，梵谷走到妓院，把一個用報紙摺成的小包交給和他要好的妓女蕾切兒（Rachel），托她妥善保管。蕾切兒不看猶可，一拆開便駭然見到包裏有塊血淋淋的肉！

接到報案後去小黃屋的警察發現梵谷倒臥家中，昏迷不醒，只好把他送到醫院。他醒後思覺失調，會睡在別的病人床上，又去煤箱洗漱，結果只好給關在單人病房三天之久。替他看病的醫生起初考慮送他去精神病院，但最後診斷他患了腦癇症。十多天後，梵谷出院回家，替自己畫了一幅繃帶包頭的肖像，對事情發生的經過卻一無所記。

長期以來，大家都認為他是親手用剃刀割下耳垂。但是，為什麼梵谷要割自己的耳朵？

原來他早有前科，受拒時會做出自殘的行為，曾經有次受某女子拒愛後把手放在火焰上。

但是為什麼他要選耳朵呢？論者紛紜，提出好幾個可能：耶穌在客西馬尼園和門徒一起禱告時，一群人闖進來要逮捕他，西門彼得揮刀把大祭司僕人馬勒古的耳朵砍下，耶穌跟著卻把耳朵粘回。割耳那年，梵谷曾經想把這故事畫出，也許心中掛念著畫景，思覺失調中便把自己的耳朵切下。

另一個可能是和鬥牛有關。阿爾勒有一處古羅馬格鬥場，到現在還是旅遊景點。由於位於南方，鄰近西班牙，阿爾勒從一八五三年開始便有舉行鬥牛活動。鬥牛士會把象徵勝利的牛耳送給心儀的女士，梵谷把自己耳朵送給蕾切兒或許也含有這種意義。

更有人說割耳自殘另有所指。高更的離去對梵谷來說，意味著南方藝術基地的失敗。荷蘭語中，耳朵「oe」和俗語中的陽具「ɛ」相近，因此帶有去勢的象徵性。近年又有兩名德國學者費了十年光陰研究，得出結論是兩人吵架，高更揮劍把梵谷耳垂割傷。但這些推測都只能算是茶餘飯後的閒言碎語，沒有更多證據，不能當真。

醫院的主任烏帕（Urpar）醫生一直都深藏不露，沒有明白表示過他對梵谷的看法。診

斷梵谷患有腦癇症的雷伊（Felix Rey）醫生年資很淺，實際上只是見習醫生，憑什麼作此診斷，實在不清楚。梵谷對於銘謝他的診治，回家幾天便特意替他畫了幅肖像，可惜雷伊醫生牛嚼牡丹，毫不領情：「他是一位淒慘的可憐人⋯⋯他和我講顏色配搭。但是我真不明白為什麼紅色不應該是紅，綠不應該是綠⋯⋯當我見到他把我的頭完全用綠色圈著（他主要只有兩種顏色，紅和綠），並且把我的頭髮和鬍鬚都畫成火紅來襯托刺目的綠色背景（我根本沒有紅頭髮），我真的是嚇壞了，我怎樣處理這件禮物？」[2] 雷伊結果把這幅畫放在閣樓破窗之前，用來擋風。梵谷同時送的另外兩幅畫他都設法轉送別人，可是其他人也一樣不會欣賞，再三尋找，才找到一位藥劑師肯收下。這位先生多年後就藉此發了一筆可觀的橫財。

回家之後，梵谷跟著又接二連三再要進醫院治理精神錯亂。二月初時，一位狄龍（Albert Delon）醫生檢查了梵谷後說他當時極為興奮，神智昏亂，胡言亂語不知所謂，只會偶爾認識四周的人。他尤其是有聽覺幻覺，聽到聲音在責備他，並且深信自己被人落毒。

次年五月，梵谷因為有視覺和聽覺上的幻覺，自己決定要進聖雷米（Saint-Rémy）精神病院醫病。院長佩隆（Théophile Peyron）醫生也同樣診斷他患有腦癇症。但比起雷伊醫生，這位醫生就憐才得多，讓梵谷在病房旁有間小畫室，可以繼續在醫院繪畫，使他在住院期間

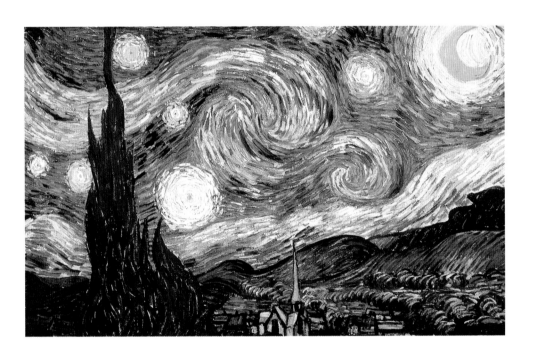

完成足足三百幅畫，著名的《星夜》（De sterrennacht）也就是在這段時期完成。

據勃枚（Albert Boime）和美國南加州大學的天文學家分析[3]，《星夜》像是清晨四時左右窗外的情景。梵谷經常失眠早起，他住的房間在醫院二樓，窗口朝東。按照天文台資料推算，梵谷繪畫那天，一八八九年六月十九日，聖雷米上空的星確實和畫中所見相符，畫中央白圈是金星，之上是白羊座的三顆星。唯有當時應該是月圓，梵谷卻在右上角畫了半月形。勃枚指出畫中直衝雲霄的柏樹在地中海地區一方面代表死亡，另一方面古羅馬人卻又種植柏樹在墳旁象徵永生永世。也許，梵谷當時還滿懷憧憬，認為自己會出人頭地。

但是到了次年，醫院沒能治好他的病。梵谷的心情又再變壞，絕望和無助透露在他仿杜雷（Gustav Doré）畫的《囚犯操場》（Ronde der Gefangenen（nach Doré））中。四周高不見頂的磚牆圍著狹隘的操場，一群囚犯在中間低著頭兜圈子走，其中一位黃髮的囚犯便可能代表他自己。

梵谷是否真的有腦癇症？他雖然曾經昏倒，卻沒有人見過他有典型的肢體抽搐。唯一例外是他的看護特拉布克（Trabuc），據說曾見到梵谷在一八八九年七月十六日病發時，先有一隻手抽搐，眼睛怪怪，跟著就跌倒地上[4]。梵谷首次被診斷為患有腦癇症，也只是因

梵谷　《星夜》

要不是醫生憐才，這幅作品可能就沒有面世之日。古羅馬人種植柏樹在墳旁象徵永生永世，而梵谷畫中直衝雲霄的柏樹，也許代表了他的憧憬，認為自己會出人頭地。

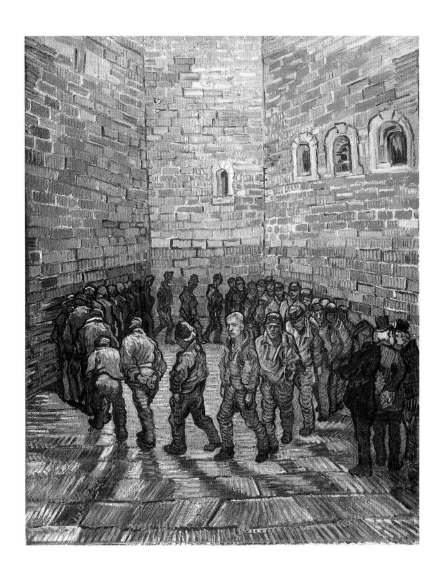

為割了耳朵後被發覺思覺失調。許多年後，法國的著名腦癇症專家蓋斯托（Henri Gastaut）經

過病情分析，也同樣認為梵谷患有腦癇病。他的理由是腦癇症發作時並非都有四肢抽搐，

如果是複雜局部腦癇症，發作時就可能只是行為異常，或有幻覺。蓋斯托認為梵谷患有複

雜局部腦癇症，並且指出梵谷平日的情緒問題，很像這類腦癇症患者在非發作期間所呈現

的情緒欠妥病。然而，佩隆醫生在出院記錄上說梵谷每次病發都維持兩個星期至一個月不

等，最後一次更長達兩個月。腦癇症發作通常只有幾分鐘時間，並非梵谷那種長久不止的

症狀。只有在持續不停，或者反覆發作之下，患者才可能一直都神智昏亂不清、激動、言

語失常。但這種持續狀態既不容易自行停止，更不容易醫治。梵谷在十九世紀缺乏有效對

抗腦癇症藥物的年代，居然每一次思覺失調都安然病癒，就不太像典型的腦癇症持續發作。

如果不能確診他有腦癇，他慣常的情緒和行為也當然不可以稱為腦癇症患者在非發作期間

的情緒欠妥病。[5]

1　Felix Rey to Theo Van Gogh 29 December 1888 (FR1055). http://vangoghletters.org

2　"With Van Gogh's Friends in Arles" interviewed by Max Brauman.

3　Boime A., "Van Gogh's Starry Night, History of Matter, and A Matter of History", Arts Magazine, 1984, 52, pp.92-95.

4　Voskuil P.H.A., "Letter to Editor", Journal of the History of the Neurosciences, 2005, 14, pp.169-176.

5　Hughes J.R., "A Reappraisal of the Possible Seizures of Vincent van Gogh", Epilepsy & Behavior, 2005, 6(4), pp.504-510.

梵谷　《囚犯操場》
然而，希望很快又變成了絕望，星夜和柏樹都不見了，只有一個被高牆封閉的世界和死氣沉沉的人群——梵谷可能也在人群之中。

Picture

星夜下的畫癡

梵谷心性善良，但是因為我行我素，經常和人吵架。例如為了畫畫會闖入民居，更會強迫人讓他畫[1]。他無可否認是一名畫癡，和人談天、寫信都往往離不開講繪畫和顏色，寫的八百多封信也絕少和畫無關。雖然他常常擔心三餐難繼，喜歡的畫買起來卻毫不吝嗇。

他是為畫而生，為畫而甘心接受任何折磨。他在畫店工作過，教過書，傳過教，二十七歲才開始認真畫畫，一八九〇年三十七歲時自殺身亡。短短十年中，他卻完成了二千多幅作品，其中最為人稱讚的更全數完成於最後三年。創作量如此驚人，使人不能不懷疑他患有躁狂症。而他也確實像有雙相的躁狂和憂鬱症，反覆苦悶和極度愉悅。「我無法正確描述我有什麼問題；有時會惆悵，或者頭覺得空洞疲憊⋯⋯有時會突然而來緊張，或者頭覺得空洞疲憊⋯⋯有時會惆悵，充滿悔恨⋯⋯有時我給熱情，或瘋狂⋯⋯」[2]「我現在雖然完全鎮定，卻隨時可以因為新的情緒，充滿

而過分激動。」[3] 畫《夜間咖啡館》（Le Café de nuit）時他連續三晚不睡，只在白天休息。

雙相的躁狂憂鬱症不是罕見的病，人口中約有百分之四會有這種憂鬱兼具偶然過分與奮躁狂的病。有些研究甚至認為三名憂鬱症的患者中，兩名其實就患有雙相病。患者往往有家族史，但是梵谷的家人雖然確有精神病，卻不能肯定是否和他的相同。弟弟科尼利（Cornelis）在南非過身，有推測可能是死於自殺；妹妹威廉明娜（Wilhelmina）長期住精神病院，但另兩位妹妹卻沒有任何精神病；弟弟費奧在梵谷死後兩年逝世，死因定為中樞性梅毒。

為什麼梵谷會多次思覺失調，經歷視覺和聽覺幻覺？當然，躁狂憂鬱症患者有思覺失調，絕非罕見。但還有一個簡單原因：他長期營養不良。見過他的醫生都認為他長期喝過多的酒和咖啡，吃得太少。梵谷也直言不諱，確實如此。就是診斷他患有腦癇症的雷伊醫生都認為只要梵谷肯飲食正常及準時，病就極可能避免。他吃得少，一方面是錢不夠用，常有斷炊之處；另一方面是他畫起畫來就會聚精會神，完全忘記飲食。過分節食和絕食都可以觸發思覺失調、幻聽、受害感、性情會變得衝動、煩躁，更可以出現自殺傾向和憂鬱症[4,5,6]。梵谷每次從精神病院回來後就會病發，可能就是在繪畫期間廢寢忘餐，沒有進食，使他病發。

梵谷住精神病院期間，除了割耳一周年那次之外，另外三次都是暫且外出，去了阿爾勒後才病發。發作期間，梵谷都驚駭萬分，有幾次企圖服毒，吞食顏料或者點燈用的石蠟。

他幾個星期都抱頭坐著，如果有人想和他說話，他就會打手勢，表示只想獨自一人。不發病時他卻如同常人無異，並沒有什麼精神失常現象。雖然梵谷生前不得志，只能賣出幾幅畫，受他贈畫的人也往往不會領情，悲觀沮喪的情緒卻不多出現於他的信中。如果梵谷真的患有躁狂憂鬱症，為什麼又只會偶而發病，而不是經常情緒受困擾？

憂鬱和過度興奮的原因不只是精神病，有時也可以是由其他病造成。據佩隆醫生所觀察，病發前，梵谷不像有喝醉，所以不能說是酗酒造成。也有人猜梵谷患有紫質症[7]。身體要製造血紅素，就需要把紫質改造，但如果缺乏有關的酶，無法把紫質變成血紅素，紫質就會積累，愈積愈多，引起中毒症狀。急性紫質症可以造成偶發性的精神錯亂、行為異常、焦躁、沮喪、迷惘和幻覺，一般醫學歷史學者都相信英國的「瘋皇帝」喬治三世患有此病。

然而，梵谷幾次精神錯亂時卻都沒有此病的典型特徵：腹痛、嘔吐和便祕。雖然他經常在信中提到胃不舒服，但都沒有詳細說明究竟是怎樣不適。他花了不少錢去醫牙，卻也沒有提及需要就他的腸胃就醫。可見他雖然埋怨，卻並不覺得是大問題，需要積極治理。急性紫質症是顯性遺傳，家中不會只有他一人有事，但是梵谷的家人也都沒有明顯的相關症狀。

因此，這診斷也未能令人滿意。

那麼梵谷究竟是患了什麼病呢？近年來有幾宗病例報告提供了新的觀點。有名病人似乎是精神錯亂，憂鬱兼有自殺傾向，一年後才因為兩次無緣無故仆倒，導致重新評估診斷，發現是腦癇病。另一名病人像梵谷，偶然會思覺失調、有幻聽、情緒不穩；只是她有時會覺得雙腿無力，腦電圖呈現過一次局部異常電波，但服了抗腦癇藥物之後，便不再病發。還有一名男童失眠四天，同樣有幻聽，懷疑自己受人迫害，腦電圖也顯示右額葉有異常電波發放，服了抗腦癇藥物同樣痊癒。這說明有些局部腦癇病確實不易發現，沒有現代科技幫助則極難診斷。發作之後的思覺失調可以持續幾個星期到一個月之久，過後患者又可以完全與常人無別。因此，梵谷雖然似乎長期患有躁狂憂鬱雙相病，但在死前兩年的病則可能是這種複雜局部腦癇症引起的腦癇後思覺失調症，而少食欠餐只是觸發腦癇的誘因之一。

在聖雷米住了一年之後，梵谷搬到近巴黎的瓦茲河畔的奧薇（Auvers-sur-Oise）村莊住。

一方面，可以多見費奧；另一方面，那裏的嘉舍醫生和畫壇眾人熟悉，嘉舍自己也喜歡繪畫，和梵谷更容易談得來。嘉舍讓自己和家人做梵谷的模特兒，梵谷更從他那裏學了做蝕刻畫。梵谷替嘉舍畫了兩幅肖像，畫上的嘉舍滿臉愁容。也許像顏色一樣，梵谷畫的不是實景，而是他自己內心世界的折射。出院兩個月後，梵谷在一八九〇年七月二十三日寫給他弟弟一封莫名其妙的信。四天後，他出外散步，企圖用槍自盡，但沒有立即喪生，彌留兩天才死於槍傷。嘉舍回天乏力，只能替他畫了幅死後的肖像。巴黎那時已經開始讚賞他

的畫，可惜他已等不及他的年代降臨。

梵谷所住的旅館東主女兒艾德琳（Adeline Ravoux）六十多年後回憶說，梵谷在村莊住時從不喝酒，按時用餐，雖然不修邊幅，但是一直都斯文有禮。梵谷替她畫了幅畫，但她和父母都不太喜歡，任由其畫漆剝落，十五年後以四十法郎賤價轉售。這幅畫在一九八八年以一千五百萬美元拍賣轉手。

1　Jan Benjamin Kam to Albert Plasschaert, Helmond, 12 June 1912.

2　給妹妹 Wilhelmina van Gogh 的信，一八八九年四月三十日。http://vangoghletters.org

3　給 Theo van Gogh 的信，一八八九年三月十九日。http://vangoghletters.org

4　Sarró S., "Transient Psychosis in Anorexia Nervosa: Review and Case Report", *Eating and Weight Disorders*, 2009, 14(2-3), pp.139-143.

5　Robinson S., Winnik H.Z., "Severe Psychotic Disturbances Following Crash Diet Weight Loss", *Archives of General Psychiatry*, 1973, 29(4), pp.559-562.

6　Fessler D.M., "The Implications of Starvation Induced Psychological Changes for the Ethical Treatment of Hunger Strikers", *Journal of Medical Ethics*, 2003, 29(4), pp.243-247.

7　Arnold W.N., "The Illness of Vincent van Gogh", *Journal of the History of the Neurosciences*, 2004, 13(1), pp.22-43.

8　Verhoeven W.M., Egger J.I., Gunning W.B., Bevers M., de Pont B.J., "Recurrent Schizophrenia-like Psychosis as First Manifestation of Epilepsy: Adiagnostic Challenge in Neuropsychiatry", *Neuropsychiatric Disease and Treatment*, 2010, 6, pp.227-31.

9　Bestha D.P., Arora M., "Postictal Psychosis in Frontal Lobe Complex Partial Seizures", *Psychiatry (Edgmont)*, 2009, 6(4), pp.15.

10　Adachi N., Ito M., Kanemoto K., et al, "Duration of Postictal Psychotic Episodes", *Epilepsia*, 2007, 48(8), pp.1531-1537.

Picture 8

中國的
文藝復興人

在江浙一帶流傳的民間故事中，徐文長（徐渭）是一名聰明才子，玩世不恭，陰濕古惑。

現實中，他的人生卻充滿悲情挫折，不單並非像故事那樣不斷捉弄鄉民弱小、土豪劣紳，而且是不斷被命運玩弄。

不少人把徐渭和梵谷並論，把他們比喻為東西方美術星空上耀眼的星。其實，這難免貶低徐渭。徐渭是一個真正的「文藝復興人」，不但中國歷史上少有其匹，西方也只有達文西才比他更多才多藝，跨越多重領域。他著作的劇本《四聲猿》為湯顯祖等明代戲劇家稱讚，戲曲理論著作《南詞敍錄》是關於南曲的重要文獻，草書被人評為「明之草書，以天池生為始」。畫的成就更大，對揚州八怪影響很深，連鄭板橋都要自稱是「青藤門下一

走狗」。齊白石也説過：「青藤、雪個、大滌子之畫，能橫塗縱抹，余心極服之，恨不生前二百年，為諸君磨墨理紙。諸君不納，余於門之外，餓而不去，亦快事故。」張大千不僅年輕時學徐渭的畫風，晚年的潑墨也難免受他影響。另一方面，徐渭還參加過和倭寇作戰的參謀工作。雖然未必像他自述那麼能夠影響戰績，但許多年後也仍有邊將邀請他做幕僚，相信應該不只是因為明朝武將有招攬文人之風，而是他的確擁有軍事眼光。除此之外，近年來還有人推測徐渭可能就是《金瓶梅》的作者。

根據他的自傳，徐渭應該屬於天才兒童，六歲時已經是老師一教就會幾百字。十歲時他當著縣官的面作文，不必起草就即席完成，被縣官讚揚獎賞。

然而，古代中國知識分子的生存空間其實非常狹窄，除了仕途，沒有幾條出路可言。任你是牛頓、達爾文、林布蘭（Rembrandt），生在中國如果過不了科舉考試，就會難終生潦倒。徐渭二十歲中秀才後，至四十一歲八次鄉試都名落孫山。儘管他名滿天下，也仍難免坎坷一生，死於貧病。

徐渭考場失意，婚姻也不如意。二十一歲時入贅娶的潘似，是他終生至愛：「掩映雙鬢繡扇新，當時相見各青春。傍人細語親聽得，道是神仙會裏人。」可惜，五年後，只有

徐渭　《墨葡萄圖》
徐渭多才多藝，能書善畫，擅用不同的書法字體配合不同的畫，使書畫渾然一體，畫中有字，字中有畫。

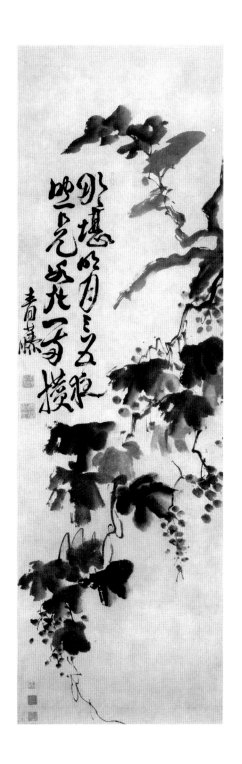

十九歲的潘似便病死。許多年後，看見潘似的舊衣，徐渭還是痛哭，「黃金小紐茜衫溫，袖摺猶存舉案痕。開匣不知雙淚下，滿座積雪一燈昏。」也許因為放不下她的情影，跟著下來，他再婚三次，全都失敗。

他人生如此淒慘，還有兩大原因。一是他的性格，我行我素，不善與人交際。二是他的精神失常。為他作傳的袁宏道說無論是達官顯貴、一般詩人文人他都看不起，不屑與他們來往。連對他可以說是恩重如山的好友張元汴竟也因為勸他要跟循禮法，而遭他絕交，直至張元汴死後才去撫棺哭奠。六十二歲從京城回到紹興後，徐渭更變本加厲，登門拜訪的名人他都賞以閉門羹，官員求他給字，也照樣受到拒絕。這樣的作風自然會使客戶減少，生計陷入窘境。親友問他要書畫，他的回報只會是酒和食品。賣書畫的收入少了，便只好賣狐裘貂皮、收藏的幾千卷書[2]。不夠錢印文集，只好把朋友送來的人參作費用。他和大兒子的關係破裂，小兒子又去了遼東工作，最後幾年除了住在小兒子媳婦家，就只有一條狗陪他住，除了熟人，誰也都不願意見[3]。其實，由於他人緣太差，如果沒有袁宏道和陶望齡的推介，恐怕他根本就會像一顆耀目的彗星，照亮天空之後就從歷史記載消失得無影無蹤，從此籍籍無名。

徐渭考試失意，一生只有幾年得志。那是他任職胡宗憲幕僚時。一五六○年他四十歲

那年，胡宗憲給了他二百四十兩銀子作買屋之用，他再加上二百四十兩，在紹興買了十畝地二十二間屋，名為「酬字堂」。第二年，他迎娶張氏為第四任妻子，但考試又敗北。在他的自傳中，他首次透露病情，「自此崇漸赫赫，予奔應不暇，與科長別矣」。在徐渭的寫作中，「崇」通常和見到蛇或蟲隻有關，但從文字上則無法判斷究竟是四十一歲開始病發，還是較早前已經出現症狀，到四十一歲那年加劇。

其實，一五五八年他三十八歲那時，有一椿可疑事件。那年，他鄉試又不成功。徐渭當時任胡宗憲幕僚，《萬曆野獲編》說考官聽完胡宗憲的話打算取錄他，吩咐縣官評審徐渭的考卷。但縣官對徐渭有恨，把他的考卷塗污，「鴻乩滿紙，幾不可辨」[4]。這件事聽起來不太合情理。考卷有謄錄副本，塗抹考生的考卷更是大罪，何況考官已經有意取錄，徐渭又是總督的幕僚，除非有血海深仇，縣官又何必把自己的生命和仕途賠上？其實可能是徐渭在考試期間病發，以致在考卷上亂寫一通，不知所謂。但是，關於這次鄉試有另一版本。袁宏道在《徐文長傳》中說胡宗憲向屬下所有縣官都推薦徐渭，唯獨漏了一位，而陰差陽錯，考卷偏偏落在這位縣官手上。因此，我們不能肯定「鴻乩滿紙，幾不可辨」確無其事，或者這位縣官並不憎恨徐渭，只是有眼無珠。

生活剛好轉幾年，胡宗憲卻又在一五六二年因為和嚴嵩的關係密切而被革職。徐渭也

因此轉到禮部尚書李春芳幕下工作，但旋即辭職回鄉。這應該源於他對李的不滿。事後，他要退聘金而不被接受，而且自稱受到威脅。

一五六五年四十五歲那年，嚴嵩三月被抄家，李春芳四月入閣，胡宗憲十月時死於獄中。徐渭可能是因為害怕受到牽連，以及曾經得罪李春芳，精神壓力之下病情轉為嚴重。

朋友在夏天來訪，徐渭於《喜馬君世培至》中寫：「仲夏天氣熱，戎裝遠行遊，訪我來及門，遇子橋頭東。時我病始作，狂走無時休。」五至七月期間，他更是目睹幻覺，試過十多天都不飲食[5]。到了秋天，他竟拔出牆上的三寸多長釘，插穿自己左耳廓，寫了《自為墓誌銘》，叫木匠預製棺材，並且連續企圖自殺九次之多。其中，包括用槌打自己的陰囊以及用斧砍自己，「血流被面，頭骨皆折，揉之有聲」。

不止，直至一位華姓工匠幫他找來《海上方》才醫好。但是他仍未放棄自殺念頭，導致多日流血

1 沈德符：《萬曆野獲編》卷十七：武臣好文。

2 陶望齡：《徐文長傳》，「有書數千卷，後斥賣殆盡」。

3 張汝霖：《刻徐文長佚書序》。

4 沈德符：《萬曆野獲編》卷二十七：徐文長。

5 《與季子微》。

9 死獄逃生書畫增

Picture

幾個月後，徐渭殺死了他的妻子張氏，被判入獄。徐渭為什麼殺死他的妻子？有些故事說，他誤會妻子和人通姦，一怒之下把她殺死。明朝的法律規定故意殺妻者處以絞刑，殺死與人通姦的妻子則可無罪。徐渭沒有即時獲釋，明顯是因為沒有他妻子紅杏出牆的證據。

他本人後來則只有寥寥幾字解釋，說是因為病發才殺妻，當時實際上發生了什麼事卻隻字不提。古代中國法律對精神病人犯罪比較寬鬆，即使殺人，患有嚴重精神病的都可以收押待贖，釋放回家。雖然如此，徐渭起初被定為死刑，經過自辯上訴，朋友諸錢大綬、朱拙齋，以及張天復、張元汴父子等人致力營救，才改為監禁。三年後他得到減刑，可以除去腳鐐、手銬和重達二十五斤的枷鎖[1]。在獄中服刑整整七年，等到萬曆登基，大赦天下，他才得以獲釋出獄。可見，他被捕之後精神錯亂並沒有持續，不可以用這理由獲取釋放回家。

這七年肯定不容易過。但徐渭之前很少畫畫，在這段時期才真正開始了他的繪畫生涯。

出獄之後，徐渭斷斷續續還是會有精神困擾。一五七八年夏天他又病發，除了幻覺（病中多異境），還五天不食不飲也不覺得飢餓口渴。在《畫菊二首》中他說自己曾經「經旬不食似蟄眠」。三年後在北京和張元汴鬧翻之後他再病發一次，「祟兆復紛」，不進食，兒子只好把他接回紹興。他不時寫說「祟見」，通常是見到蛇或蜘蛛類的蟲。但究竟全屬幻覺還是有時見到真的蛇或蜘蛛，並由於迷信，以為這是跟著便會有病的凶兆，則難以判斷。一五八二年回到紹興後「病時作時止」，但一五八五年見到蜘蛛和蛇的「祟見」之後，就似乎不再有症狀。

徐渭喜歡喝酒，不時提到自己喝醉。胡宗憲有一次有急事找他不到，下屬回報徐渭和朋友正喝到大醉大鬧²。到了晚年，他寧可不醫病也必須省下錢來喝酒，六十九歲時他便因為醉酒長久不食而暈倒跌傷以致右臂脫臼。如果是長期大量飲酒，突然停止或大幅減少飲量，便可以觸發酒精戒斷症候群，患者可以有視覺幻覺。但酗酒和戒酒似乎都難以充分解釋他的其他症狀。

另一個要考慮的問題是汞中毒。徐渭有詩說明他曾服用丹藥³，他哥哥也可能是因為煉

丹中毒而死。但是慢性汞中毒的症狀是手腳麻痺、行走不穩，而不是間發性的幻覺和精神錯亂。至於其他藥物中毒，雖然可以引起幻覺，也很難解釋他的其餘症狀。

徐渭的精神異常究竟是什麼病？他的症狀不符合精神分裂症的診斷標準。幾次發作都和精神受到重大刺激有關，如在胡宗憲大力推薦之下仍然考試失敗（一五六○）、胡宗憲死於獄中，李春芳卻拜相（一五六五）、弔祭胡宗憲（一五七八），以及和張元汴鬧翻（一五八一）。在我看來，不同時期呈現的躁狂或抑鬱症的雙相病是最大嫌疑。這可以解釋為什麼他發病時會過分活躍，「狂走無時休」，有時卻又不飲不食地「蟄眠」。雙相病引起的思覺失調可以引起幻覺，也可以引起他做出用釘插入耳朵，用槌打碎陰囊這類嚴重自殘行為。雙相病患者比較常人容易出現進食失調，抑鬱時期尤其如此。徐渭病發時也常常會不進食。此外，抑鬱期間，不只是自殺傾向增強，殺害家人風險也會增加[4]。酗酒更會提升殺人的風險[5]。

我們不知道徐渭和張氏兩人之間事前有沒有嚴重的衝突。徐渭從沒有對殺害張氏表示悲傷或悔意，但也沒有怨恨之語使人覺得他會因恨而蓄意謀殺[6]。謀殺完跟著自殺的案件，通常被殺者是女性，男方對妻子有病態性的擁有慾[7]。而近三成殺妻後企圖自殺未果的兇手都是患有抑鬱症，害怕失去被殺者因而行兇[8]。徐渭殺妻之事是在好友沈鍊在宣化被腰斬，

為沈鍊公祭不久之後發生的。也許陶望齡分析得對，徐渭只是因為「猜而妒」，在情緒低落時本來打算自殺但不願意張氏日後再嫁別人，才下毒手[9]。但這也只可算是不夠實證依據之下的推測。

晚年時，除了精神病之外，徐渭還多病纏身。六十七歲時曾經兩股水腫，大如斗，「下體毒潰極楚」但又無錢醫病。這可能是不顧個人衛生以致患細菌性皮膚炎[10]。六十九歲時有一次感染發燒，十九天不能飲食，想寫字都因為手顫抖而終止[11]。吃得太少，腳軟無力以致跌倒又弄到左臂脫臼[12]，背痛也可能是由此而來[13]。七十歲時又「醉後跌損肋脊，爛而瘡」，「疽毒滿眼，良醫袖手不藥，乃詰草藥郎中。」[14]之後，在七十三歲左右又曾有「腕病不勝書」[15]。

他終於在七十三歲時過世。張元汴的兒子張汝霖在徐渭死後三十年的《刻徐文長佚書》中記：「聞死之日，四大作金黃色，故足怪也！」四大即四體，這可能表示徐渭死時有黃膽病，全身發黃。可惜，他沒有說明消息來源及可靠性。如果真有黃膽病，究竟原因是酒精引起的肝硬化、膽石，還是肝癌？可惜我們沒有更多資料，無從判斷。

病對徐渭的創作生涯有沒有影響？《四聲猿》似乎是徐渭在一五五七年左右，未出現

病狀前開始寫，斷斷續續至出獄後的萬曆元年至三年（一五七五）秋沒有症狀時完成的[16]。《南詞敍錄》則著作時期未詳。一五六五年病得最厲害時他畫過一幅《雪壓梅花圖》，但這幅畫似乎沒有流傳至今。由於徐渭極少署書畫的年款[17]，我們很難從傳世的作品確定病發和個別書畫的關係，只可以評估病對產量的影響。由於一五六五年病發之前沒有傳世之作，也沒有比較詳細的敍述，我們無從以他精神病前的書法風格、產量和日後比較。徐渭是一五七〇年在獄中才開始專心繪畫，一五七二年出獄之後至一五八一年最多書畫創作，期間只有一五七八年夏天曾經短暫病發。到了一五八一年秋，症狀捲土重來而且持續多年，創作也停止，到了一五八六年才再執筆。一五八二至一五八七年六月之久很少作品，也似乎沒有任何作品傳世[18、19]。這一方面固然可能是因為他這段時期拒絕為豪門貴客寫字畫畫，更有可能是病使他產量下降使收藏價值降低，不得存世。與此推測符合，一五九〇到九三年最後四年，徐渭雖然曾經兩股腫爛、跌傷、有感染、卻沒有精神異常的記錄。而這最後幾年也是他傳世書法和繪畫的另一高峰期。

1 見劉正成：《徐渭書法評傳》，漢字硬筆書法網下載。

2 《五粒靈丹行送晶君歸滁》和《送丹士》。

3 同上註。

4 Yoon J.H., Kim J.H., Choi S.S., Lyu M.K., Kwon J.H., Jeng Y.I., Park G.T., "Homicide and Bipolar I disorder: A 22-year Study", *Forensic Science International*, 2012, 217(1-3), pp.113-118.

5 Fazel S., Lichtenstein P., Grann M., Goodwin G.M., Långström N., "Bipolar Disorder and Violent Crime: New Evidence from Population-based Longitudinal Studies and Systematic Review", *Archives of General Psychiatry*, 2010, 67(9), pp.931-938.

6 《抄小集自序》只說和妻子因為在任胡宗憲幕僚時的壓力「變起閨閣」。

7 Liem M., Barber C., Markwalder N., Killias M., Nieuwbeerta P., "Homicide-suicide and Other Violent Deaths: An International Comparison", *Forensic Science International*, 2011, 207(1-3), pp.70-76.

8 Liem M., Hengeveld M., Koenraadt F., "Domestic Homicide followed by Parasuicide: A Comparison with Homicide and Parasuicide", *International Journal of Offender Therapy and Comparative Criminology*, 2009, 53(5), pp.497-516.

9 同註2。

10 一五九二年作的《至日趁曝洗腳行》自認很少洗澡，身上多蝨。

11 《與蕭先生書》。

12 「傷事廢餐，羸眩致跌，左臂骨脫突肩臼。昨冬涉夏，複病腳軟，必杖而後行」。

13 「老牛脊壞堪駝馬‧小犢書來尚滯遼」

14 《改草》。

15 見劉正成：《徐渭書法評傳內的分析》。

16 張新建：《徐渭論稿》，引於黃敬欣：《談徐渭《四聲猿》的四種變相》，《逢甲人文社會學報》，二〇〇一‧三，頁七十三至九十六。

17 王俊：《徐渭傳世書畫目錄》，《中國書畫》，二〇〇四‧八，頁五十六至五十七。

18 王俊：《徐渭年表》，《中國書畫》，二〇〇四‧八，頁五十四至五十五。

19 劉正成：《徐渭年表》，美術中國網站。http://bbs.art86.cn/thread-52284-1-1.html

Picture 10

滴黑的憂鬱

要知道徐渭的病有沒有影響他的書畫，便必須知道躁狂憂鬱雙相病對藝術風格會有什麼影響。然而，我們不容易找到有關資料。患病期間一般畫家可能無法執筆繪畫，或者作品太異常太差劣而被扔棄。藝術史中，能反映躁狂期的作品，居然只有一幅[1]。那是一位菲律賓畫家在躁狂期剛結束時所完成的，顏色鮮豔奪目、插翅的神背載著衝天的人、四周糾纏不清的捲圈和奇異難解的圖形紛飛，使人感覺畫家精神高昂、思潮奔騰泛濫，無法自禁，和躁狂狀態的臨床表現完全一致。畫史上，以憂鬱為題的畫比較多，但作者未必患有憂鬱症，只是一時心情不佳或者是借題發揮而已。在西方藝術史中，最有名的「憂鬱」畫就該數杜勒（Albrecht Dürer）的同名銅版畫。天使彎腰蹲坐，表情陰沉，正在苦思力索。身旁的愛神邱比特無精打采，腳下的狗也餓得神情頹喪。四周散布的科學儀器和工具，暗示雖然

已用盡心機還是一籌莫展。杜勒沒有憂鬱的病史，一五一四年作此版畫時正意氣風發，事業如日中天。版畫雖能把「憂鬱」訴諸於形，令人驚歎，卻並不見得來自杜勒當時的心境，只可說是旁觀者清得來的觀察。要看真正和畫家沮喪心情同步面世的作品，則應該是梵高在聖雷米精神病院畫的《囚犯操場》、畢加索因為好友死去而誕生的藍色年代油畫，以及波洛克（Jackson Pollock）在二十世紀五十年代的黑色畫系列。

畢加索只是一時憂傷，梵高雖然疑似患有躁狂憂鬱雙相病，卻更像是患有腦癇後思覺失調症。唯有波洛克應該毫無懷疑是有躁狂憂鬱雙相病。四十四歲就因為醉酒駕車而身亡的波洛克是美國在世界藝壇上崛起的關鍵人物，行動繪畫及抽象表現主義運動的開山祖，其創立的滴淋法更是別樹一幟。妻子說他情緒比常人強得多，生氣時更生氣、高興時更高興、靜的時候更靜，他的幾位精神科醫生，一位診斷他患有躁狂憂鬱症，一位透露他時而強烈激動，時而沉默寡言、懶得一動[2]。

在畫家中，波洛克其實是相對幸運的，童年時雖然經常因為酗酒的父親工作不穩而要多次遷徙，少年時又經歷大蕭條，但是他二十九歲時認識了女畫家莉·克瑞斯奈（Lee Krasner），三年後和她結婚。莉的人緣廣闊，為他介紹認識了許多美術圈子內舉足輕重的人物，尤其重要是得到大收藏家佩姬·古根漢（Peggy Guggenheim）的欣賞和資助。生活比較安

定之後，他便可以放心脫離模仿其他畫家的早期風格，兩年多後在一九四七年開關了自己獨一無二的滴淋法，邊走邊跑將畫彩滴、灑、淋在畫布上。

不幸的是，波洛克自幼便有酗酒習慣，自己控制不了，精神分析也沒能幫他解決這問題。還好他在一九四八年遇上了一位海勒（Heller）醫生幫他成功減少酒量，在關鍵時刻減少了酒精的阻礙。儘管事業未必一帆風順，到了一九四九年，當年暢銷美國的《生活雜誌》八月號已問「他是不是美國最偉大的在生畫家？」而一九五〇年更是波洛克的高產量期，一年內完成了五十幅畫，人們甚至把他讚為畢加索的繼承人。平時難露一笑的波洛克現在變得笑口常開。

可惜，高峰過後往往只有下坡路。那年三月他信任的海勒醫生在車禍中意外喪生。而樹大容易招風，同行更是如敵國。對他嫉妒的畫家譏諷波洛克怪誕、無聊，也有評論家說他的畫亂七八糟、簡直胡鬧。在外受敵，在內也不好過。除了妻子，他的親人都不重視他的畫。一九五〇年夏天之後，他再次精神頹喪、沉默寡言，對自己的才華有所質疑。甚至對於現在舉世聞名的《淡紫靄》（Lavender Mist），他也有天問妻子：「這算不算一幅畫？」

到了年底，波洛克又回到他的酒瓶。次年一月，他在信中承認憂鬱重臨，要去找精神科醫生醫療，六月時更因為暴飲式酗酒而要進戒酒中心接受治療。治療並不成功，他繼續酗酒，

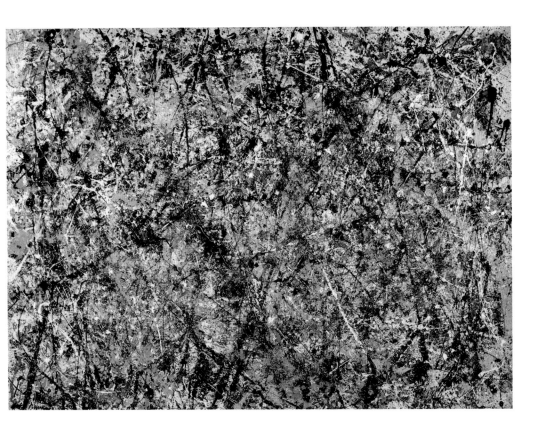

情緒病、認知障礙　Picture 10

近新年時更是釀成車禍，醉酒撞車，駕駛盤直壓胸骨卻大難不死。一九五二年也好不了多少，他總是醉多醒少，兩次試圖著火焚燒自己的住宅，公開侮辱和毆打妻子。他的畫作產量自然大減，一九五三年便因為新作品不夠而十年來首次無法舉行畫展。

從一九五一至五二年波洛克放棄其他顏色，只用單一的黑色。他後來恢復使用別的顏色，但是製作不夠細膩、產量極低。一九五五年十月的畫展，十六幅畫中只有兩幅是新作。

波洛克正如徐渭一樣，病中的繪畫產量大幅下降。然而兩人並不盡同。徐渭未必有足夠錢去經常買醉。波洛克卻不然，因此他的繪畫產量和質素除了憂鬱，也難免受酗酒影響。

而他在一九五一至五二年間的黑色畫系列則應該主要是反映他最後幾年一直憂鬱不解的內心情緒。波洛克的抽象畫，和梵谷或者畢加索的畫不同，觀眾無法從畫的內容直接見到悲傷的畫境。但是看他的黑色畫系列，卻會覺得一股陰鬱不樂由畫面散發，使人油然產生糾纏不清、揮之不去的煩厭。

如果像一些所謂大師，成名之後只是坐享名利收成，不斷重複自己，年復一年機械地複印舊形舊意，波洛克也不見得會在成名之後再度陷入憂鬱，以酒療傷無能自拔。如果他活在中國，一個高度重視循規蹈矩的社會，抄襲舊作，不假思索便即席揮毫，公眾仍然可

波洛克　《淡紫靄》
別人的嫉妒、批評和侮辱，令波洛克大受打擊，憂鬱病發，對自己的作品失去信心，包括他最著名的這幅《淡紫靄》。

能會給他戴上大師的桂冠。可是，他四周的社會文化重視的是新意。收藏家要的不僅是可能升值的名家作品而已，而是有價值的藝術。波洛克自己也不斷地自問自疑下一步應該怎樣走才對。他無法闖入新的空間，使他的生命停止在應該仍是充滿活力的四十四歲，醉酒撞車而死。雖然，相對他來說，不少長壽很多的大師，其實藝術生命也早已停頓，長不過他多少。

徐渭將書入畫，將畫入書，將書畫的疆界消除，融為一體。林懷民則以《行草》將書法和舞蹈合一。有些評論家指波洛克的畫只是「隨意精力的不經意爆發」[3]，其實，波洛克知其然，卻不知其所以然。雖然他也許只是誤打誤撞，背後沒有先設的理念，滴淋畫卻打破了傳統藝術的藩籬，經過畫彩的載體將舞的飛揚和飄忽融入畫中。物理學家泰勒（Taylor）發現點滴和線條會組成幾何碎片形，引起美感。波洛克巔峰時期的滴淋畫的幾何碎片形，複雜程度為一點五，也是人們喜歡的極限[4]。

1 Rybakowski J.K., "Painting 'Mania'", The Journal of Affective Disorders. 2011, 128(3), pp.319-320.

2 Rothenberg A., "Bipolar Illness, Creativity, and Treatment", Psychiatric Quarterly. 2001, 72(2), pp.131-147.

3 Robert Coates. New Yorker Magazine. 17/1/1948，引於 Taylor R.P., Chaos, Fractals, Nature: A New Look at Jackson Pollock. Fractal Research, 2006.

4 Taylor R.P., Spehar B., Van Donkelaar P., Hagerhall C.M., "Perceptual and Physiological Responses to Jackson Pollock's Fractals", Frontiers in Human Neuroscience, 2011, 5, pp.60.

<div align="center">

Picture 11

石魯

</div>

Patrick 的太太 Alicia 知道了我在寫醫學和美術之間關係的書，問我知不知道石魯的病。

我說資料不好找。她古道熱腸，轉眼就托親友從北京寄來一本石魯的傳記，王川的《狂石魯》。

石魯是中國近代畫家中一位相當傳奇的人物，但香港人似乎對他認識很少。我去青山醫院講他的經歷，聽眾大多數都不知道他是誰。他生於一九一九年，一九八二年去世，原名馮亞衍。馮亞衍在成都東方美術專科學校國畫系唸了兩年，二十歲去到中共控制的陝甘寧邊區，因為景仰石濤和魯迅兩人，便把姓名改成石魯。新的姓名也預示著他一生在藝術和政治參與之間的平衡和矛盾。一九四九年後，在藝術為政治服務的思維下，他努力

維持平衡，用傳統山水畫形式來宣揚政治話題，表現革命歷史，卻又不失藝術內涵。像一九五八年大躍進期間的《山區修梯田》，便是在類似傳統山水畫的圖上描繪農民修建梯田的經過。一九六一年的《東方欲曉》，棗樹環繞窰洞，看起來非常詩情畫意，主題其實是講述中國的改變來自陝西窰洞裏的革命家。

毛澤東一意孤行要推動的大躍進，結果是大饑荒的出現，在一九五八到六〇年間，中國的非正常死亡人數高達兩千萬左右。畫家卻普遍生活在另一世界，和人民的現實脫節。傅抱石、關山月一九五九年完成《江山如此多嬌》，李可染同年在桂林寫生，帶回《象鼻山南望》等山水畫。石魯也不例外。而他這段時期的《種瓜得瓜》更是明顯貫徹著萬斤田的浮誇意識形態。

儘管如此忠心耿耿，他還是逃不了政治鬥爭。制度已經不再是一個僅想愛國的書生所能明白。他別出心裁，不想平凡地用千軍萬馬來歌頌毛澤東，於是畫《轉戰陝北》時採用了山水畫體裁和暗示的手法，結果在一九六四年被認為犯有嚴重政治錯誤。起因據說是有一位將軍看了之後要求石魯修改這幅準備登在《石魯作品集》的畫[1]，出版社派人和他商討解決方案，但是石魯堅決不改，把稿費退回，並且破口大罵出版社的領導。結果，畫冊被封存，原本掛在革命歷史博物館的畫也被抽下[2]。在文革中，這幅畫被說成是污蔑毛澤東，站在崖

石魯　《轉戰陝北》
石魯在藝術為政治服務的思維下，努力維持平衡，用傳統山水畫形式來宣揚政治話題。然而在那個莫須有的年代，他對藝術的苦心只換來「嚴重政治錯誤」的罵名，令人惋惜。

邊的毛澤東，暗指毛走投無路，「懸崖勒馬」[3]。

跟著，石魯領團訪問法國的計劃也被取消。石魯被批評為在搞形式主義，資產階級才有的主張。石魯剛剛才完成的新作《東渡》，畫毛澤東顯眼地站在渡江的船頭上，也被批評是把毛澤東畫得像土匪頭子[4]在一堆朽木上過河[5]。

在此之前，石魯除了酗酒、有肝病，從來也沒有精神問題。然而經歷了這一連串的莫須有事件，他開始在一九六五年出現精神錯亂，有幻聽、幻視，說身上有毒，有人要害他。到了新年前夕，他終於因為「精神失常、思維邏輯障礙」，被診斷為患有妄想型精神分裂症，送進西安市第十人民醫院。

當時治療精神分裂症的藥物很有限，去醫院探訪他的朋友說他語言表達不清，一副癡呆相。但是，紅衛兵要揪他來鬥。醫院無法阻擋，只好在一九六六年的十月二十日給造反派接他回單位，接受批鬥，輕則罰站，重則拳打腳踢[6]。雖然醫院有繼續給他配藥，但是他無人照顧，自然就不會好好服藥。據說，兩年後，病情還是嚴重，胡思亂想，寫的內容也往往不知所謂。他怕給人下毒，把衣服放進鍋裏煮，說院子裏的核桃樹有毒，把核桃樹都鋸掉[7]。不過，根據黃稻所引用的批鬥會記錄，石魯在一九六九年底至一九七〇年初既非一

派胡言亂語，更是相當有邏輯地作政治辯解。這就難怪工宣隊懷疑他只是裝瘋佯狂。但是，黃稻也只是選擇性地使用材料，表示石魯政治正確，反對江青。在沒有見到全部資料之前，我們實在無法知道石魯當時的經常狀況。無論如何，工宣隊對石魯是否有病，正反意見都有，但最後還是認定他只是在偽裝瘋病，於是要求把他判死刑或死緩。幸好，負責看病的王端新醫生有勇氣證明他患有精神病，並且在一九七一年十一月把他送回醫院。這次的治療效果不錯，七個月後，石魯便獲准回家。

蘇聯和共產黨執政的東歐年代，以精神病為理由把持不同政見的人囚禁在精神病院司空見慣[8]。中國當年卻剛好相反，很少把異見者「被精神病化」。精神病人反而被視為反革命的異見人士，而並非真的病者，因此要為其政治言行負責。這種觀點不只是一般人有，連精神病學醫生中也有不少人支持。即使到了七十年代後期，著名精神病學家，湖南醫學院的楊德森教授還是要和堅持精神病反映思想問題的醫生開筆戰，指出「不能把精神疾病視為思想毛病」[9]。當時也仍有人堅持「精神病人的精神症狀內容⋯⋯反映著不同社會（階級）的思想、文化、風俗、習慣和不同感情⋯⋯病態的思維仍然是病前正常思維的繼續⋯⋯資產階級的世界觀、方法論是精神病產生的基本根本原因」[10]。怪不得在文化大革命期間，上海市公檢法軍管會把「攻擊偉大領袖和無產階級司令部」的精神病人，劃為「政治瘋子」，以「現行反革命」論處[11]。因此，工宣隊對石魯的看法只是當時社會所信奉的一套。敢堅持

石魯有病，把他從鬼門關前接回，送進醫院治療，真是需要勇氣和行醫至上的道德操守。石魯能遇上這樣的醫學團隊，是他的幸運，也應該說是中國人可以引以為豪的事。

石魯回了家，但是他的煎熬仍未結束。一等再等，到了一九七三年才獲批准重返工作。跟著，一年後卻又出現四人幫發起的「黑畫」風暴，石魯再度受到批判。到了四人幫在一九七七年下台，石魯以為可以走出迫害，結果竟是得到了嚴重警告的處分。於是到了該年十二月石魯再一次要進精神病院，住了一年後才能出院。才過幾個月精神病又再復發，再度進院。他精神病剛好一些，一九八一年又出現胃癌，藥石無效，一年後逝世，享年只有六十三歲。

1 程征：《一九五九《轉戰陝北》訪談錄》，《西北美術》，二○○四，四，頁四十二至四十五。

2 王非：《狂石魯》，南京：江蘇美術出版社，二○○九，頁六十三。

3 魏雅華：《石魯最後的日子》，《西部大開發》，二○○七，十一，頁四十二至四十四。

4 閔力生口述，張譯丹採訪記錄。張譯丹：《「癲狂」的石魯，一份精神分析的報告》，中國藝術研究院碩士論文，二○一○。

5 王非：《狂石魯》，頁六十四。

6 黃稻：《石魯蒙難記》，《縱橫》，二○○四，九，頁二十五至三十。

7 王非：《狂石魯》，頁三十五。

8 Van Voren R,. "Political Abuse of Psychiatry—An Historical Overview". Schizophrenia Bulletin, 2010, 36(1), pp.33-35.

9 楊德森：《不能把精神疾病視為思想毛病——對於精神病本質問題的一種看法》，《中國神經精神疾病雜誌》，一九七六，三，頁一八七至一八八。

10 賈如寶：《也談對精神病本質的看法》，《中國神經精神疾病雜誌》，一九七七，二，頁一四二至一四三。

11 上海市地方誌第五編第二節：《收容管治肇事肇禍精神病人》，上海市地方誌辦公室。http://www.shtong.gov.cn

12 塞翁的得失

Picture

患精神分裂症的著名畫家不多，挪威的赫忒崴（Lars Hertervig）是其中一位。他是窮家子弟，最初繪畫用的竟是以貓毛自製的筆！還好同鄉的商人賞識他才華橫溢，保送他去德國留學，那裏的老師也對他大為讚許。可惜，他既不能夠適應異國大城市的生活，追求房東的女兒又無功而返，遭到同學嘲笑。雙重打擊之下，他兩年後二十四歲那年便因為病發，迫著要提前結束學業回家。四年後一八五六年，他更被送入精神病院治療「戀情導致的癡呆」（近世分析認為這其實應該是思覺失調）¹。那時代的醫生對嚴重精神病束手無策，所以十八個月後出院時，他的病情仍然是「未治癒」。

不過，跟叔叔住在一個寧靜小島之後，他病情好轉，重拾畫筆。進醫院之前的時段，

他的畫烏雲密布、風雨欲來。隨著他的精神轉好，世人見到的也變為是挪威如夢如囈、清脆明亮的晨光、無風無浪時的山水雲海，以及寧靜如同世外桃源一般的峽灣。可惜，畫上的安謐與陽光和他的生活實況並不吻合。七年後回到城中，他找到工作，但只工作了兩年又告失業，從此之後就再也找不到長期工作，再也買不起畫布和油彩[2]。雖然這樣，他的畫意從未停頓。只要找得到紙，那怕是包裝紙、報紙、牆紙、香煙紙，他也會拿來當作載體，在上面畫水彩畫、水粉畫。如果找不到完整無缺的紙，他甚至會用麵粉粘連幾張廢紙來畫。

赫忔崴終生潦倒，在貧困中死後多年才獲得世人賞識。

另一位是瑞典的卡爾‧弗雷德里克‧希爾（Carl Fredrik Hill）。他也是很年輕就病發，二十八歲時因為受迫害感、思覺失調而被送進醫院。姊姊兩年後把他接回家，在家裏照顧到六十二歲逝世。和赫忔崴不同，希爾家境富裕，雖然絕跡市鎮不與人來往，但家中的藏書豐富，使他可以足不出戶而知古今天下事，也為他提供畫題：中東婦女、非洲野生……。

像赫忔崴一樣，希爾也是畫狂。他終生患病，聽覺和視覺上經常有幻覺，全部精力都投放在繪畫中，每天創作四、五幅畫。雖然他毋須擔憂買不起彩畫布，但興致所至，仍然是只要有紙，即使是廢紙、包裝紙，都會拿來使用，代替畫布。

赫忔崴死後，來清理遺物的政府人員説他的畫都是垃圾，不值得保留，因此存世的畫

精神病發作之後，卻都有作品傳世，容許我們窺探精神分裂症病發後對畫家的影響。

只有四十幅左右，而且多是他早期之作，所以我們很難看得出病對他的影響。希爾和石魯

希爾和石魯兩人都會把莫名其妙的文字寫在畫上。希爾用拉丁、希臘和法文造成的新

文字在畫上出現，意思往往只有他才明白。他也會用自己的姓製成畫的有機內涵，為西方

藝術增添畫和文字的匯合。希爾早年未病發時的畫沒有強烈個人作風，和同時期其他畫家

的難以區別。然而到了發病之後，他的創意和幻想都如脫韁野馬，恣情奔放，出現奇特的

形象、內容和搭配。即使無復當年的細緻，卻更令人震驚難忘。

石魯曾經在一九五五年去過印度進行寫生。他一九七〇年時把《舊德里紅堡寫生圖》

改變為《孔子魯班之宏台》，題詞說「宇宙導彈發射場，寫印度舊德里之紅堡，名卜拉斯

德波，建於中古末葉，周代王朝、印度堪斯神權時代，由孔子、冉者與魯班天斧共同設計

與建築⋯⋯」一九七二年出院之後，又把另一幅舊畫修改。原來的苦行僧變成了印度神王，

拐杖變成利劍，地上遍布神奇古怪、類似青銅器上鐘鼎文的赤色文字。畫面兩旁一邊是思

路不清的中文字，另一邊是似字不字的字體。

石魯在一九六八至七〇年住家時，精神仍然錯亂，會把皮衣放在水裏消毒，拆收音機

和手錶[3]。他在這段時期，一時會畫莫名其妙的線條圖像，一時的畫卻頗有創意。有幅無名的手稿，頭生稜角如同來自另一星球的人，軀體由弧線組成，姿態優美，充滿現代美術感。《美典神》在赤紅的背景上懸浮著半截神身，嫵媚動人，也引人遐思不已。

到了七十年代末期，石魯的思維還是不正常。石魯曾問：「你知道列賓是誰？」列賓就是達·芬奇，列賓就是拉斐爾，列賓就是畢加索。那是他在國外流浪時用的化名。他又問：「你知道列賓是誰嗎？列賓就是康生，就是江青。」[4]在他的山水畫上，不規則摺皺的山坡中，也出現字跡般的形象。

無可否認，希爾和石魯有不少畫下筆粗糙，欠缺細膩。這其實不希奇。精神分裂者在顏色對比和深度的偵測上都會比較差，視覺也沒有那麼清楚。但這三位畫家都開創了新的畫風，構圖和內容使人視覺一新。

精神分裂患者和創意者其實有共通點，他們都目光廣寬，聯想鬆散，容易把普通人認為九不搭八、風馬牛毫不相干的事情牽連一起。其實，研究證明，無論是以普通大學生[5]或者藝術家[6]為調查對象，結果都一樣：創意和分裂型性格相聯。而且，瑞典一項對三十萬名嚴重精神病患者的調查發現，精神分裂症患者的親人從事創意工作比一般人多。視覺藝術

石魯　《孔子魯班之宏台》
石魯在精神病發作後的這幅作品，和早期的政治風景畫有很大差異。疾病本來絕對不是好事，然而精神分裂刺激畫家的創意，為我們帶來天馬行空、意想不到的藝術作品，實在是塞翁失馬的最佳例證。

家中，精神分裂症患者也比較多[7]。

為什麼會這樣？

創意的特點是不受既定思維約束，而湧現出新穎、獨特且有用的意念。這往往是因為原本似乎毫無關係的元素給引進了新的組合。智商高、聰明透頂的人不一定有創意，一個想問題時用發散性思考，上窮碧落下黃泉、神遊四面八方的人更能夠有效找出新點子。這種「發散性思考」和腦部區域之間的聯繫強度相關[8]，愈是聯繫強，發散性思考也愈旺盛。

我們直覺會以為沒事做的時候大腦應該停車熄火，養神休憩。其實，人的大腦無時無刻都在運行。無所事事的靜息期間，大腦的常設模式網絡便會開工，讓人心思遊蕩，天馬行空。大腦靜息期間，創意豐富的人、精神分裂症患者及他們的近親，這兩類人的大腦常設模式的網絡內兩個區域，後扣帶回以及額葉前部內側皮層，其功能性連結程度和活動都比一般人高[9]。這兩個大腦常設模式的網絡樞紐區域都和思考相關。連結強盛便會使不同概念、不同經歷的資訊得以輸入並且攪拌在一起，釀製出全新的思念組合，有利創意。只不過，當這些雜念過多，不受控制地湧入，便會造成困擾精神分裂症患者的思想插入、思想不受控制、幻覺以及幻想。

古人説：塞翁失馬，焉知非福，塞翁得馬，焉知非禍。用在精神分裂症和創意的關係方面，這句話真是貼切。大腦網絡連結加強使創意飛翔，奇念浮現，但也增加了出現妄想和幻覺幻想的危險。

1 Retterst N., *Journal of the Norwegian Medical Association*. 1990, 110(30), pp.3888-3892.

2 Holger Koefoed, "The Painter Lars Hertervig". 小乙翻譯，《尋常人家等閒過部落格》。http://blog.udn.com/Lysend esikh/4806842

3 閔力生口述。張譯丹採訪記錄。張譯丹：《「癲狂」的石魯．一份精神分析的報告》，中國藝術研究院碩士論文，二〇一〇。

4 魏雅華：《石魯最後的日子》，《西部大開發》，二〇〇七，十一，頁四十二至四十四。

5 Schuldberg D., "Six Subclinical Spectrum Traits in Normal Creativity", *Creativity Research Journal*. 2000-2001, 13, pp.5–16.

6 Nelson B., Rawlings D., "Relating Schizotypy and Personality to the Phenomenology of Creativity", *Schizophrenia Bulletin*.
2010, 36(2), pp.388-399.

7 Kyaga S., Lichtenstein P., Boman M., Hultman C., Långström N., Landén M., "Creativity and Mental Disorder: Family Study of 300,000 People with Severe Mental Disorder", *The British Journal of Psychiatry*. 2011, 199(6), 373-379.

8 Takeuchi H., Taki Y., Sassa Y., Hashizume H., Sekiguchi A., Fukushima A., Kawashima R., "White Matter Structures Associated with Creativity: Evidence from Diffusion Tensor Imaging", *Neuroimage*. 2010, 51(1), 11-18.

9 Takeuchi H., Taki Y., Hashizume H., Sassa Y., Nagase T., Nouchi R., Kawashima R., "The Association between Resting Functional Connectivity and Creativity", *Cerebral Cortex*. 2012, 22(12), pp.2921-2929.

趙無極的記憶

早幾年已經聽說趙無極認知上出現了問題。據說，二〇〇八年去蘇州開畫展時記者已覺得他不正常。看楊凡寫的《巴黎浪族》知道他現在連熟悉的訪客都不再認得，最近執筆，只是把畫架畫成粉紅。畢竟，趙先生一九二一年出生，現在（二〇一二）已是九十一歲了。

隨著時間，金屬都會老化，何況人腦。歲月帶來血管硬化、有害物質的累積。細胞受損，細胞和細胞聯繫所用的纖維也難逃一劫，於是思維、記憶，各方面的認知都容易出現障礙。

人們過往把老年人的認知障礙都稱為老年癡呆症，這其實於理不通。明明只是比常人記憶差些，反應慢些，也稱為癡呆，病人痛苦，家人也傷感。近年來有人提議改名為腦退化，但這也只能把痛苦傷感略為減輕。癡呆和腦退化都會使人聯想起思想能力嚴重減退，陷入

傻言傻語而無法復原。誰會坦然對人宣告自己腦在退化？更糟糕的是，腦退化這名稱會使人誤以為病情既不可能預防也不可能好轉，於是一不積極採取防範措施，二不積極求醫治病。

其實，腦退化和認知障礙之間並不存在必然關係。認知障礙是指記憶、思維、判斷方面出現症狀，能力比常人為差，而腦退化卻是指病理上腦組織的逐漸退化。中風、拳擊或意外造成的腦創傷、內分泌失調、感染，這些和腦退化無關的病都可以引起記憶或思維的障礙。有些腦退化病，卻只會帶來局部功能的障礙，並不引起記憶或思維障礙。

認知障礙症有很多種，有些可以醫治，有些目前尚無靈丹妙藥。趙先生患的是哪一類認知障礙症，還不知道，但是別以為思維能力減退，美感和藝術能力也必然樹倒猢猻散。有些病人原本不可能對藝術毫無興趣，大腦左邊顳葉萎縮之後，隨著言語能力消失，繪畫與趣卻大為增加。這些因病而晉升畫壇的新手，作品通常都是以實話實說的風景、人物、動物為主題[1]。但是有位居住美國加州的華裔美術老師卻不同。隨著她的大腦額葉和顳葉萎縮，原本傳統風格的中西風景人物畫卻轉變為題材大膽詭異、色彩鮮豔奇特的超現實作品[2]。這應該是因為和空間及構圖有關的大腦區域不再受大腦額葉的約束後，想像力和創造力都得到釋放，創所未創。當然，

有些畫家有了認知障礙之後，藝術能力不但沒有減反而增加。

想像力失控，狂奔亂竄，畫出的形狀也可以變得扭曲難看，失去美感[3]，所以並非所有額顳葉萎縮症患者都可以因病而成為丹青高手。

反過來，處理視覺空間及構圖的大腦頂葉受損，便會影響繪畫能力。然而，即使這樣，藝術創作力也未必和認知同步減退。美籍荷蘭人德庫寧（De Kooning），就是很好的例子。

德庫寧是美國五十年代抽象表現主義最具代表性的藝術家，七十歲時已經呈現症狀，經常思想混亂，記得過去的事，卻記不到新事[4]。雖然他長期酗酒，因此當時的認知障礙也可能受酒精所累，但戒酒之後，記憶卻仍然衰退下去，人名、事物都不大記得，繪畫作業也需要助手幫忙。不少人說德庫寧八十歲時應該是正式患上了阿爾茨海默型的認知障礙症，一種大腦累積致病沉澱物的疾病。雖然如此，即使記憶和自顧能力日漸減退，他還是創作不輟。德庫寧是有名的慢工出細活，他的名作《女人 I》（Woman, I）用了整整兩年才完成。

然而，他在八十年代患病中，竟完成了三百多幅畫。一九八七年之後，他才無法完成畫作，但這也已經是他無法處理自己日常生活一年多之後的事。

德庫寧逝世之前兩年，在一九九五年舉行「晚年畫展」。油畫褒貶不一，多數評論家評得一文不值，認為只能使德庫寧蒙羞，但也有些認為這些畫另有創意，是反樸歸真。無論如何，這些畫的確是脫除了早年的繁複，使用較為清潔的線條和顏色，符合阿爾茨海默

型認知障礙症患者的繪圖特徵，比常人簡單。這是因為空間和透視力下降，細節於是比較難完成[5]。有位也患認知障礙症的女職業畫家起病十年後失去自顧能力，然而她還是能夠畫成遠望相當美好的人物畫，只是細看才知道嘴、鼻的形狀大小都未如人意[6]。住英國的美籍畫家威廉·奧特莫蘭（William Utermohlen）得病之後在十二年中畫了很多自己的肖像畫。隨著病的惡化，肖像的五官愈來愈模糊變形、失去細緻傾向抽象。然而畫依然能夠清楚表達出內心的憤怒、悲痛、恐懼和不安[7]，說明即使他失去空間和透視認知變遷，感情能力卻始終不捨不離。至於德庫寧，他既然已經是抽象畫家，自然難言空間和透視認知變遷，唯一可以看出的變化就只是彩抹更為輕盈，留白更多。如果這是大腦衰退下構思簡化的趨勢，這也未必不是好事。而從他喜愛用的鮮黃、棕紅和碧藍看來，他面對認知障礙的惡化時心懷仍然保持輕鬆愉快，並無不安。反而看他酗酒年代的畫中，卻會感覺焦慮、傍徨和矛盾迎面迫來。

那麼趙無極又會如何受認知障礙症影響？在他還沒有把巨型畫面縮減到無可再縮的畫框之前，專注力的減退是否也曾使他的畫不再撲朔迷離，令人回味再三？當一層又一層新近記憶剝落，畫家回到早年的記憶時，二千年代的作品會不會更像他少年時代模仿克利（Klee）的習作？不再是他那種獨特含有中國意識的抽象畫？但這種想法也許太灰暗，或許他的風格會像德庫寧那樣簡化，給我們更富禪味的驚喜？可惜，我只能找到他二千年初期的畫作，無法知道。

後記：文章在二〇一二年五月二十日刊登之後，Elsie Fung 找來趙無極在二〇〇六年八月的作品。澤宜的第一個反應是「顏色多美麗」。但無色的背景，飛舞的彩條彩抹都不是趙無極的慣常風格。像上述幾位畫家一樣，隨著病的惡化，他的構圖趨向簡化，色彩和美感卻都依然故我，令人心動。趙先生在二〇一三年四月逝世，享年九十二歲。

1 Miller B.L., Cummings J., Mishkin F., et al., "Emergence of Artistic Talent in Frontotemporal Dementia", *Neurology*, 1998, 51(4), pp.978-982.

2 Mell J.C., Howard S.M., Miller B.L., "Art and the Brain: The Influence of Frontotemporal Dementia on an Accomplished Artist", *Neurology*, 2003, 60, pp.1707-1710.

3 Rankin K.P., Liu A.A., Howard S., Slama H., Hou C.E., Shuster K., Miller B.L., "A Case-controlled Study of Altered Visual Art Production in Alzheimer's and FTLD", *Cognitive and Behavioral Neurology*, 2007, 20, pp.48-61.

4 Espinel C.H., "Memory and the Creation of Art: The Syndrome, as in de Kooning, of 'Creating in the Midst of Dementia'", *Frontiers of Neurology and Neuroscience*, 2007, 22, pp.150-168.

5 Kirk A., Kertesz A., "On Drawing Impairment in Alzheimer's Disease", *Archives of Neurology*, 1991, 48(1), pp.73-77.

6 Fornazzari L.R., "Preserved Painting Creativity in An Artist with Alzheimer's Disease", *European Journal of Neurology*, 2005, 12(6), pp.419-24.

7 Crutch S.J., Isaacs R., Rossor M.N., "Some Workmen Can Blame Their Tools: Artistic Change in An Individual with Alzheimer's Disease", *Lancet*, 2001, 357, pp.2129-2133.

III 心理創傷、惡夢

The heart is a hollow muscular organ that pumps blood throughout the blood vessels to various parts of the body by repeated, rhythmic contractions.

Cardiac muscle

Psychological trauma

Psychological trauma is a type of damage to the psyche
that occurs as a result of a severely distressing event.
A traumatic event involves a single experience, or an
enduring or repeating event or events, that completely
overwhelm the individual's ability to cope or integrate
the ideas and emotions involved with that experience.

Nightmare

A nightmare is a dream that can cause a strong
emotional response from the mind, typically fear or
horror, but also despair, anxiety and great sadness.

Contraction of the
muscles of
the heart

Muscle
contraction

明朝的覆滅，不只是一個朝代的結束。

雖然數百年後，我們可以說滿族也是中華民族的一部分，然而對那時代的漢人而言，卻是元朝之後又一次受異族蹂躪和統治的噩夢重來。在這大動亂的歲月中，正如吳梅村所說：「沙董紅顏俱黃土，我輩飄零何足道。」書畫家中，黃道周抗清兵敗被俘，清廷派洪承疇來勸他投降，他拒絕，絕食十二天後被殺。陳供綏一度落髮為僧，但覺得「豈能為僧，借僧活命而已」，於是一年後還俗，最後似乎是因為忍不住口，得罪了投靠滿清的高官，被迫自盡。傅山做了道人，行醫為生。王鐸投靠清廷，但是和只貪圖自己富貴榮華的施朗、吳三桂不同，王鐸顧鏡自慚，只好落寞度日，借酒澆愁了其餘生，降清九年後逝世。八大

Picture 14
墨點無多
淚點多

山人是皇族後裔，亡國之痛當然更為深刻。明朝滅亡五十年後，一六九四年，他的「八大山人」四個字開始寫得更像是「哭之」[1]。可我們除了知道他是弋陽王的後裔，連他的真名都不知道。如果查國內期刊索引，稱他為朱耷的文章多過以八大山人為稱呼的文章。然而，說他的真名叫朱耷，其實也只是眾說紛紜中的其中一種猜測而已。

八大山人留給世人的謎，不止是他的名字。他的字、畫上的花押，甚至畫的含義都非常艱澀，難以明瞭。而更難明白的，是他的「狂疾」以及為什麼做了和尚三十三年後還要還俗。

宗教可以為人帶來亂世中的心理安撫，寺院更可以使人避開新政權的騷擾，所以明朝覆滅之後，不少人選擇遁入空門。八大山人也在明亡後四年，各地抗清活動失敗之後，二十二歲那年剃度為僧，以傳綮為名。二十四年後，他的師父弘敏禪師示寂，把耕香院交了給他。老師有不少傑出的徒弟，選他承繼，想應該是他佛學造詣出眾，邵長衡也說他學佛的人往往有數百人之多[2]。但令人吃驚的是，到了九年後五十六歲時，這位高僧竟然會還俗，不再做和尚，甚至娶妻。在此之前的一、兩年，他更是患了嚴重的「狂疾」，忽然大笑大哭，燒了和尚穿的袈裟，從江西的臨川走百多里路回到闊別三十多年的故鄉南昌，一路行為乖異，給兒童尾隨譏笑。還好給侄兒認出，領回家，休養了一段時期才恢復

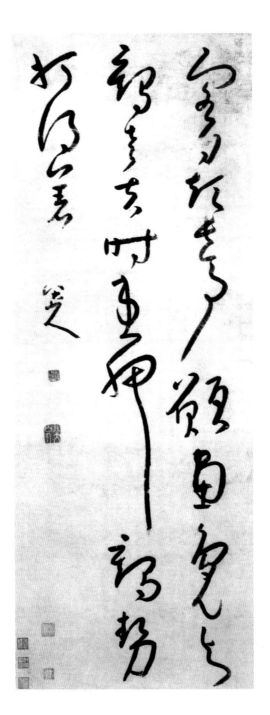

正常[3、4、5]。之後，除了「狂疾」後最初幾年有啞病、不說話，還俗後的三十多年中，直至他在八十歲高齡與世長辭，就再也沒有聽說出現過任何「狂疾」的症狀。他身體一直都健康，臨死前才出現尿流不暢，可能是前列腺肥腫的問題[6]。

也因為他只有短暫、不超過一兩年的精神病症狀，不少人認為他只是假冒癲瘋。但要這樣說，必須排除其他短暫認知問題的可能，可惜論者都沒有這樣做。王方宇先生對這問題討論得最詳盡[7]，指他多次裝瘋扮傻，見到不願交談的人時會裝傻跟燕子說話，並且列證石濤說他「有時對客發癡癲，佯狂索酒呼青天」，龍科寶也說他會憤世佯狂[8]。陳鼎說八大山人曾經給軍人挾持到家畫畫，於是故意在堂中拉屎，以取釋放[9]。但對於一六七七至八○年間的那次「狂疾」嚴重的症狀，是否同一類的佯狂，有沒有別的可能解釋，王方宇和其他現代研究者都沒有探討。如果八大山人蓄意佯狂，那麼之前在一六七七至七八年之間用「掣顛」這個印，又是什麼意思？這問題也沒有答案。

其實，八大山人在那關鍵性的兩年中所呈現的症狀，先後幾年的不語現象，和使用「掣顛」印所暗示的問題，都有可能是精神病所導致，而並非佯狂。他突然情緒失控，大哭大笑，穿著乖張，反應異常，都可以是因為急性思覺失調。由於八大山人在之前和之後幾十年都沒有出現類似精神分裂症的症狀，在眾多書畫作品中也沒有符合精神分裂症的痕跡，我們

八大山人　《五絕詩行書》
八大山人的署名總愛連著寫，四個字寫得像兩個字：哭之。
清朝取代明朝，江山不再，畫家卻無力回天，只能借一個小小的署名，抒發亡國的悲痛。

可以排除這是精神分裂症所引起的。八大山人喜歡喝酒，但是他的症狀也不像是酗酒之後

的精神錯亂。狂躁憂鬱雙相病可以造成這種現象，但在僧院時期和「狂疾」之後幾十年他

都沒有明顯的狂躁憂鬱雙相病的症狀。

其實，經歷了一些畢生難忘的痛苦經驗之後，不少人都會無法自控地再三回想這些經

歷，觸景生情更會引發起強烈反應。這種醫學上稱為「創傷後壓力心理障礙」的精神問題

更是常常見於國亡家破，被迫離家出走的人。他們像驚弓之鳥，會過度警惕，或者相反，

變得感情麻木，憂愁不樂。如果找不到適當的化解方法，唯一的方法是盡力壓抑記憶，盡

量把精神集中在工作上麻痹自己，並且刻意逃避接觸任何和過去有關的事物。但是，長期

壓抑和淡化數十年後，如果遇上新的、即使和原本創傷無關的打擊，症狀還是可以浮現出

來。

波蘭便有一個研究發現年少時曾經歷過二次大戰集中營的人，一旦中風，創傷後壓力

心理障礙症狀便會捲土重來10。德國有調查發現即使五、六十年後，六成青少年時經歷過二

次大戰逃難迫遷的人，還是患有明顯或隱藏的創傷後壓力心理障礙11。一般來說，兒童年

紀愈大，持續有負面心理影響的風險也愈高12。在柬埔寨，家人被赤共殺害的倖存者中，百

分之十四的人除了創傷後壓力心理障礙，餘生三十年後仍然無法忘懷傷痛，長期處於悲傷

狀態[13]。八大山人正是在高風險的十八、九歲時經歷明朝滅亡、親友喪生，作品中也經常流露出悲痛不樂，以及憂懼不安。花卉枝多花少，難說閒情逸致，山水畫也多是殘山剩水；鳥獸往往獨腳站在危石或枯枝上，或是舉目望天，神情高度警惕，造型和構畫的方式也使尋常見慣的題材產生疏離陌生感。高居翰更認為他畫中著墨處有一種蓄力未盡的意味，似乎他在故意壓抑自己的感情流露[14]。

因此，國破家亡後的經歷和心理創傷極有可能籠罩八大山人一生。但是，為什麼在一六七九至八〇兩年又會出現嚴重的精神問題？這幾年又發生了什麼事？如果是佯狂，那麼長達兩年的佯狂又是為什麼？一種推測是因為八大山人想還俗，而這會帶來社會責備，於是八大山人只好一時佯狂。但為什麼做了幾十年和尚，貴為禪院高僧，他竟要還俗？而不再佯狂之後，難道又不怕世人的責備？而且，即使在負責耕香院時，他也經常四處遊覽，自由自在，根本沒有還俗的迫切需要。從他還俗後的生活看，除了可以娶妻之外，也並沒有什麼他未還俗前不可以做的事。說他為還俗而煩惱到要佯狂，實在難以服人。何況八大山人和佛學始終保持密切關係，說他不是因為失去信仰而要還俗[15]。有些人猜臨川的縣令胡亦堂和他有衝突，造成佯狂的需要，但是許多學者都排除了這可能[16、17]：八大山人出走之後才印的《臨川縣志》仍然保留多首胡亦堂及其他人寫的和八大山人有關的詩；胡亦堂去世二十多年後，八大山人也仍然珍藏著他的詩集，甚至推薦給人看。

1 時間見黃苗子分析：《八大山人年表八》，《故宮文物》，一九九二，一〇九，頁九十二至一〇六。

2 同上註。

3 邵長衡：《八大山人傳》。

4 陳鼎：《虞初新誌八大山人傳》。

5 一七八三年刊行的《廣信府志》則說八大山人「忽一日，著紅絲帽，衣窄衫……往見臨川令願得一妻……」引自葉葉：《論胡亦堂事變及其對八大山人的影響》，王方宇編：《八大山人論集》上冊，台北：國立編譯館中華叢書編審委員會，一九八四，頁一至四十。由於是百多年後的記載，應不及邵長衡可靠。

6 致方鹿邨札，見於黃苗子：《八大山人年表完結篇》，《故宮文物》，一九九四，一三一，頁一二四至一三五。

7 王方宇：《八大山人的病癲和佯狂》，《故宮文物》，一九九一，九六，頁十六至二十三。

8 龍科寶：《八大山人畫記》。

9 同註3。

10 Lovisi G.M., "Post-traumatic Stress Disorder in Polish Stroke Patients Who Survived Nazi Concentration Camps", Medical Science Monitor, 2006, 12(8), LE15.

11 Wendt C., Freitag S., Schmidt S., "How Traumatized Are The Children of World War II? The Relationship of Age During Flight and Forced Displacement and Current Posttraumatic Stress Symptoms", Psychotherapie Psychosomatik Medizinische Psychologie, 2012, 62(8), pp.294-300.

12 Werner E.E., "Children and War: Risk, Resilience, and Recovery", Development and Psychopathology, 2012, 24(2), pp.553-8.

13 Stammel N., Heeke C., Bockers E., Chhim S., Taing S., Wagner B., Knaevelsrud C., "Prolonged Grief Disorder Three Decades Post Loss in Survivors of The Khmer Rouge Regime in Cambodia", The Journal of Affective Disorders, 2013, 144(1-2), pp.87-93.

14 Cahill J. "The madness in Bada Shanren's paintings", Asian Cultural Studies, 1989. 下載由 http://jamescahill.info/the-writings-of-james-cahill/cahill-lectures-and-papers/32-clp-12-1989-qthe-madness-in-bada-shanrens-paintingsq-published-in-asian-cultural-studies-hard-to-find-journal-no-17-march-1989

15 朱良志：《八大山人的出佛還俗問題》，《榮寶齋》，二〇一〇，一，頁二五八至二七五。

16 朱良志：《八大山人病癲問題再討論》，《榮寶齋》，二〇〇九，五，頁二六二至二七三。

17 黃苗子：《八大山人年表四》，《故宮文物》，一九九一，九九，頁七十至七十九。

八大山人進入禪院恐怕主要不是因為信仰，而是時勢所迫而已。儘管他佛學精湛，興趣卻在書畫。三十四歲那年，他存世的第一套畫冊《傳綮寫生冊》已經面世，這時候他還沒有用八大山人為名，在畫冊上蓋釋傳綮、刃菴、鈍漢、雪衲等印。寺院內平靜的生活，刻板的晨鐘暮鼓，都使他可以逃離塵世的紛亂，不面對亡國的事實。平淡的生活和王孫時代的經驗毫無關係，以唸經和繪畫來集中精神，都可以淡化他的精神創傷。

師父過世那年，是康熙十一年（一六七二）。一六六一年南明滅亡之後，平息了十多年的抗清運動又再掀起，而且蔓延到江西。一六七四年，即康熙十三年，黃安平為他畫了一幅肖像畫。不少朋友先後都在畫上題識，而更重要的是他在畫上蓋了「西江弋陽王孫」

Picture **15**

鑪年鑪月見明月

八大山人常用的印

中國文人用號、用印去表達自己的立場和情感是常見的現象。八大山人在書畫作品中用過的印一生超過數十種，他的心路歷程之複雜，由此可見。

1 八大山人　2 个相如吃　3 觿父　4 西江弋陽土孫

的印。雖然說清政府已經容許明朝宗室恢復舊的稱號，這印章之後卻再也沒有出現在其他畫上。我相信原因是那年抗清運動連續傳來好消息。吳三桂起兵之後，一六七四年春攻陷湖南，七月更是攻陷臨川，佔領了江西多個城市。同年五月，鄭經也從台灣出兵，佔領福建海澄、同安、泉州、漳州等地區。八大山人得到消息之後，覺得反清復明有望，自己也可以走出寺院，恢復原有的身份，心情極度興奮之下才會蓋了這個印。

在一六七七年九月的《梅花冊》，和黃安平為他畫的那幅肖像上他又用了另一個印：「掣顛」。裘殷玉那年說「聞雪個病顛」（雪個是八大山人用過的號之一），說明「顛」指一些為人察覺到的失常的現象。但現象是什麼？正如豪放不羈的南宋畫家梁楷自稱自己為「梁瘋子」，在一般用語方面「顛」未必是精神病，而可以只是過分的情緒波動和言論激動，或者放任越禮的社會行為。至於中醫的顛狂一詞中所指的顛卻是狂躁憂鬱雙相病，憂鬱時候的症狀。一六七四年之後幾年，戰事一直膠著，一時傳來好消息，一時卻又令人沮喪。八大山人用「掣顛」印，可能是在告誡自己不要太激動，更不要做出違反社會常規的事，在眾人，尤其是身為清朝官員的胡亦堂之前太露骨地表示出支持反清復明的情緒和意圖。也有可能，他去到了被清軍奪回的臨川，見到兵荒馬亂後的情形，塵封了幾十年的記憶又再復活，使他再一次經歷國破家亡的感受，於是情緒失控，悲慟和恐懼不能自已。

無論如何，跟著的消息都令人沮喪。和八大山人同是南昌府寧府後裔的朱統鋙在明亡之後隱姓埋名了二十多年，才參與耿精忠的反清運動。一六七七年秋天時，朱統鋙父子在福建兵敗被殺，其消息應該是翌年到達江西。朱統鋙和八大山人都是南昌的宗室，年齡又相近，有可能是舊識。

一六七八年三月，吳三桂不再以復明為名反清，而自立為皇。翌年夏天，八大山人再去臨川，見到唐宋故跡，歷史的滄桑使他無法迴避殘酷的事實。舊的世界永遠都消失了，他的餘生必須在清政權的統治下度過，「西江弋陽王孫」這個印是永不可以重見天日了。的確，他把蓋了這印的肖像收得好好，幾乎三百年後才給人在奉新的奉先寺發現。

到了一六八〇年初，福建的抗清活動全線崩潰，鄭經的軍隊被迫撤退回台灣。消息傳到江西應該是幾月後的事，這便可能觸發了一個急性應激反應，甚至產生了急性思覺失調。當他在南昌清醒過來後，應該是對自己的修行失去信心。青燈誦經幾十年後，他仍然六根未清，無法忘卻塵世、故國。終其一生，八大山人繼續和佛學保持關係，說明他沒有放棄他的信仰。但他知道他再也沒有資格擔當高僧的職位，教導信眾如何脫離紅塵，忘卻創傷。無論他說多少符合禪宗的道理，他的內心其實仍然離不了這俗世的怨恨和舊夢。很多年後，他還是忍不住，刻了一枚印「蒍艾」，為身世巨變哀悼。蒍草也稱遠志，而艾草卻是普通

的草，「蔫艾」便有身世淪落的含義[1]。

而他的啞，不能説話，也符合這分析，極可能是功能性失聲或瘖啞，即是説並非器官受損，而是心理因素造成無法發音説話[2]。關於八大山人的瘖啞幾時出現，有不同説法。陳鼎説他「甲申國亡，父隨卒。承父志，亦瘖啞。左右承事者，皆語以目；合則頷之，否則搖頭。對賓客寒暄以手，聽人言古今事，心會處，則啞然笑。如是十餘年，遂棄家為僧，自號曰：『雪個』。」[3]但這明顯不可靠，八大山人不是亡國後十餘年才棄家為僧。而且陳鼎生於順治七年（一六五〇）[4]，不可能接觸過一六四四至四五年間的見證人，八大山人也沒有理由告訴他那段歷史。

關於八大山人的「啞」，最初而且可靠的記錄應該是胡亦堂在一六七九年除夕前的詩中提到「雪公遊東湖多寶諸菴之後，默默不語。入署旬餘，引之使言，點頭而已。」[5]可惜，這段描述過於簡陋。也許八大山人只是憑弔古跡後觸景生情，或者是收到了壞消息，情緒低落，不想説話而已。

然而，一六八〇年大病回到南昌之後他就真的有段時期「啞」了。邵長衡説他「一日忽大書『啞』字署其門，自是對人不交一言，然善笑，而喜飲益甚。或招之飲，則縮項撫

掌，笑聲啞啞然。又喜為藏鈎拇陣（即猜拳）這戲，賭酒勝，則笑啞啞；數負，則拳勝者背，笑愈啞啞不可止。醉則往往欷歔泣下。」[6]但他後來應該是恢復了說話能力，邵長衡一六九〇年見八大山人時[7]，「剪燭談，山人癢不自禁，輒作手語勢已」，似乎已經說話，但還要用手勢，甚至用筆來協助表達。但龍科寶說八大山人「畫畢痛飲笑呼，自謂其能事已盡」，並沒有提到任何言語困難[8]。一六九九年，八大山人為一位省齋先生寫花鳥畫冊。省齋寫他們相遇，「情如舊契，更舉古德言句皆急切為人，已而為予作畫，多嘖嘖自賞，謂紅粉寶刀未嘗輕授」[9]。

可見到了晚年，他說話應該是暢順無礙。這種行為，就比較像是功能性的喑啞，而並非俳啞，或者情緒低落時的不願出聲。功能性喑啞的出現，通常是因為患者的失聲可以解決一些心理矛盾，使患者可以安心接受說話會帶來的一些問題。這是一種不由自主的現象，而並不是患者可以自願操控的。

八大山人在一六八〇年「狂疾」時期也有可能說了不少和反清復明有關的話。由於禁忌，這些話不可能以文字流傳下來，但這可以解釋為什麼他出走時，掌管臨川的胡亦堂沒有把他找回。在南昌清醒之後的喑啞，可能是因為如果他說出心中的話，當眾追念故國舊朝，會為他的親友帶來殺身之禍，於是在無法宣洩心中之痛，有口難說之下產生的。他也

是在這段時期開始用「口如扁擔」這口印。「口如扁擔」據說是江西的俗語，常為禪宗所用，意思是給人問到口啞，無以為答時，臉上的窘迫樣子。

繪畫對於治療創傷後壓力心理障礙會有幫助，使患者可以面對及應付恐懼與精神壓力，重建他的生命。透過繪畫，患者可以表達出無法口述的經驗和感情，從而理解及得到解脫[10]。一六八一年五月時，八大山人畫了他第一幅存世的山水畫《繩金塔遠眺圖》，說明他的神智不清大概只持續了幾個月。次年，他的作品數量再增加。三年後，八大山人的署名正式登場。這應該是唐代翻譯的《八大人覺經》說的「悟世間無常，國土危脆，四大苦空⋯⋯」已經使他可以調整心靈，重拾人生。

和傅山不同，八大山人沒有雄圖大志，從沒有想為漢文化的薪火相傳而奮鬥。佛門不像儒家有一個內心的天道，也不像基督教和伊斯蘭教有組織和天條指導，可以使人不棄不屈持續抵抗世間的黑暗。但佛門的青燈黃卷像麻藥，使他可以忍受不應忍受的痛。即使還俗，他還是可以靠這劑藥苟且偷生。

如果一六八一年的山水畫和題詩、一六八二年的古梅表達的是憂鬱和不憤，一六八四年的貓用前爪抓地、後身挺起，身體語言是驚恐不安，一六八九年的魚鳥眼神流露出警惕

的神態，只有化身如石一般的鴨才可能安眠。但是一六九三年的魚鳥圖卻告訴世人他已經參透：魚可變鳥，鳥可變魚，在一個無理可言的世界上，魚可飛在天空，而鳥卻插翅難飛，只好站在地上。凡事都無常，正如他的印章「萏艾」一樣，王孫可為平民，高僧可以還俗。

他在一六八一至一七○三年時還用了「个相如吃」的花押和印。有些人猜這表示他有口吃，但口吃應該是自幼而來，不是近六十歲時才出現的。更可能的解釋應該是他想表示雖然恢復了說話能力，卻仍然難以用口暢順講出心中想說的話，只好改用畫來表達內心世界。而只有透過這些隱晦難明的畫你才會聽得到他的心聲。像他畫中危石上獨足佇立的鳥一樣，他也許一生一世都會驚弓不安、憤憤不平、無法忘卻。但他終於無奈地接受了命運的安排。

1 江兆申：《雙溪讀書隨筆》，引於 Qianshen Bai, "Illness, Disability and Deformity in Seventeenth Century Chinese Art", ed. Wu Hung, Katherine R. Tsiang, *Body and Face in Chinese Visual Culture*. Cambridge: Harvard University Asia Center, 2004.

2 Roy N., "Functional Dysphonia", *Current Opinion in Otolaryngology & Head and Neck Surgery*. 2003, 11, pp.144-148.

3 陳鼎：《虞初新誌八大山人傳》。

4 徐華根：《史學家陳鼎》，江陰文廟網站。http://www.jywenmiao.com/Item/57.aspx

5 胡亦堂：《夢川亭詩集》，見於朱良志：《八大山人病癲問題再討論》，《榮寶齋》，二〇〇九．五．頁二六二至

二七三。

6 邵長衡：《八大山人傳》。

7 邵長衡見八大山人的時間，葉葉考證為一六九〇年，見葉葉：《讀朱道朗跋腳腫仙「笻吉肘後經」後》，註三十，王方宇編：《八大山人論集》上冊，台北：國立編譯館中華叢書編審委員會，一九八四，頁五〇八。

8 龍科寶：《八大山人畫記》。

9 引於黃苗子：《八大山人年表十二》，《故宮文物》，一九九二，頁一二二至一二三。

10 Savneet Talwar, "Accessing Traumatic Memory Through Art Making: An Art Therapy Trauma Protocol", *The Arts in Psychotherapy*, 2007, 34, pp.22-35.

Picture *16*

藍馬的騎士

去到維也納時，阿爾貝蒂娜博物館（Albertina）正在舉行「藍騎士」（Der Blaue Reiter）的畫展。藍騎士是一個一九一一至一四年間在慕尼黑活躍的俄國和德國畫家組織，成員包括瓦西里・康定斯基（Wassily Kandinsky）、弗蘭茨・馬爾克（Franz Marc）、奧古斯特・麥克（August Macke）、亞歷克謝・馮・雅夫倫斯基（Alexei von Jawlensky）、保羅・克利（Paul Klee）以及加布里埃・穆特（Gabriele Münter）等人。儘管他們沒有共同的畫風，卻有共同的理想，想要透過繪畫來表達內心世界的真我精神。

康定斯基一九一四年離開德國時，把手上的百多幅畫送給穆特，他的情人。她在上世紀五十年代逝世時把畫贈送給畫館，成為了關於藍騎士的核心展品。藍騎士，名稱聽起來

很有氣派，既典雅又帶點迷幻的意味，據說是來自康定斯基和馬爾克：兩人都喜歡藍色（康定斯基尤其認為藍是心靈的顏色，愈深藍就愈會使人渴望永恆），馬爾克愛馬，康定斯基喜歡騎士，於是為他們這鬆散的組織起了那麼別致的名字。連他們也應該想不到，藍騎士雖然短命得很，只活躍了幾年，舉行過兩次展覽，出版過一冊年鑑，卻垂名青史，幾乎百年後還經常在美術館登場。那本年鑑現在當然難得一見，但是荀白克在裏面撰文，康定斯基畫封面，那是無調性音樂和抽象畫從傳統破繭而出，互相推動，拼出火花的見證。

看畫展，不能不傷感。藍騎士成立不久，第一次世界大戰就來了。康定斯基和雅夫倫斯基被迫遷回俄國，德國畫家也得放下彩筆上戰場。舊的秩序崩潰前，總得擄走一群陪葬者。就這樣，藍騎士中，麥克和馬爾克，表現主義的兩大巨人都先後陣亡。前者只有二十七歲，後者三十六歲。

馬爾克的特長是使用鮮豔的顏色畫動物，尤其是他心愛的馬。西方藝術傳統中有種觀念，認為上帝等同美，因此透過美麗可以認識上帝。米開朗基羅認為人體美麗，因此可以透過人體美認識上帝；風景畫家弗雷德里克（Caspar David Friedrich）相信透過風景之美可以認識上帝；對馬爾克來說，動物的性情不能以「獸性」兩字囊括盡言。畫出動物的精神和美也是認識上帝的途徑[1]。像中國的傳統畫家一樣，馬爾克以寫意上於寫實，顏色和形狀可以

表達感情，因此不必斤斤計較真實的準確性，藍馬、赤鹿、長臉的橙黃母牛，只要意義清楚，便無可厚非。對他來說，藍不是憂鬱，而是陽剛，紅和黃才是陰柔；黃也是歡樂和喜慶。馬爾克的動物世界給人的印象是一片悠閒自在。和徐悲鴻放蹄奔跑的馬不同，馬爾克的馬通常都只在田野裏停足佇立。他的貓、狗，甚至猛虎都是懶洋洋的。

但是，一九一二年之後，他的畫愈來愈失去原有的平靜，而顯示出焦慮、緊張及衝突。馬爾克自己可能對此完全不察，在一九一三年五月寫信給麥克時說自己新畫的六幅畫，「沒有什麼意義，然而名稱可能有趣」。其中一幅，後來叫作《動物的命運》（Tierschicksale）。

兩年後，一九一五年在前線服役時，馬爾克收到朋友寄來載有這幅畫的明信片，才如夢驚醒，「我一眼望見就徹底震驚，它像是這場戰爭的預感，恐怖、令人注目。我幾乎不能相信這是自己畫的。」馬爾克後來承認，畫這幅畫時，他已經不能再見到動物的美，見到的只是和人一樣的醜惡，像其他德國表現派畫家一樣，他覺得他所處的時代一片道德腐敗、物慾泛濫。而像他們一樣，他也相信唯有透過破舊才能立新，世界才有新的人文。《動物的命運》乍看只是令人不安的顏色和線條，仔細看卻是一場大災難的描繪，天火降臨，鹿、馬、野豬，「鹿」奔豕突，四處逃生。牠們的世界正面臨滅亡！但是在這大難的圖案中，又可以見到北歐神話中象徵永恆和再生的樹。因此，這幅畫確實是達到了馬爾克所追求的理想，表達了他的內心，期望敗壞的邪惡世界消失，讓一個純潔無邪的美好世界轟然呈現[2]。

115

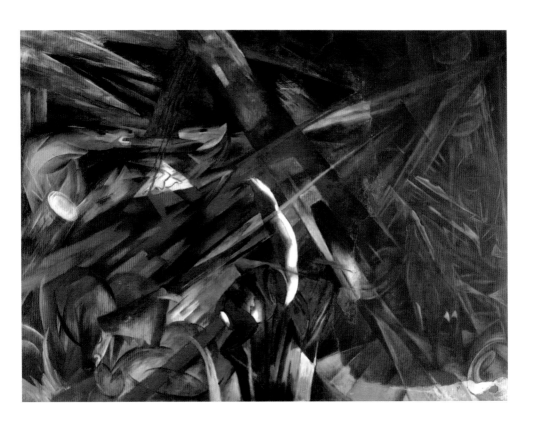

這種厭倦現存社會秩序的情緒並非馬爾克個人獨有，而是當時相當普遍，已經到達一個失衡點。理查．施特勞斯（Strauss）一九〇九年的《厄勒克特拉》（Elektra）劇中滿溢陰沉和仇恨，史特拉汶斯基（Stravinsky）的《春之祭》（Le sacre du Printemps）一九一三年首演之夜便因為音樂和舞蹈叛逆而引起騷亂。康定斯基對同年完成的《結構六：洪流》（Composition VI）也解釋說洪流的聲音是詩歌，讚美世界毀滅後新的創世紀。其實，大戰開始時，許多詩人、畫家、作家都舉杯歡呼，以為久待以來的機會已經來臨。馬爾克也興高采烈地自願參軍。一年後，他還天真地說「這場戰爭是場道德經驗……準備向更高精神境界的突破」。

可惜，像許多五四時代的中國知識分子一樣，在對現實不滿和激憤下追求矇矓不清的大國，衝動最後帶來的只是受騙，而不是他期望的美好世界。他沒有機會像生還的表現主義畫家，控訴戰爭的野蠻不仁；他沒有見到付出幾百萬人性命後，後繼而來的是更殘酷的納粹統治和共產主義的專政。一位也想做畫家的小兵，希特拉，將會得勢。之後，納粹政權在一九三六年指這幅《動物的命運》是腐敗性藝術，將其沒收。唯一可幸的是，當權者沒有野蠻到把畫付諸火把，三年後拍賣售出給瑞士巴塞爾美術館。很可惜，阿爾貝蒂娜博物館這次畫展沒有借來展覽。

1 Gabi La Cava, "The Expressionist Animal Painter Franz Marc", Discovery Guides, 2004..

2 Frederick S. Levine, "The Iconography of Franz Marc's 'Fate of the Animals'", The Art Bulletin, 1976, 58(2), pp.269-277.

馬爾克 《動物的命運》
畫，往往能反映連畫家自己都察覺不到的感情。馬爾克通過朋友，重新審視自己的作品，才驚覺自己未卜先知世界將會陷入兵荒馬亂的、毀滅性的災難。

Picture 17
夢魘

一七九六年，哥雅（Goya）發表了《狂想集》（*Los caprichos*）。畫冊的八十張版畫中，其中一幅 *El sueno de la razon produce monstrous* 上蝙蝠、貓頭鷹和山貓瞪著血紅眼睛，圍繞著一位倚桌沉睡的人。畫集諷刺西班牙當權者的愚昧無知、社會的迷信、宗教的專橫跋扈、神職人員的虛偽、教育的失敗……。因此，一般人都認為這幅畫的標題意思是《理智之入睡引來魔怪》。但西班牙文的 *El sueno* 的意思比較模稜兩可，既可以表示睡眠也可以表示夢。如果是後者，那麼哥雅的意思變了是《理智之夢引來魔怪》，結論顛倒成對理智的質疑，過分推崇會引來不幸的後果[1,2]。好的藝術品往往使人回味無窮，學者至今對於哥雅的真正意圖，仍然意見紛紜。然而，從醫學角度看，理智入睡會引來魔怪卻更符合事實。假如哥雅真的有這想法，他倒是預見了科學家近年的認識。

哥雅 《理智之夢引來魔怪》
當負責大腦「理智」部分的額葉處於睡眠狀態時，人就會造夢，如果那是惡夢，自然就是魔怪了。畫題的西班牙文如果真的是如此翻譯，那麼哥雅可真是具有先見之明。

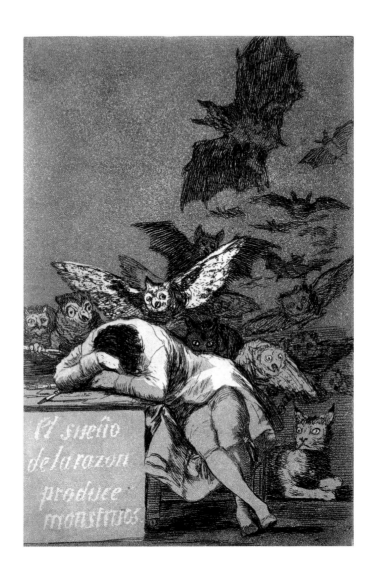

El sueño de la razon produce monstruos

睡眠可以分幾個階段。當我們睡到快速眼動階段時，理智的執行者、負責判斷是非、

防止錯謬出現的額葉正在高枕安睡，不聞不顧。這時，大腦下面的橋腦便會活躍起來，刺

激視覺、情緒和記憶系統，使情緒和記憶中的情景翻翻起舞交織成夢境。經驗重組和想像

製造出荒誕無稽的內容，在腦海中於是可以毫無束縛地脫韁奔馳。在此同時，負責檢驗物

體性質資料的頂葉也休假停工，容許物體形狀和尺寸變異，增加夢境的離奇古怪性質[3]。在

雜拼重組不受限制的狀態下，人便可以在夢中見神遇鬼，也當然可以像張元幹那樣「夢裏

有時身化鶴，人間無數草為螢」。

怪夢不等於是惡夢，一般夢都只是有趣，而沒有妖魔、怪獸入侵。更重要的是，即使

發惡夢，正常情形下無論夢見多大威脅，人都只是大腦活躍，四肢卻是鬆弛的。如果不只

是發惡夢，而是真的和夢中敵人或猛獸拳打腳踢，搏鬥起來，在家中便可能打傷同床人，

在乘搭飛機時則會被人誤會是腦癇發作。有這種表現的人，其實患有醫學上稱為「快速眼

動睡眠期行為異常症」的病。中年之後，患上這種病的不少都會有柏金遜症、「路易小體」

類的認知障礙，以及「多系統萎縮」之類的腦神經系統退化。對他們來說，妖魔經常自行

入夢，可能真的是病魔入侵、理智長眠的先兆。

就是沒有妖魔，但前無去路，後有猛獸，如何是好？

我們往往情急之下，便會一身冷汗地從惡夢驚醒，雖然心還是怦怦作跳，總算是逃離了險境。但是如果睡眠階段交接失常，在大腦清醒未睡或初醒時，其他腦神經系統卻仍舊處於發夢和肌肉鬆弛的狀況下，情況就糟糕了。醒來的人會覺得呼吸不順、有幽靈或怪獸貼在身邊、想動卻動彈不得，心裡害怕至極卻又無法出聲求救，掙扎一會才可以恢復正常。

這種現象，醫學上稱為「睡眠癱瘓症」，廣東人稱為「被鬼砭」，顧名思義是認為鬼怪作祟。

夢魘一詞原意也應該是指這種現象。魘字，《說文解字》說：「寱驚也。從鬼厭聲。」而魘字本義是壓，換言之魘是指給鬼壓了，和被鬼砭意義相同。吳承恩的《西遊記》三十一回寫唐僧變形為虎，「被妖術魘住，不能行走，心上明白，只是口眼難開」，正是描述這種經驗。古代中醫有不少醫治「魘寐不寤」的藥方，葛洪認為是「魂魄外遊為邪所執錄」，欲還未得所」，也是這意思的延伸。只不過中醫當年「魘寐不寤」的定義比較含糊不清，不一定只是夢魘而已。

被鬼砭的說法，不僅中國人、無論歐洲人、北美原居民或者非洲土著，世界各地人都有相似說法。古代羅馬早就認為一種叫夢魘（incubus）的鬼怪會帶來惡夢。Incubus 一字源自拉丁語 incubere（坐在）和睡眠時期癱瘓有鬼壓在身上的幻覺的關係，不言而喻。而英國人則連鬼都要風流，睡眠癱瘓症相傳是因為「老巫婆」（old hag）壓在身上。亨利·菲斯利（Henry Fuseli）的一七八一年名畫《惡夢》（The Nightmare）畫一位長髮美女倒臥在床上，身

上蹲著一隻怪魔，後面還露出一頭馬首。雖然菲斯利可能另有寓意，但這幅畫可真的把夢魘中被鬼砥的感覺表露得透徹無遺[4]。

人恐懼的形象都和傳統中國文化無關，能表達惡夢意象的象徵符號品種自然有限。

毫不出奇。何況，夢中所見的恐怖形狀都來自經驗記憶。吸血殭屍、撒旦、女巫等等西方

國破家亡後畫的骷髏也仍要畫得三分猙獰、七分趣怪，和惡夢有關的畫絕無僅有，就自然

中國人的畫向來都偏向遁世，迴避赤裸裸地呈現人間悲傷恐怖事。連南宋末的襲開在

然而，中國文學作品中和夢相關的，其實一點也不少。其中一個常見題目是「夢蝶」。

莊周夢到自己變成蝴蝶，帶出了蝴蝶知不知道自己是人，執真執假，或兩者俱真的哲學問題。到了後世的文學家手中，夢蝶更衍生許多不同的意涵，包括無拘無束、對人生不完美、

幻滅無常的反思，以及「梁祝」故事的人蝶嬗變，和愛情的忠貞不渝。中國的畫中和夢最

相關的主題也自然是夢蝶。蕭麗玲更指出國畫中的蝴蝶不應只視為昆蟲而已，而往往應該

理解為含有夢蝶的意涵在內。[5] 像閔齊伋在一六四〇年為《西廂記》創作插圖，便是以兩隻

蝶比喻張生和鶯鶯。胡正言在《十竹齋箋譜》中題為「夢蝶」的畫，圖中大小兩隻蝴蝶在

空無一物的白頁上，也明顯不是在寫生，而是另有所指。

菲斯利　《惡夢》
世界各地都有「被鬼砥」的傳說，但是「子不語怪力亂神」，
更何況惡夢內容荒誕，不是中國畫的風格。要看惡夢的畫，
就只得向西方尋求了。

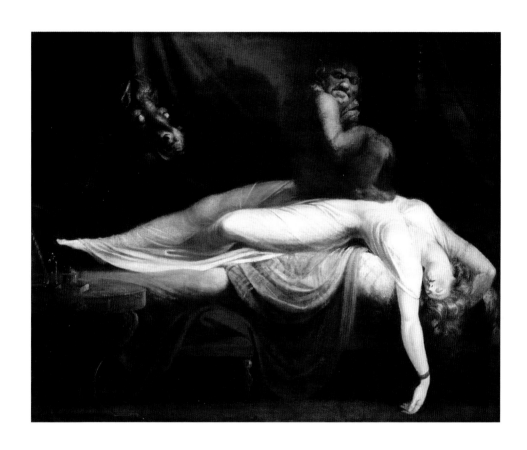




其實，想多一層，夢蝶和夢魘是正反兩面。幾千年來，除了短暫時期，即使在所謂盛世，中國人醒覺時都是處於夢魘狀態，身不由主、不能言所欲言、受專制政權和禮教壓著。即使不在畫蝶，中國人透過畫也是想遁入夢鄉，在深山野嶺皇權紳權不至之處，像蝴蝶一樣過自由自在的生活。

蝴蝶醒來發現自己在夢魘中，清醒的人希望自己只是蝴蝶在發惡夢，這似乎始終是中國人的蝴蝶夢和人生選擇。

1 Ilie P., "Goya's Teratology and the Critique of Reason", Eighteenth-Century Studies. 1984, 18(1), pp.35-56.

2 John J. Ciofalo, "Goya's Enlightenment Protagonist - A Quixotic Dreamer of Reason", Eighteenth-Century Studies. 1997, 30(4), pp.421-436.

3 Desseilles M., Dang-Vu T.T., Sterpenich V., Schwartz S., "Cognitive and Emotional Processes During Dreaming: A Neuroimaging View", Consciousness and Cognition. 2010, 20(4), 998-1008.

4 Schneck J.M., "Henry Fuseli, Nightmare, and Sleep Paralysis", JAMA. 1969, 207(4), pp.725-726.

5 蕭麗玲：《夢蝶──晚明繪畫中的一個隱喻圖像》，講演側記，二〇一一。

惡夢現形

有沒有試過光天化日下跌進惡夢？在阿爾貝蒂娜博物館看藍騎士展覽，見到阿爾弗雷德・顧彬（Alfred Kubin）的作品，我就曾經有過這種感覺。雖然他參加過藍騎士一九一二年的畫展，嚴格來說，他卻不算是成員，風格和其他人也確實大相逕庭。唯一共同點是以畫傳意。顧彬的畫幾乎全都惡形惡相，令人心寒：給女人斬成只剩半截身的男子、一隻回顧自己身體的斷頭、令人聯想起哥雅《魔鬼噬兒》（Saturno devorando a un hijo）的猩猩正在吞嚼少女的頭顱⋯⋯。

這不是荷李活式恐怖片故意駭人的兇暴，而是對世界的悲觀和恐懼。

也難怪他。十一歲喪母、十一歲繼母又亡、父親對他冷漠，和他改善關係後卻又遽然去世、學業欠佳、未婚妻傷寒病死。他少年服軍役時曾經精神崩潰，多次企圖自殺。妻子也長期患病，十多年來一直頻頻出入醫院。這一一都會在他心中留下淒厲的陰影。

看菲斯利的《惡夢》，觀眾只是在旁觀惡夢的經驗。看顧彬的畫卻是和畫家一起進入令人毛骨悚然的內心恐懼。

誰沒有惡夢的經驗？大概百分之二至六的人每星期會有一次被惡夢驚醒，而最常見的惡夢是：死亡、跌倒、受攻擊或是被追趕。歷史上著名例子可舉晉楚大戰前夕，晉文公夢見楚王伏在自己身上，吸吮他的腦髓。擔憂、恐慌、精神壓力、死裏逃生之類的創傷性經驗都會引發這種惡夢，早年和母親分離也會增加發惡夢風險。我們通常會把這些令我們痛苦和恐懼的記憶和情緒封箱深藏甚至刪除，但是大腦調節系統失靈，或者遇上刺激使塵封的檔案又被打開，惡夢便會出現。腦神經系統在睡眠中把情緒具體化成視像或感覺，夢到失足跌倒，可能只是因為覺得不安全，夢見死亡只是因為情緒嚴重受創，夢見災難只是因為無能為力。

然而，發惡夢也並非都是壞事。發惡夢也許不只是因為在睡眠中意志減弱，深鎖於潛

意識內的不安可以集體越獄作亂，而是唯有透過演習我們才可能找出應對內心恐懼的能力。恐懼的來源是意識到可能發生的危機，像墮機、沉船的演習一樣，唯有面對才可能安然度過。

當然，夢是在不受控制下出現的現象。然而，不少人卻是意識清醒時也會故意尋找夢魘式的強烈刺激，像無法控制自己命運的笨豬跳、過山車。驚慄小說和電影也大有市場，吸血殭屍、科學怪人、從天而降的怪蟲怪獸、無緣無故殺人的屠夫⋯⋯層出不窮。科學家發現看驚慄電影時，緊張場面會激發大腦前端的背內側額前皮層活動，而喜歡看這類電影的觀眾在看其他不含威脅的鏡頭時，屬於喚醒系統的右丘腦和右島葉反而比較一般人少活動[2]。這說明他們和不喜歡看驚慄電影的人有別，但究竟這是因為他們對刺激上癮，非更多驚慄不可，還是要補償少於常人的感官反應，就仍待研究釋疑。

不過，顧彬的畫給人的感覺不是驚慄下威脅引起的緊張，而是陰暗的殘暴引起的不安，所以以上的研究尚未能給我們解釋為何他的畫會受歡迎，會有市場。

也許，顧彬剖解自己的內心，把他的焦慮和恐懼具體形象化，使我們可以知道，才是他可貴之處。從他那本原來不打算出版的書我們可以知道，他不是為了標新立異才畫這些

畫。顧彬在一九○八年從意大利旅行歸來，發現自己竟一時無法下筆把心中所思轉為圖像。

於是他棄繪從文，在隨後三個月寫了一本書《另一邊》（Die andere Seite），然後才為此完成

插圖。如惡夢一般，故事講一名畫家來到一個奇特的亞洲國家「夢邦」的首都秘勒（Perle）。

時間在這城市已經停頓，夢邦正走向腐朽，卻抗拒更新。當一個美國工業家來到，要開展

工業，新舊衝突之下，秘勒也就給疾病和野獸摧毀。書中人物所經歷的荒誕和任由命運玩

弄的無力感，和他其他的畫可以說是一脈相傳。作書三年後，顧彬在布拉格遇見一位尚未

成名的年輕律師法蘭茲·卡夫卡（Kafka）。或許，卡夫卡著作中的荒誕和無力感也曾受他

這本《另一邊》影響 3·4。

和其他表現主義畫家不同，顧彬對戰爭可沒有任何幻想。他在一九○三年已經在《戰

爭》（Der Krieg）中畫出一隻手持屠刀的巨獸，舉蹄向前踐踏。第一次世界大戰期間，心中

的不安使他不斷畫妖女、骷髏和鬼魅。但這些想像中的可怕形象，都遠遠比不上奧托·迪

克斯（Otto Dix）從戰壕歸來所畫的情景那麼恐怖。迪克斯自願參軍，多次受傷，像許多退

役軍人一樣，得到創傷後壓力心理障礙。戰後十多年，他還是不斷夢見自己要爬過毀壞的

破屋，穿越無法穿過的渠道。看迪克斯一九二四年完成的五十一幅《戰爭》（Der Krieg）系

列畫，你就會知道無論想像多豐富，也追不上真實中的一將功成萬骨枯那麼兇殘。

顧彬　《戰爭》
兵器、盾牌、異常的大腳、遮住面貌的頭盔，活像一部無
感情的殺戮機器正在蹂躪一切，把畫家對戰爭的恐懼表露
無遺。

顧彬婚後卻再也沒有嚴重的憂鬱症狀。隨著歲月的沖洗、妻子病情的改善、童年和少年的不幸所帶來的憂慮和不安慢慢消失。他和妻子隱居在古堡中，與世無爭，盡可能和世上煩惱絕緣（據說他不聽電台、不看報紙）。驚世駭人的兇殘意識也逐漸從他的畫撤走。他成功透過繪畫把心中所有的陰霾恐懼都摒除出去，潛意識中的憂患和惡夢反而成為他的美術靈感。把心中的惡魔都一一用筆畫出，便能面對和戰勝牠們。總之，他八十歲時拍的照片上，只見一名老人，臉上盡現心滿意足。

1　Nielsen T., Levin R., "Nightmares: A New Neurocognitive Model", *Sleep Medicine Reviews*. 2007, 11(4), pp.295-310.

2　Straube T., Preissler S., Lipka J., Hewig J., Mentzel H.J., Miltner W.H., "Neural Representation of Anxiety and Personality During Exposure to Anxiety-provoking and Neutral Scenes from Scary Movies", *Human Brain Mapping*. 2010, 31(1), pp.36-47.

3　James Mitchell, "Alfred Kubin", *Art Journal*. 1969, 28(4), pp.398-401.

4　Jennifer Anna Gosetti-Ferencei, "Foreshadowings of the Kafkaesque in Alfred Kubin's Drawings", *Hyperion*. 2008, 2(4), pp.47-52.

IV 身體殘疾

*Physical
disabilities*

Limb

A limb (from the Old English lim), or extremity, is a jointed, or prehensile (as octopus tentacles or new world monkey tails), appendage of the human or other animal body. In the human body, the upper and lower limbs are commonly called the arms and the legs.

Disability

Disability is the consequence of an impairment that may be physical, cognitive, mental, sensory, emotional, developmental, or some combination of these. A disability may be present from birth, or occur during a person's lifetime.

Picture *19*

破柱的女子

畫史上著名的女畫家不多。除了受到歧視之外，其中一個原因可能是她們沒有利用自身的性別和經驗畫出與男性畫家迥異的畫風。看中國傳統畫，如果不知道畫家姓名，根本就不會知道作者是女畫家。芙烈達・卡蘿（Frida Kahlo）就不同。看她的畫，就無法迴避她的性別、她的患病經驗，以及她的族群文化。

芙烈達是畫史上第一名準確繪出生育過程的畫家。細胞的有絲分裂、受精、孕育，以及哺乳都曾在她的畫中出現[1]。一九三〇年，她婚後第二年便因為胎兒位置而要墮胎。她畫了丈夫迭戈・里維拉（Diego Rivera）、自己，以及腹中的胎兒，胎兒的臀部向下，一個難以分娩的位置。兩年後，她再次懷孕，但是三個多月後又胎死腹中。她畫了自己躺在床

身體殘疾　Picture 19

上，床單上染滿血，六條紅線連繫著腹部、胎兒、蝸牛、骨盤、蘭花，以及一座高壓蒸汽滅菌爐。畫作最初的名稱是《失落的願望》，但是後來改名為《亨利‧福特醫院》（Henry Ford Hospital）。芙烈達沒有解釋她是無法達到生育的願望，還是從此放棄生育。同年，她又畫了《芙烈達和流產》（Frida and the Abortion），以及一幅描繪分娩的畫《我的誕生》（My Birth）。

六年後，她在紐約展出這些畫時，評論家譏笑她的畫似婦產科插圖多於美術。原因不難明白，西方藝術在此之前雖然經常以誕生為題材，卻一直都羞於把分娩和流產的視像顯示出來。[2] 林布蘭（Rembrandt）可以畫出解剖課程，達文西（Leonardo da Vinci）可以畫出支離破碎的肢體和內臟，甚至子宮內的胎兒，但是任其大師身份，男性的視野在女性才有的人生經驗前還是不得不卻步。不明其中原因的畫評家便以為這些場景不應出現在畫中，而輕下微言。

芙烈達的生命真的是多災多難，出生時患有先天性的脊柱裂[3]，六歲時得了小兒麻痺症，下肢的神經系統一再受到傷害，右腳於是短過左腳，要穿墊高的鞋。十八歲那年又遇上嚴重車禍，一支鋼條直插她的腹部，貫穿陰道而出，導致她多次流產以及需要墮胎，終生無法生育。身體也多處骨折，骨盤、脊椎、腳部都受損，造成遍體疼痛、行動不

便，以及腳下容易感染。她先後經歷三十多次腳和背部手術，醫生更因為她有壞疽而要在一九五三年鋸去她的右腿。不過，她把這些痛苦經歷都化為藝術的源頭，使她的畫中經常出現病痛、開刀和器官的形象。在《我在水中所見》（What the Water Gave Me）中，有她變了形的右腳趾；在《向日葵》（Sunflowers）中，一個臉孔像她丈夫的男孩手持一個斷了右腳的洋娃娃；在《破柱》（The Broken Column）中，她的身上布滿釘子，脊柱只是一座斷了的石柱；在《希望之樹》（Tree of Hope, Keep Firm）中，她穿著華麗的衣服，身後的擔架床上躺著一名女病人，背上多處傷痕。後兩幅畫中，她眼中流淚，背景都是寸草不生、龜裂四處的瘠地，內心痛苦畢露。然而，她昂然而立，說明絕不會向厄運低頭。

芙烈達本來想學醫，但交通意外後要長期穿石膏胸衣及臥床，才為了解悶而學畫。可能因為初旨學醫，她才能夠把醫書中的圖像引入美術，造成一種新的意象。其實，她的《破柱》和《希望之樹》也記錄了醫學界的不足和誤解。芙烈達長期都受身體廣泛痛楚折磨，要不斷使用止痛藥。她這兩幅畫和她在一九四六至一九五○年短短四年中做的八次脊椎手術，都說明醫生使她相信這些痛是來自脊椎毛病。然而，手術始終無法解決她的病痛。長期穿石膏胸衣為她的繪畫帶來不便，使她要用特製的畫筆和鏡，對她的痛楚卻一樣無效。

脊椎骨折不足以解釋她的長期痛楚。布德里斯（Budrys）認為芙烈達可能因為受傷而患

芙烈達　《破柱》

芙烈達度過了一個傷痕累累的人生，這些傷痕往往反映於其筆下一幅幅血淋淋的、觸目驚心的畫中，令觀畫者都能感到畫家所承受的煎熬。

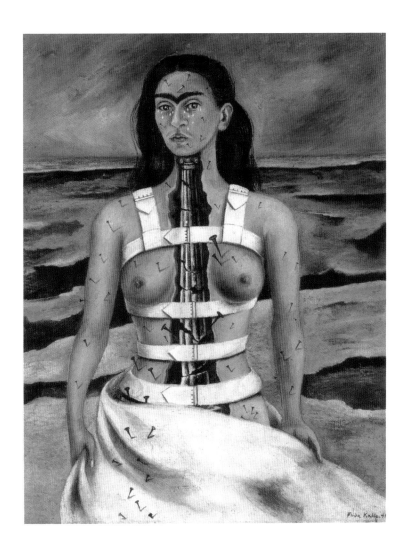

有反射性交感神經失養症，由此起痛楚[4]。但此病通常會引起肢體末端的腫脹和組織萎縮，芙烈達畫中的腳卻沒有腫脹的現象。更可能的解釋是芙烈達其實患有纖維肌痛症[5]。心理創傷、焦慮擔憂都會引發這種病，患者會有廣泛痛楚、疲憊、睡眠不良，以及固定觸痛點。很多時候，抗憂鬱藥都能奏效，舒緩症狀。幼年的疾病，少年的死去活來，心中陰影重重使她患有此病，毫不足奇。可惜當時的醫生未能洞悉此病的概念，為她做了很多冤枉的手術。然而，不要批評當時醫學不濟。即使今天，也仍舊有不少病人和醫生把肌肉的痛楚歸咎於脊椎，「脊椎歪了」、「生骨刺」，而重蹈芙烈達的覆轍，做無謂、無效的手術。

近年來，熱衷女性主義的婦女把她視為同道。其實，這可能只是一廂情願下的誤讀。不錯，她凸顯了女性的經驗、觸角和感性。但她也許只是想說她這個人的故事，只是因為她生為女人，想表達自己，無可避免必然會展示女性的觀點。她的畫近半是自己的肖像，因為「我經常形單隻影，又是自己最熟悉的人」。也許因為她要證明自己能夠克服命運的戲弄，她不只是坦露自己的病痛，也不忌諱畫出自己兩邊眉毛連接，唇上有鬚。她風流成性，男人、女人都要，或許也只是想證明自己體格容貌的缺陷不成問題。其實，在這風流放任背後，她始終都放不下迭戈一人，肖像上把他畫在額頭，兩人出現的畫中，他也總是佔有主導角色，如果她不是迭戈手中的玩具，也只是小他一大截的嬌妻。

移居法國的潘玉良感情上忘不了遠在中國的丈夫，但是在自畫像中，她永遠都是隻身遠走他鄉、孤單無依的女子，那種斯文寧靜中的剛毅和自信可不是芙烈達所能攀比的。西方第一位成名的女畫家，十七世紀的阿特米希婭‧津迪勒奇（Artemisia Gentileschi）學畫過程中可能經歷不少難以啟齒的辛酸，使她十七歲時要畫出《蘇珊娜和老人》（Susanna and the Elders），兩位長者威迫一位少婦滿足他們淫意的故事。十九歲那年她更把一名強姦她的畫家告上法庭，在《朱蒂思殺荷羅佛納》（Judith Slaying Holofernes）中毫無遲疑地畫出兇狠的女子持刀殺男人的血淋淋畫面。

然而芙烈達卻只有男人殺女人，以及渴望被愛的畫像，完全不是女權的好榜樣。她的政治信仰也可能只是一種冒充先進的姿勢。她生於一九○七年，卻宣稱自己是在墨西哥革命的一九一○年出世。她曾經支持過蘇聯革命人物之一的托洛茨基（Leon Trotsky），甚至和他有過一段情，把自繪肖像獻給他。但是托洛茨基死後，她為了爭取進入親史大林的墨西哥共產黨，又大罵托洛茨基是賊，是懦夫。之後，儘管史大林已經因為殺人無數而醜名遠播，她還是崇拜史大林，夢想可以見他。到頭來，她心中渴望的也許只是想依附父權。

藝術史上有不少關於生老病死的作品，但這些幾乎全都只是旁觀者的敘述，而不是患者自己的自述。芙烈達‧卡蘿真正會留名青史的原因，不會是因為她是女性畫家，也不是

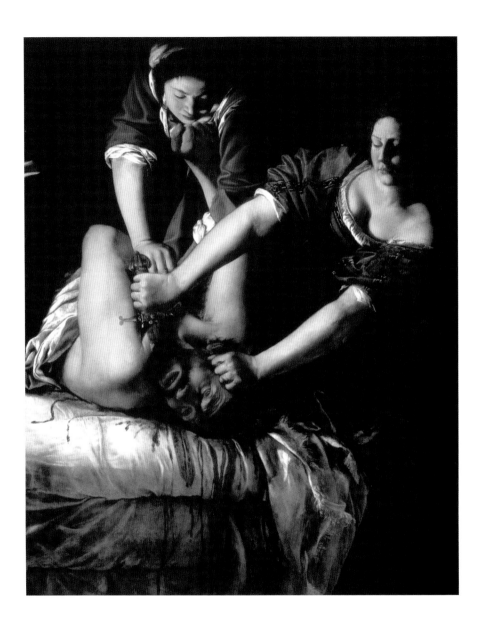

因為在她畫中出現不少南美族群的象徵和徽記，而是因為從沒有人像她如此彰顯病者的焦慮、痛楚、感覺和觀點，使人觀看時無法不動容。而且更重要的是，她的論述並不是立於乞憐，而是坦誠面對。對看她的畫的醫者而言，她不是以求救者身份，而是以一個同舟共濟的身分質疑：你能夠做什麼？

1 Bernstein H.B., Black C.V., "Frida Kahlo: Realistic Reproductive Images in the Early Twentieth Century", *American Journal of Medicine*. 2008, 121(12), pp.1114-1116.

2 Lomas D., Howell R., "Medical Imagery in the Art of Frida Kahlo", *British Medical Journal*. 1989, 299(6715), pp.1584-1587.

3 Budrys V., "Neurological Deficits in the Life and Works of Frida Kahlo", *European Journal of Neurology*. 2006, 55(1), pp.4-10.

4 同註1。

5 Martínez-Lavín M., Amigo M.C., Coindreau J., Canoso J., "Fibromyalgia in Frida Kahlo's Life and Art", *Arthritis & Rheumatism*. 2000, 43(3), 708-709.

阿特米希婭　《朱蒂思殺荷羅佛納》
這位剛毅敢言的畫家比起芙烈達，是真正的女強人，絲毫不怕披露自己遭人侵犯的不幸遭遇，對簿公堂，更在畫中宣洩自己的恨意和對男權社會的反抗。

Picture 20

改變畫史的
嫖友

梵谷在一八八六年抵達巴黎，和弟弟費奧一起住在蒙馬特（Montmartre），很快就和區內的畫家交上了朋友。住所附近的克利齊大道（Boulevard de Clichy）當時有間長鼓餐室（Café du Tambourin），就成為他的飯堂。一八八七年畫的畫中，有一位抽煙、沉思的婦女坐在鼓形的小桌子前，可能就是餐室的老闆娘阿高斯蒂娜・塞加托利（Agostina Segatori）。老闆娘很體貼，不用這位窮畫家出錢，以畫換餐就行。所以，梵谷最早給世人見到的畫都是懸掛在小店牆壁上。梵谷喜歡替所有相識的人繪肖像，在長鼓餐室裏，卻輪到他自己變成亨利・土魯斯─羅特列克（Henri de Toulouse-Lautrec）的畫中人。畫中的梵谷似乎有些落寞，杯裏也許就是苦艾酒，三十出頭的他已經顯得飽經滄桑。幾年後，他們兩人會在費奧的巴黎住所最後一次歡聚，不久之後，梵谷就自盡喪生。

羅特列克可沒有梵谷的阮囊羞澀，三餐難保的經驗。他出自名門，父親是伯爵，先祖包括一統歐洲的查理大帝和英國的亨利六世皇帝。生活花費從來不是問題，他自然也從來不需要憂慮畫賣不賣得出去，得不得到世人的青睞，可以從心所欲畫自己喜歡的題材，畫在保守派眼中淫穢糜爛的夜生活。他最為世人熟悉的當然是紅磨坊夜總會的康康舞女郎、歌舞劇的男女，和妓院的日常景色。如果只是看他的畫，會想像他應該是一位整天吃喝玩樂，出入花街柳巷的紈袴子弟。事實上，他也的確很多時候在妓院，尤其是著名的穆蘭大街（Rue des Moulins）。但他不只是一名追求性慾的嫖客而已。在他的筆下，青樓婦女散發的不是色情引誘。《桌旁的妓女》（Les prostituées autour d'une table）裏幾位中外姐妹幾千年來的忡，討論的，也許正是「暮去朝來顏色故，門前冷落車馬稀」，她們中外姐妹幾千年來的古舊煩惱。《穆蘭大街的客廳》（Au Salon de la rue des Moulins）裏、四周華麗浮誇，一群妓女坐在棗紅的沙發上，臉上鋪滿無奈和無聊的表情。換一個背景，你也許會覺得她們只是一群等候臨時雇主的打工妹。即使是兩女相擁，在他的彩筆下，也沒有任何色情成分。在後世情慾熏染的眼中這可以膚淺地理解為同性戀，但羅特列克提示我們，在男女關係已經淪為金錢交易、人肉買賣的青樓裏，妓女其實也仍在尋找愛。

即使是著名的康康舞孃珍·阿芙麗兒（Jane Avril），別以為她跳得那麼興高采烈，在他的畫中她從來都沒有笑。不求甚解的觀眾會終生難忘她踢出爆炸力的豔舞畫面，只有肯注

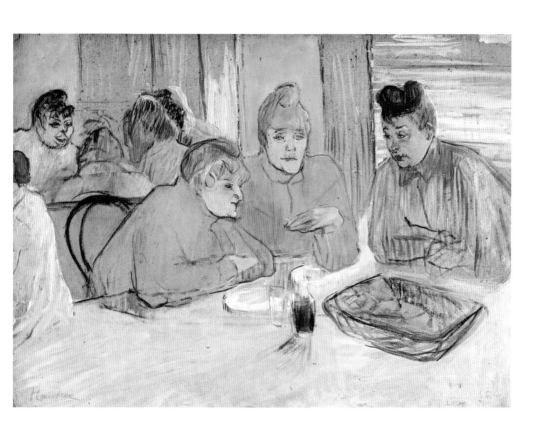

意細節的觀眾會想知道在那表面風情萬種的背後，也許是與此矛盾的辛酸。如果真的是追究下去，你會知道，珍·阿芙麗兒少時被父母毒打虐待，離家出走之後被診斷為瘋女，在醫院裏成長，十六歲後開始在舞廳表演。她忘情地跳，是為了忘記自己，不想再發瘋……。

其實，羅特列克自己又何嘗不是在麻醉自己？他是家中長子，自然得到全家老少寵愛，在一間又一間豪宅度過愉快的童年。自幼就喜歡繪畫，練習簿上畫滿各種動物，反映父親熱愛騎馬、打獵，也鼓勵他仿效，而喜歡素描的叔叔，又鼓勵他畫畫。然而，世無常態，他的腳開始不爭氣。母親在他七歲時要帶他去盧爾德（Lourdes）為他的腳祈福，八歲時，他走路姿態蹣跚僵硬，多次失足跌倒。小學同學笑他是「小傢伙」，父母怕他受欺凌，連上學走的十五分鐘路都要人陪同。到了十歲，他的腿和關節都經常痛，走路要用拐杖，或者踩三輪車代步。將近十一歲那年，他寫信給媽媽說醫生對他的腿滿意，但母親還是要他跟一位叫威耶（Verrier）的人醫了年半。十三歲生日時他身高一點五一米，和同輩身高相符。可是，半年後在家中客廳滑倒，跌斷了左腿骨，打了石膏，很久才好。不巧十五個月後和母親散步時，他竟又跌落山坡，斷了右腿。跟著，他的身高增長也幾乎停頓。結果，他身高一點五二米，比起十三歲時只高了一公分。而且，他不只是矮，上、下肢都短，下肢只有零點七米。

他成年之後飲酒作樂，胡天胡帝不是沒有原因。即使用拐杖，他也只能走很短路。留

的一臉鬍鬚，是為了掩飾那樣貌不揚的臉。他不能再騎馬，也不可能在上流社會的社交舞

中一顯身手。身世、才華和金錢也都不能為他消除掉身體畸形引來的俗世眼光和譏笑。他

無視上流社會的道德觀念，把妓女和其他市井人物繪入畫中，更引來人身攻擊：「荒唐的

蕞爾小子，每幅畫都反映他的可笑畸形。」他的友好幾乎都只是藝術家和聲色圈內的男女。

在不少畫中，他不只是誇大自己的畸形，畫中的人物，也因為手腳畫到畫框邊，變得斷手

殘腳，甚至斷頭。雖然也有評論家認為這是報復心態，他是想扯平人們和他的差異，給他

們知道殘缺的滋味，但這只是因為他們見識不足，沒有見過八大山人那類風格的畫。而且，

比較他和竇加（Degas）畫的洗衣女工，你便更會相信羅特列克不可能會是刻意把畫中人醜

化。他的手法有點像是西方版的八大山人，應該只是想給人一種攝錄實景的感受。十九世

紀的巴黎洗衣女像今天不少中國農村出來的低層勞工，都是在低薪和惡劣工作環境中度日。

在竇加筆下，這些無名洗衣女熨衣、疊衣，工作辛苦，疲憊不堪。在羅特列克畫中，站在

洗衣盤前的她不是面目模糊，而是抬頭望出窗外，似乎在夢想會有更美好的將來。

　　冷眼旁觀中帶有代入感是他的畫風特徵。他從未在言語中流露對自己的殘疾怨天尤人、

自憐、羞慚、或者因此而憤世嫉俗。也許，他是刻意使人們無從知道真正的他。除了從不

在相片上露出笑容，以及誇口「我是小咖啡壺，卻有大壺嘴」，宣稱比別的男人更為壯陽

之外[1]，唯有他的酗酒才會令人感覺他內心其實還是很在意自己身體的缺陷，也因為這樣才會走上了自暴自棄的不歸路。

1　他的傳記作者 Julie Frey 近年發現的相片證明這並非事實。Frey J.B., "What Dwarfed Toulouse-Lautrec?", Nature Genetics, 1995, 10(2), pp.128-130.

來自
咖啡館的革命

香港西九文化區擾攘了幾年都得個鬧劇，姍姍來遲的最後究竟是地產項目，還是真的文化基地，我們到了二〇一四年仍在等待揭曉。但羅特列克的巴黎和畢加索的巴塞隆拿都告訴我們，最重要的也許是廉價的工作坊，自由自在、無束無縛的氣氛，和藝術家能夠歡聚一堂談文論藝的地頭。

羅特列克八歲時曾經跟母親在巴黎住過一段時期，十八歲那年再回到巴黎學畫。老師的畫室在蒙馬特，兩年後他也搬家到那裏，住愛德加·寶加（Edgar Degas）的工作室附近。蒙馬特當年還算是郊野，不屬巴黎市區管，稅率比較低，風氣也比市區自由自在。喝酒、聊天、聽歌、看舞、交新朋友的咖啡館、戲院、舞廳、妓院、馬戲班，使整個區熱鬧非常。

這種精力充沛、離經叛道、新穎活潑的生態，藝術家自然趣之若鶩。何況區內既有田野風光來寫生，在自然環境的陽光和陰影中捕捉色彩斑斕的千姿百態，又可以在近距離觀察來此遊玩的市井庶民和富商豪門，把他們的神情百態捕進畫中。

咖啡館的聚會更是引人入勝。十九世紀時，咖啡館已經演變成巴黎人的生活中心。人們在這裏消磨所有的休閒時間，用餐、喝酒、聊天。任何人走進咖啡館，都可以找老闆或人客談天說地。咖啡館受不受歡迎，不只是靠飲料和菜肴的精彩，更重要是老闆能否提供一個新知舊識歡聚一堂的環境。咖啡館像中國的茶館一樣，提供了必需的公共空間，讓人可以消閒娛樂，相聚會友。正如茶館逐漸從最初的簡單茶肆，發展到除了喝茶，還可以有酒菜，聽唱看戲，咖啡館也一樣有酒喝、有歌聽、有戲看。但是，茶館和藝術的關係似乎不大，雖然很多茶館都會掛畫，茶館和畫卻應該沒有更多關係。在我印象中，清代晚年任伯年入室弟子開的茶館，曾經吸引上海書畫家去煮茶論藝，除此之外就似乎沒有什麼畫家和文人在茶館裡經常聚集的記錄。

蒙馬特的咖啡室就不同，對現代美術的成長至為關鍵[1]。那不只是因為替畫家帶來了新的題材，更重要是畫家可以在咖啡館內和志同道合的朋友討論美術觀點，使新的畫風在滔滔不絕的爭辯磋商中誕生。詩人、作家、雕塑家也經常來到這些咖啡館，大放厥詞，擴展

大家的視野。竇加、馬奈（Manet）、雷諾瓦（Renoir）、畢沙羅（Pissarro）、莫內（Monet），都住在蒙馬特，印象派每周四都在嘉博爾咖啡館（Café Guerbois）開會。住在蒙馬特是和在左岸的美術學院派的傳統風格說不，為美術尋找新的出路，而咖啡館便是他們的革命基地。

美術學院（Ecole des Beaux-Arts）當時對畫風有嚴格規定，每年舉行的沙龍也只會展出符合這些觀點的畫，單是一八七三年，被拒展出的畫就高達三千幅以上！畫家要生活，要展出，便必須低頭臣服，循規蹈矩跟隨美術學院的畫風。要闖出自己風格，除非有獨立於美術學院之外的畫展，是不可能的。一八七四年以「受拒作品沙龍」（Salon de Refusés）之名首次舉行的印象派畫展，也就是在這家咖啡館裏醞釀籌備的。之後，另一家咖啡館新雅典（La Nouvelle Athènes）又成為藝術家的聚腳點。

羅特列克來到蒙馬特，如魚得水。但他生活無憂無慮，可以遊戲人間，既毋須看美術學院的臉色，也不一定要跟什麼派別。反正，印象派也不時內訌，又聚又分，有些成員捨不得和美術學院的沙龍一刀兩斷，有些則要堅持到底。咖啡館的革命家，揭竿起義改變藝術歷史後，又回復一盤散沙狀態。對羅特列克來說，前一輩藝術家的戰場吸引力比不上有舞孃表演的咖啡館和夜總會。他會在那裏找到娛樂，找到繪畫的題材，花天酒地卻又留名青史。

但是咖啡館文化有一個弊病：酒。給羅特列克捧紅的咖啡館舞孃露易絲·韋柏（Louise

Weber），正是因為會搶觀眾的酒牛飲而盡而得名「惟吃女」（La Goulue）。中國的茶館雖然也有酒可沽，一般人卻不會去茶館買醉，所以茶館和酗酒關係不大。法國人則會去咖啡館喝酒。十九世紀中葉之後，法國的酒價大幅下降，使飲酒量大幅上升，在一八四○至一八七○年間多了三倍。中午來杯開胃酒，餐後來杯佐餐酒，放工後再來幾杯苦艾酒。把酒對杯更是交際必須的潤滑劑，一不小心，便會變成酗酒上癮的酒徒。不只是普通的勞動階級工人，連有名的詩人夏爾・波德萊爾（Charles Baudelaire）、保爾・魏爾倫（Paul Verlaine）和阿蒂爾・蘭波（Arthur Rimbaud）都一一不能倖免。

羅特列克在蒙馬特學會了飲酒作樂，對人說「反正我厄運已定，不如享受人生……媽媽既然有位修女全職為我祈求上天保佑靈魂，我便可以自由自在暢所欲為。」除了想麻醉自己，忘卻身體的畸形怪樣，他喝酒也可能是為了要表明給父母看他已經成年，他已不在乎他們喜不喜歡。離他畫室走幾分鐘路是紅磨坊和模特兒聚集的畢嘉樂廣場（Place Pigalle），往山上走一公里是他喜歡的酒吧和煎餅磨坊（Le Moulin de la Galette）舞廳。雖然羅特列克、雷諾瓦、畢加索都為我們留下了良家婦女在這裏跳交際舞的場景，這家舞廳當年豔名遠播，卻是因為在這裏表演的康康女郎經常「忘記」穿內褲。

1　Dees K., "The Role of the Parisian Café in the Emergence of Modern Art: An analysis of the Nineteenth Century Café as Social Institution and Symbol of Modern Life". Master of arts thesis 2002, Louisiana State University.

Picture

22

蒙馬特的
八旗子弟

生來口含銀匙，未必是福。美國近年的衰落，和美國人的過度揮霍，又豈不是百年盛世使人不知花無百日，世無永寧？入關之後，滿清貴族的八旗子弟有俸餉而毋須工作，便只顧溜鳥鬥雞，吃喝玩樂。乾隆之後，有一種特別的說唱曲種叫「子弟書」，其中不少篇章講他們的故事。「有一個浮華子弟家豪富，一心單愛二簧腔。時常會酒在梨園館，每每尋歡上祿壽堂。幫客們趨承多熱鬧，相公們敬奉不尋常。怎知道樂不可極慾不可縱，一到了財交絕就散場……」其實，有些八旗子弟「論人才他有絕奇的聰明十分典雅，琴棋書畫也曾學」，如果不是遊手好閒，從不認真，便不會浪費天賦，無所建樹。

羅特列克雖然也是貴族出身，可以在蒙馬特鬼混一世，可他不像同一時代的大清帝國

八旗子弟那樣頹廢。他是很有紀律地每天從宿醉醒來，先上酒吧來幾杯，然後用力爬上五樓畫室工作大半天，才再去胡天胡帝到東方既白。要不是這樣，在短短二十多年中他怎能畫得了千多張油畫、五千多張圖畫，以及三百五十張海報和版畫？而且，不只是量，更是創新。他並不是海報之父，為紅磨坊開幕設計海報的朱里‧謝勒（Jules Chéret）才是。但羅特列克使海報變成藝術，不只是豔麗奪目，而且像油畫一樣可以回味。他的海報不是後世的廣告，而是橫跨藝術和廣告，使油畫的精華可以簡化濃縮到平版印刷，給大眾欣賞。

不要看小這步演變。西方可以後來居上，超越其他文明古國，學者提出很多解釋，科技、民主、資本主義……等等。其實，還有一個因素極為重要：雅俗共融，大師和工匠的交流。也因為藝術和商用品可以結合，而不是涇渭分明，西方的商用品可以精益求精，而民眾和精英可以有共同的審美傳統。反觀中國，長期以來卻壁壘森嚴，各自為牢。樂工和畫匠礙於知識有限，無法將音樂和畫提升到更高層次，士大夫則謝絕市井，題材和意念都貧乏有限，缺乏新意。以我們自詡的幾千年歷史計算，悅耳的音樂和賞心悅目的畫種類實在太少。如果不是被迫從士大夫階層轉為專業畫家，相信徐渭、八大山人、揚州八怪都不會有他們的創新和突破。

看羅特列克那張紅磨坊的海報就好像坐在前排座上，穿高鞋的「惟吃女」一隻腿已經

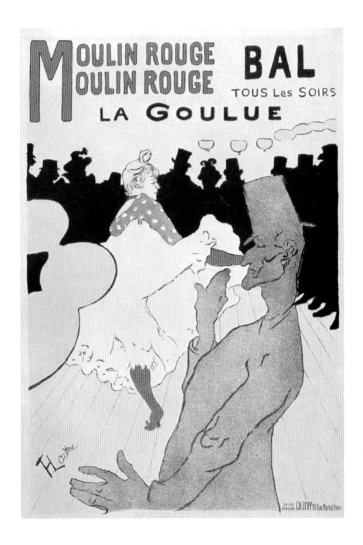

踢到半空，身體傾斜，進入旋轉。半擋視線的魅影是四肢柔軟如橡膠的「無骨」（Valentin），你可以看見他左右手指關節不正常。如果你是醫生，你會懷疑他患有類風濕關節炎或者埃勒斯—當洛（Ehlers-Danlos）綜合症，一種關節異常鬆弛、伸展角度過度擴大的結締組織病[2]。

在另一海報上，我們看不清楚演什麼，但是宛如身處鄰座的康康女郎珍·阿芙麗兒和無骨卻都聚精會神，看得津津有味，你能不去日式沙發酒館（Divan Japonais）夜總會嗎？

羅特列克自己行走不便，他的畫和海報卻充滿動感，超出他的肉體束縛。《五十四號乘客》（La Passagère du 54 – Promenade en Yacht）那幅宣傳展覽的海報也隱藏著他內心的遺憾。我們只能側面望甲板椅上的少女，永遠也不會知道她的真面貌。羅特列克在船上一見，驚為天人，為了想結識，本應在波多下船卻繼續乘到里斯本。可是始終慳一識，無人介紹，自己又不敢造次⋯⋯。

酒可消愁，也可增樂。羅特列克於酒鄉流連忘返，未必想上癮。可惜，到了最後，他泥陷太深，愈來愈無法自拔，酒喝得愈來愈多，愈來愈不分晝夜。據說，他甚至把手杖挖空，裏面藏苦艾酒，可以隨興使用。一八九九年他便因為酒精中毒引起震顫、幻覺要住院治療。之後，他一直都有人陪伴，防他酗酒，但是他始終無法把酒戒掉。一九〇一年，他在腦癇發作和半身不遂中死去，離三十七歲只差幾個月。一般說法是他的半身不遂來自梅毒，但

羅特列克　《為紅磨坊畫的海報》

羅特列克即使不是海報的發明者，也是把海報從宣傳工具提升到藝術層次的功臣。把美術融合具商業成分的宣傳海報，這種雅俗共融的精神，是古代中國的士人畫家無法想像的。

是這種推測似乎沒有什麼可靠根據。

羅特列克五短身材，究竟患的是什麼病？許多法國貴族都在近親中娶嫁，以求家族財富不會外流。他父母是表兄妹，舅父也娶了姑媽為妻，所以都是近親婚姻。羅特列克的弟弟童年早逝，舅父兒女中就有四名患有痛楚嚴重的骨骼疾病。由此可見，遺傳病的機會很高。但是，直至一九六二年，醫學界都無法找到一個類似的疾病。那年，法國醫生馬洛托（Maroteaux）和拉米（Lamy）兩人首次描述了一種罕見的遺傳病，致密性骨發育不全，症狀特點包括軀體矮小、四肢短小、全身骨骼脆弱而容易骨折、牙齒異常、下巴向後傾斜、頭顱縫及囟門遲遲不閉合，以及頭顱脹大。三年後，他們更撰文推論羅特列克就是患有這種病[3]，幼年時腿經常劇痛是因為微骨折，帽不離頭可能正是因為囟門沒有縫合，頭骨不是完整無缺，而是像嬰孩一樣，幾片頭骨之間仍有軟膜。繼他們描述之後，世界各地已有百多名患者的報道。

在香港，塞車常常是因為路面維修，工人在挖掉舊路面，再補上新的。雖然塞車討厭，總好過一些城市，路面失修，凹凸不平，不但行車不便，更容易造成意外。人的骨骼其實也像路面，要不斷地維修。破骨細胞把舊的骨質破解，然後由造骨細胞重新建築新的骨質。

現在我們已經知道致密性骨發育不全是因為位於 1q21 染色體的組織蛋白酶基因異變，導致

破骨細胞無法正常運作，分解骨內的基質。骨骼於是失去正常的生長和分解平衡，密度轉為過高，失去彈性反而變得脆弱，容易折斷。近年來也有人發現注射生長激素可以刺激致密性骨發育不全病兒童的骨骼，使他們體高正常增加。但是，如果羅特列克生於今日，真的成長正常，他會不會像許多二世祖一樣，也只是聞名於八卦新聞中？

致密性骨發育不全的症狀和羅特列克的相當吻合，此說多年來都為一般人接受為真。

但是，三十多年後，到了一九九五年，為羅特列克寫傳記的弗瑞（Julie Frey）參考了新的家族資料和相片之後，卻提出異議，認為推論仍有可商酌之處[4]。她指出家族的信件和記載都從未提到他囪門沒有縫合。他鼻大唇厚，經常流口水，說話口齒不清。但他頭顱不見得異常大，下巴沒有向後傾斜，手指也似乎相當修長，並非典型的又短又粗。由於這些新的發現，相片和不同證人口供的出入，在未有機會對羅特列克的遺體進行 X 光檢查或基因測試之前，我們目前便難斷言這位畫壇高手是患有致密性骨發育不全病，還是另一種未名的罕見病症。

1 崔蘊華：《子弟書中的「八旗子弟」形象論》，《遼寧大學學報（哲學社會科學版）》，二〇〇二：三十，頁三十三至三十六。

2 Aronson J.K., Ramachandran M., "The Diagnosis of Art: Valentin le Désossé and Ehlers-Danlos Syndrome", *Journal of the Royal Society of Medicine*, 2007, 100(4), pp.193-194.

3 Maroteaux P., Lamy M., "The Malady of Toulouse-Lautrec", *JAMA*, 1965, 191, pp.715-717.

4 Frey J.B., "What Dwarfed Toulouse-Lautrec?", *Nature Genetics*, 1995, 10(2), pp.128-130.

Picture **23**

驢的知音

過年前，澤宜把黃冑的驢畫掛上。這幅我從澳洲回香港之前在長沙講學時買的畫，是黃冑在一九七九年元旦畫的，上面寫著：「了無追風逐電材，漫勞子厚代剪裁，不隨騷人踏雪去，只願儒子驅馳來」。當初只是喜歡畫，詩句的意思要多少年過後，我才細嚼出。

黃冑畫的動物，當然不只是驢，馬、牛、駱駝都有。可是，正如提起徐悲鴻就會想起馬，提起齊白石就會想起蝦，黃冑和驢的聯想是再也自然不過了。黃冑畫驢，據說是為了練筆，興趣其實是在人物。但是，我相信藝術史最後會判斷他對藝術的最大貢獻是對驢的重新詮釋。在他筆下，驢既不再是陪襯，詩人騷客的象徵，也不是道具，馱人馱物的役畜。正如他那幅畫上的題詩所指，理學家張載（子厚）早已領悟，驢本身也可以是主題！

驢和黃冑的一生確實緣分不解。文革由批鬥鄧拓、吳晗、廖沫沙三人揭幕，由於黃冑和鄧拓的友情，很早便受到波及，成為「三家村的反革命黑驢販子」，莫須有的罪名接踵而來。莫奈畫蓮，變化多端，黃冑畫驢也各姿各態。於是，驢頭偏左，說是「仇視左派」，偏右，說是「留戀右傾路線」。回頭看，說是想「翻天復辟」。跟著七年，他都不准畫畫。

唯一好的是，勞改期間被派去餵驢，使他對驢有更長期更近距離的接觸和觀察。很不幸，一九七四年又遇上批黑畫運動。他畫的兩頭駱駝，上面題了「任重道遠」四個字，給批評是畫兩隻疲憊的駱駝，諷刺國民經濟已經到了崩潰邊緣[2]。到了四人幫下台，可以再投入繪畫，病卻又中斷了他的創作。

從一九七〇年開始，黃冑經常半身麻木，下床時偶爾有雙腿一軟，幾乎摔倒之勢[3]。到了一九七七年四月，他終於因為雙腳無力，走路要兩個人攙扶，進入醫院。進院第四天，第二到第六節頸椎都有骨質增生，檢查圖像，胸椎第十節據說是「亂七八糟」[4]。他腦脊液正常，第他四肢都癱瘓，吸煙都無法舉到嘴，大便失禁，肩膊和頭都痛得厲害。他手臂麻木到睡不著，四肢抬舉起來不超過兩分鐘，左右腳都不聽指揮，一步路都不能走。黃冑手臂麻斷他患了髓型頸椎病及蜘蛛網膜炎，建議他做手術，黃冑不肯。到了一九七八年七月，黃冑病情才開始好轉，能夠試圖執筆畫畫。到了十一月，以前麻木到沒有感覺的手也開始發痛[5]。那年秋天，黃冑開始可以不坐輪椅，扶牆走路，更完成了《百驢圖》，給鄧小平訪日

本時送給日本天皇裕仁。次年一月，黃冑終於回了家，用拐杖走路，直至一九九六年因為腎衰竭逝世，癱瘓都沒有急性復發過。但病卻似乎逐漸惡化，只是黃冑意志堅強，不願意給病擊倒，終止他的藝術生命。直至最後，他還在畫畫。一九八三年，黃冑在畫上寫：「年來毛筆甚感沉重，三指木然，不時痛如針刺，筆亦滑落，每篇不知所終……」[6]再十年後，到了一九九三年在香港機場下機後，走不完全程通道，要坐上輪椅。之後他就一直都以此代步[7]。

黃冑究竟是患了什麼病？那時候還沒有核磁共振的脊髓掃描，為他的病理進行比較清晰的攝影。當時照的也應該不是電腦掃描，而只是脊髓造影，用針穿刺過背後腰椎之間的間隙，把空氣或者造影劑注入脊管，然後用X光觀察和拍攝造影劑的流動狀態。因此，準確性和可靠度都遠比現在技術為低。按照黃冑的夫人鄭聞慧的回憶錄，醫院無法見到頸部的病理狀況，只是根據臨床判斷黃冑患了髓型頸椎病及蜘蛛網膜炎。鄭聞慧相信病因是頸椎創傷：批鬥時給扭脖子，每次批鬥會完結，又給人七手八腳把他扔上車；勞改時要搬運水泥，貨車上的人又會把水泥包從車上大力扔到他肩膀上[8]。這當然是最大嫌疑。頸椎骨質增生可以減縮椎體間的空隙，使伸延出外的脊椎神經受壓，造成手指麻木及刺痛；也可以導致椎管狹窄，使椎管內的脊髓受壓。輕微和中度的頸椎骨質增生，病情可以長期不致惡化，甚至改善。然而，椎管嚴重狹窄時，脊髓長期受壓便會引起組織壞死，令四肢癱瘓。

黃冑 （無題）

文革時，黃冑被派去餵驢，使他對驢有更長期、更近距離的接觸和觀察，畫出更好的驢畫；然而，勞改的折磨也令他病情加劇，終至癱瘓，真是造化弄人。

要不做手術減壓而自然復原到可以行走和畫畫，雖然並非絕無，也究竟絕少先例[9]。

黃冑的病情發展也不尋常。他進醫院時是自己走進去的，醫生當時還要家裏送拐杖去。但是進醫院第二天，黃冑卻沉沉睡了，到第四天才清醒，醒後才四肢癱瘓、肩痛和頭痛[10]。

我們不清楚沉睡會不會是藥物引起，但沉睡和嚴重頭痛、肩痛都不是慢性髓型頸椎病的症狀。因此，黃冑在一九七七年的癱瘓可能不是典型髓型頸椎病所造成。他當時的症狀像是在中度脊椎病上另加一種急性癱瘓。他當時沒有發燒，腦脊液檢查結果也正常，因此應該不是病毒引起的脊髓炎和腦膜炎。一個可能原因是椎動脈梗塞造成脊髓損壞，這可以造成昏睡和四肢癱瘓，和之後的逐漸康復[11,12]。脊髓動脈梗塞當然也可以引起四肢癱瘓及頸痛肩痛[13]。黃冑確實有幾個可以導致動脈梗塞的危險因素：他一直都吸煙，進院之後，更是被發現患上糖尿病。鄭聞慧在《好哥倆——梁斌和黃冑》內說「黃冑在『文革』中所致的頸椎病終於在一九七七年惡化，使他半癱瘓，住進了友誼醫院，以後又檢查出來糖尿病。梁斌哥憂心忡忡，於一九七八年四月六日給黃冑寫了一封長信，要他『淡泊以明志，寧靜以致遠』，勸他先改變性格，使之適應治病，然後又叮嚀他要聽大夫的話，叮囑他在醫院一要謝絕賓客，二是起居一定要規律，三是飲食要定量，四是千萬不能發胖……」黃冑的女兒梁纓也說他患有遺傳性糖尿病[14]。急性癱瘓九年後，到了一九八六年時，糖尿病已經嚴重到肝、腎、眼都出現併發症[15]。所以，那次的急性病，極有可能是脊髓動脈梗塞所導致的。

一　《張載集》：「問：『橫渠觀驢鳴如何？』先生笑曰：『不知他抵死著許多氣力鳴做甚？』良久復云：『也只是天理流行，不能自已。』問之，云：『與自家意思一般（子厚觀驢鳴，前草不除去）。』程顥：《二程遺書》卷三：「周茂叔窗前草不除去。問之，云：『與自家意思一般（子厚觀驢鳴，亦謂如此）。』張子厚聞生皇子，喜甚；見餓莩者，食便不美。某寫字時甚敬，非是要字好，只此是學。」錢穆在《宋明理學概述》文中指程顥便是理解到觀驢鳴也是格物的一種。

2　鄭聞慧：《回憶我的丈夫黃胄》，石家莊：河北美術出版社，二○○八，頁一一八。

3　鄭聞慧，二○○八，頁一二一、一四五、一四六。

4　鄭聞慧，二○○八，頁一四八。

5　鄭聞慧，二○○八，頁一五八。

6　鄭聞慧，二○○八，頁二五四。

7　鄭聞慧，二○○八，頁三一○。

8　鄭聞慧，二○○八，頁一四六。

9　Matz P.G., Anderson P.A., Holly L.T., Groff M.W., et al, "The Natural History of Cervical Spondylotic Myelopathy", Journal of Neurosurgery: Spine, 2009, 11(2), pp.104-11.

10　鄭聞慧，二○○八，頁一四七。

11　Suzuki K., Meguro K., Wada M., Nakai K., Nose T., "Anterior Spinal Artery Syndrome Associated with Severe Stenosis of the Vertebral Artery", American Journal of Neuroradiology, 1998, 19(7), pp.1353-1355.

12　Okuno S., Touho H., Ohnishi H., Karasawa J., "Cervical Infarction Associated with Vertebral Artery Occlusion due to Spondylotic Degeneration: Case Report", Acta Neurochir (Wien), 1998, 140(9), 981-985.

13　Kumral E., Polat F., Güllüoglu H., Uzunköprü C., Tuncel R., Alpaydin S., "Spinal Ischaemic Stroke: Clinical And Radiological Findings and Short-term Outcome", European Journal of Neurology, 2011, 18(2), pp.232-239.

14　李蓉：《我的父親很時髦——梁纓回憶黃胄先生》，《藝術生活快報》，二○一○年四月一日。

15　鄭聞慧，二○○八，頁一七三。

V 畫家眼中的世界

Visual acuity

Visual
system

The visual system is the part of the *
nervous system which gives organis*
ability to process visual detail, as w*
enabling the formation of several no*
image photo response functions.

Visual
acuity

Visual acuity is acuteness or clearness
of vision, which is dependent on
optical and neural factors, i.e., the
sharpness of the retinal focus within
the eye, the intactness and functioning
of the retina, and the sensitivity of the
interpretative faculty of the brain.

Picture 24

山水雖嬌
人更美

《西遊記》十分有意義。孫猴子翻騰了幾個筋斗，以為自己已經逃出如來佛的掌心，怎知一嗅，卻原來始終沒跳出五指山。我們很多時候都不知道自己思想的局限，教育和遭遇早已在我們腦海植下了框框，是非曲直都受這些文化基因支配，不能自拔。在父權橫行的社會裏，婦女往往認為男尊女卑才是天經地義；在專制的社會裏，百姓也往往對自己的無權無聲沾沾自喜，譏笑爭取選票的人是自找麻煩。美術方面，貢布里希（Gombrich）舉了有趣的例子：古代埃及人只能以典型看慣的角度表達事物，所以去到他們的畫像前，你會見到人頭的側面上有正視才可能見得到的眼，身上的頭扭轉到了現實中不可能的九十度，手臂的姿態也反常，兩隻腿看上去都是內側。雖然和現實不符，這種具有古埃及美術觀念特色的圖案卻持續了幾千年。

十九世紀之前，西方的油畫大都是室內畫。畫家總是在室內擺布場景和模特兒來構成畫面內容，不知不覺，他們畫的色彩便受制於室內的光線。依靠窗口進來的光線見的世界，自然不會像戶外那樣五彩繽紛，絢麗奪目。一線陽光射入室內，為室內的物體從光芒到陰暗的變化帶來圓實的感覺。但是在室外，物件的形狀、色彩和光暗就遠為複雜，變化多端。

在蒙馬特餐室中揭竿起義的印象派於是要挺身走到畫室之外，繪寫真實的世界。果然不出意料，對看慣室內繪畫的人，這簡直就是大逆不道，黑白顛倒！

很多人都會把愛德加‧竇加（Edgar Degas）當作是印象派開路先鋒之一，但他總是否認，說自己是寫實派。這並非沒有道理。和畢沙羅、雷諾瓦、莫奈等人不同，竇加雖然也闖出了畫室，卻仍然離不開室內。芭蕾舞畫、夜總會畫、妓院畫、商店畫都是在室內取景。多年來，戶外畫的僅有幾幅。

怪就怪在，即使去到應該有許多外景可以寫生的新奧爾良，也不例外。

一八七二年秋天，竇加去到了母親的出生地——美國新奧爾良探親，在那裏住了五個月。法裔的外祖父原本住在海地，海地脫離法國殖民地統治之後移居到新奧爾良，靠棉花和墨西哥銀買賣發了大財。但外祖母二十五歲就突然死去，外祖父傷心之下，便把兒女送

到法國上學，年輕的銀行家奧古斯特‧寶加先生剛巧住在隔鄰。母親十八歲下嫁奧古斯特之後，就一直都沒有回到故鄉；舅父米歇爾‧慕松（Michel Musson）唸完書便回美國，但是兩家一路都音信不輟。寶加的兩個弟弟長大後，也移民到新奧爾良，弟弟韌內（Rene）更親上加親，娶了表妹艾絲泰娜（Estella）為妻。寶加去新奧爾良，一是還心願，看看母親終生念念不忘、讚不絕口的故鄉，二是弟婦預期年底分娩，可以見小姪兒。但更重要的是他已經三十八歲，尚未成名，對日後膾炙人口的芭蕾舞畫和賽馬畫也信心不足。兩年前法國和普魯士作戰期間，他正在法國軍隊中服役，練靶時駭然發覺右眼視野的中央區域模糊，眼科醫生卻無法給他一個確診。退役歸來，視力仍舊沒有好轉。去新奧爾良，既可以休養散心，又可重拾自己的方向。

到達之後，「這裏什麼都吸引我。橙子樹園裏有染色凹槽木柱的白房子，穿平紋紗衣的婦女在自己的小屋前，有工廠那麼高煙囱的氣船，滿溢的水果店……」但是滯留了五個月，新奧爾良的外景卻只出現過一次，在《梯間的兒童》（Les enfants sur un seuil）的上角，其他的畫都是室內的景色。他說他想畫密西西比河，最後也沒有為密西西比河畫上一筆。

為什麼會這樣？

他自己不在戶外畫畫，更曾經奚落馬奈和其他印象派畫家在戶外寫生，會不會只是因為他和傳統室內畫風始終藕斷絲連，無法一刀兩斷？

其實，這未必是因為他捨不得室內繪畫的傳統。遺憾得很，美景當前，竇加卻發現自己吃不消新奧爾良的陽光耀眼，抱怨說河上陽光強到什麼都做不到，「我的眼睛需要照顧，我可不能冒險。來到這裏我最多只能畫一些肖像算了。」就是《梯間的兒童》也是坐在屋後門有遮頂的地方畫。回到巴黎，他頹喪地向朋友說：「這眼病糟透了，我的右眼是永遠損壞了。我預料自己未盲之前一直都會帶病。」而事實的確如此。他的視力果然繼續惡化，試了各形各式的眼鏡，卻始終都得不到幫助，終於七十多歲時在失明中逝世。

「看不見盲點，只能繞著盲點看。繪畫就是如何繞過的功夫。」他雖然見了很多名醫，也

竇加要在室內繪畫是因為猛烈的陽光使他覺得不適。他喜歡室內的柔和光線，掛窗簾為畫室的大窗遮蔭，不想清潔窗的玻璃。他從三十六歲開始有症狀，視力逐漸惡化。五十多歲時他經常寫信說視力不濟，字也寫得愈來愈大而潦草。然而他到七十多歲還可以努力不懈，繼續繪畫，可見這是一種極緩慢惡化的病。

竇加不只是繪油畫。這可能是他喜歡試新，也可能是因為這樣可以繞過眼睛造成的限

制。用單刷版畫、粉彩繪畫，可以減少油畫所需要的精細；先攝影然後繪畫，便不必長期注視。這樣，他便可以長期戰勝疾病給他的限制，到了一八八〇年，四十六歲之後，線條才愈來愈粗糙，畫中人的臉容、衣著和頭髮都少了早年的細膩。再十年後，臉和衣服都不再含有細節，圖畫上紅多藍少，更出現奇怪的彩抹，和沒有完成的部分。

不少眼科醫生都認為竇加的症狀像是視網膜疾病。卡司古盧（Karcioglu）[2]在二〇〇七年的一篇文章中指出竇加母親的家鄉，南路易西安納州一帶的居民中視網膜疾病比較多見，表妹艾絲泰娜也患有漸進性失明。他因此認為竇加的眼病可能是由 ABCA4 基因突變造成。

視網膜的桿細胞負責探測光線的明暗變化、形態與移動，錐細胞則辨認綠、紅、藍色彩。桿、錐兩種細胞的退化可以造成畏光、視野中心模糊不清、顏色感失常以及失明。眼科醫生馬磨（Marmor）做了一個有趣的電腦模擬試驗，如果用和竇加不同時期相應的低視力看他的畫，他後期的畫並不太粗糙[3]，人的肉質、膚色，和早期的一樣平滑細緻。所以他根本不會知道自己畫風和水平在轉變。視力逐漸退化，足以解釋竇加的畫風轉變。

但是請不要只用「古來才命兩相妨」來下結論。眼疾可以改變竇加的畫風，卻限制不了他的創意。如果他不能再畫細膩的人像，他可以畫氣勢磅礴的風景；如果他吃不消郊野

竇加　《梯間的兒童》
竇加並非對室內繪畫有什麼執著，然而眼疾的無奈，令畫家無法在外面的美好陽光、風和日麗下作畫，只能坐在室內，畫一下建築物的梯間。非不為也，實不能也。

的陽光，他可以像中國的畫家，遊覽回家才把記憶中的景色落筆畫中。一八九二年十一月，

五十八歲那年，竇加舉行了一個個人展，而且破天荒只展出粉彩單刷版畫的風景畫。像張

大千後期的潑墨，他在版上潑粉彩，造成意想不到的效果。他的戶外風景畫姍姍來遲，終

於出台了！竇加說過：「藝術不是你所見的，而是你讓別人見到的。」我們也可以仿他說，

人生不是命運造成的，而是你所塑造的。

1　E.H.Gombrich, *The Story of Art*. London: Phaidon Press, 1995.

2　Karcioglu Z.A., "Did Edgar Degas Have an Inherited Retinal Degeneration?", *Ophthalmic Genetics*. 2007, 28(2), pp.51-55.

3　Marmor M.F., "Ophthalmology and Art: Simulation of Monet's Cataracts and Degas' Retinal Disease", *Archives of Ophthalmology*. 2006, 124(12), pp.1764-1769.

步入五彩繽紛

人類歷史也可以說是觀念的歷史，每一步的進和退，其實都代表一種理念的盛衰。有些應該是再也不能更清楚的普世事實，人們卻可以長期否認，認為他們信奉為真的才是真理。西方藝林對顏色的觀念便是很好的例子。

直至十九世紀初期，畫上應有的顏色都應該是深沉的。有位收藏家把當年的美感說得很清楚：「好的畫應該像好的提琴，是棕色的」。長期以來，畫家都是在畫室內用模特兒來繪畫，眼所見的顏色自然只是畫室光線所容許的。畫面因此無可避免背上了陰暗的色彩，許多戶外能見的色澤，無論嬌豔或柔和都一概消失。另一方面，畫家能用的顏色也有限，鈷藍、鎘黃、翡翠綠早期都不存在。畫家和所謂懂畫的收藏家習以為常，便覺得把肉眼能

見的世界如實搬上畫布乃是顛倒是非，逆轉乾坤！

在印象派的眼中，世界是色彩斑斕的，連陰影都不一定是黑的。雷諾瓦（Renoir）甚至說：「沒有任何黑的陰影，它總會有一個顏色。大自然只懂得顏色，白和黑都不是顏色。」

印象派挑戰「常識」，怪不得會遇上對抗。有位畫評家觀看印象派的第二屆畫展後直言：「請畢沙羅（Pissarro）先生明白樹不是紫色的，天不是新鮮牛油色，沒有任何有頭腦的人會接受這種歪理。……雷納先生也要知道婦女的身體可不是片片紫青的腐爛屍身。」而不少普通市民觀畫之後又覺得顏色太俗氣。大多數印象派畫家都要再受清貧生活煎熬十多年，等世人接受生氣蓬勃的顏色世界，才能喜逢知己，脫離窮困。

要知道世界是怎樣的暖紅冷藍、鬧黃靜綠就不可以閉門造車，而必須接觸自然。但是，走出畫室接觸大自然卻是言易行難。

什麼是大自然？有些畫家埋怨大自然總是匆匆忙忙，任何一個場景，不到一小時，光線都可能不同，色彩都已非當初，遠不如室內穩定。趕不及捕捉驚鴻一瞥的景色，彩筆畫出的其實也仍舊只是畫家心中的世界。中國的畫家可能是一早已經知難而退，與其長期跋

涉去到奇峰異水實地寫生，不如靜坐室中，寫出心中的高山源泉。

但是，對莫內（Claude Monet）來說，大自然的無常卻是靈感，才是可貴，才是常態。

印象派中，莫內對色彩的運用尤其細膩出色。他喜歡為同一場景繪畫不同氣候天色的影響，在陽光和陰影的變幻中捕捉一剎那突然來襲的靈感。莫內應該沒有見過中國的水墨畫，沒有見過徐渭的葡萄和荷花，不知道黑的美，黑中的細膩。像雷諾瓦一樣，他排斥黑色，把紅、藍、綠三色併合起來代替黑色。他的畫中，無一陰影是真的墨黑。莫內死後出殯時，好友克列孟梭（Georges Clemenceau）見到棺上蓋了黑布，大聲疾呼「不可以！黑色不配莫內！」連忙換上花布。

斯托克斯（Patricia Stokes）在二〇〇一年寫了一篇很有見地的文章，從創新力的角度分析莫內的繪畫方法。創新需要多變，才能脫穎而出。但是汰弱留強的機制對創新又是一個吊詭，因為一旦創造了競爭優勢，只要把受歡迎的運作模式持續下去便可穩操勝券。成功的方案必然是可靠的，可預期的。也即是說，和創新背道而馳，成功本身會扼殺繼續創新的意慾，於是製造競爭失敗的危機。因此成功的創新者必須要故意選擇增加變異，而變異又吊詭地可來自限制。正如《易經》所說，「窮則變，變則通」，只准用右爪按槓桿的老鼠，

按桿方法會更變化多端；玩電腦遊戲的學生，如果要面對諸多限制，也會迫上梁山，詭計多端；日本文化的精益求精，也應該是來自島國的資源有限。

莫內繪畫時首先給了自己一個局限，不循規蹈矩地跟隨傳統在畫上表達光暗強度，而是要在畫上表達光線如何分成各種對比的色澤。結果他在一八六七年畫《帆船比賽》（Regatta at Sainte-Adresse）時，把光線顯示成奶白的帆在綠海上投出普魯士藍的影。在一八七〇年的《黑石酒店》（Hotel des Roches Noires），這家海濱特魯維爾（Trouville-sur-Mer）豪華酒店前的暖紅、奶白和深藍的塗抹使我們覺得藍天白雲中有三支隨風飄揚的旗幟。許多人都會從這幅法國海濱寫景聯想到小說家普魯斯特（Marcel Proust）的《追憶逝水年華》（À la recherche du temps perdu），深嘆此情不再。

莫內設的另一局限是限制題材，不斷用同一場景同一物體。他畫了二十幅魯昂大教堂、二十三幅稻草堆、二十四幅白楊樹，睡蓮更是畫了二百五十幅畫。他限制了題材，便迫著要捕捉來自雲、黃昏、夜晚、日出、春天、秋天、風中的變幻。這樣，他就可以持續創新，畫中可以不斷呈現新的驚喜，以及未嘗在畫中見過的色彩搭配。

不是所有藝術家都能這樣給自己不斷的挑戰，用局限來迫使自己繼續創新立異。許多

莫內　《帆船比賽》
為自己設下限制，有效刺激創意和潛力。莫內深諳此理，在作畫時規定局限，強迫自己創新，不斷為我們帶來新的驚喜，以及未嘗在畫中見過的色彩搭配。

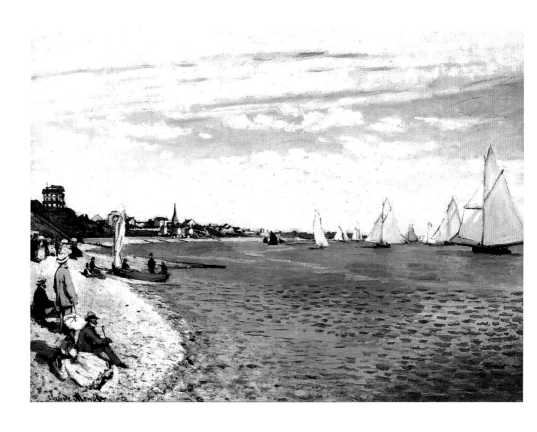

藝術家成名之後就只會不斷翻抄販賣自己的舊作品，無啻僵化成一部人肉複印機。從這角度看，畢加索在四年的藍系列中只用藍或藍綠色，朱銘揮別廣為人擁愛的太極系列，不斷棄舊求新，乃至近年來限制自己只用白色，走的才真是出色藝術家才敢走的路。莫內可以名利雙收，也絕非幸運而已。從他的信可以知道，他的創新荊棘滿途，多次心灰意冷，多次要把不滿意的畫銷毀。

施以局限反而可以釋放創意，似乎很吊詭。原因其實是如果設立限制不准用原有的運作模式，就迫著要創新求變，不會老唱陳腔濫調。只要看中國歷史，幾千年來都像不斷重複的幾何碎形，反覆推行曾經成功的模式，鮮有新意，結果是螺旋式地衰落下去。無論是音樂、書畫、科技，千年彈指一過，變化創新都不多。豐足使我們燒毀掉遠征海洋的艦隊，而小島小國的英國、西班牙、葡萄牙，卻必須向外擴張，尋找新大陸。廣袤帶來鎖國，狹隘帶來帝國。只有列強的炮火才能使我們無路可走，迫著要在傳統之外尋找強國之道，接受新的思潮。

1　Stokes P.D., "Variability, Constraints, and Creativity: Shedding Light on Claude Monet", American Psychologist. 2001, 56(4), pp.355-359.

Picture

26

莫內的
有色眼睛

印象派和傳統學院派當年在顏色方面的爭論其實帶出了另一個值得思考的議題：真相和轉錄之間的關係。我們所知道的世界，很大部分都不是親眼目睹，而是來自他人的轉錄。

對於過去的認識，來自歷史學家的撰寫；對於世界各地的認識，來自傳媒。對同一件事的報道，中國的中央電視，美國的CNN，中東的AlJazeera，相差可能十萬八千里。

一生為辦學而行乞的武訓，無疑是世界有史以來最偉大教育家之一。他為了實現理想，終生未娶妻室，積勞成疾，只有五十九歲就逝世，葬禮有萬人參加。到了二十世紀五十年代，毛澤東發動官方和傳媒一面倒進行批判，把他醜化。文革時，毛的信徒把墓室砸開，將遺骨燒毀。如果不用大腦，人便很容易被愚弄擺布，是非曲直完全顛倒。

把眼所見的現象透過人工操作轉錄成畫，也無可避免必然要承受轉錄過程中環境和操作的干擾和雜質，不可能和真實世界完全相符。從某角度看，也可以說任何人為的轉錄也只可能是模擬，或近接或遠離，卻並非真相本身。這對藝術的美感未必有害，問題只出現在過度執著，以為實質上只是模擬的鏡像可以獨霸真相。

如果我們今時今日覺得傳統學派堅持在畫室光線下的顏色才是真實世界的顏色，觀點可笑，試想在有錄音設施可以給人聽到迫真音韻的今天，還有人堅持學中文必須要先學漢語拼音，用近百年前的科技教育二十一世紀的學生，而不跟真人學習、聽真人錄音，便可知道人類的進步多麼辛苦，像幾何碎形的世界，要不斷克服反覆重演的錯誤。

畫既然只是轉錄，作為轉錄媒介的畫家便必然會影響結果。

唐朝的劉禹錫早已在《贈眼醫婆羅門僧》中說過：「三秋傷望眼，終日哭途窮。」兩目今先暗，中年似老翁。看朱漸成碧，羞日不禁風。師有金篦術，如何為發蒙」。眼睛的晶狀體渾濁變成白內障之後，便像戴上了一副黃色過濾片，把藍、綠、紫都擋駕，拒絕給這些色譜的光線接觸視網膜，令世界變得陰暗暗、黃沌沌。莫內晚期的畫黃多藍少就是因此而來。當然，畫家心中知道什麼應該是藍，什麼應該是紅，多淺多深。在視力模糊中操作，

即使看不清楚，也會用藍綠，只是塗上的藍和綠總難免不是太厚就是太大面積。

長期在戶外繪畫，眼睛的晶狀體容易受陽光傷害，造成白內障。雖然戴的帽子並不寬邊，莫內卻很幸運，直至六十八歲那年，旅行期間才自覺視力略為差了。像杜甫「老年花似霧中看」，莫內也投訴自己像在霧中看物。四年後，巴黎的眼科醫生診斷他雙眼都有白內障，建議他做手術，但他不肯。這也難怪他，比他早幾十年，著名的諷刺漫畫家奧諾雷‧杜米埃（Honoré Daumier）不只是白內障手術失敗，而且手術後不到半年就中風逝世。雖然中風和白內障手術兩不相干，莫內卻寧可信其有。

但是再六年後，莫內終於無法不承認拿捏不準光影，顏色已經失去原初的鮮明，紅看起來渾濁，粉紅死氣沉沉，藍綠搞不清楚。唯一對策是在顏色料管上寫下標籤，染色盤上的色料位置固定不變。到了八十二歲，一九二二年時，他畫的《日本橋》（la Passerelle Japonaise）系列後期作品可以和抽象畫媲美：無形可見，顏色如非深藍深綠，則紅黃滿溢。莫內雙眼幾乎已經全部瞎了，左眼只有十分一視力，右眼僅可見到光線。迫不得已，他終於同意為右眼做手術[1]。

十八世紀音樂大師巴赫和韓德爾接受白內障手術，不僅辛苦，感染的風險也高[2]。比起

那時的手術，二十世紀初的水平已經進步很多，但仍舊遠不及今天那麼舒服安全，甚至可以即日出院。當時的醫生只能在效力有限的局部麻醉下進行手術，因此要迅速摘除渾濁的晶體，提防患者移動造成意外。手術期間莫內又嘔又吐，這還小事——現在做完白內障手術可以當天回家，連醫院都不用住，莫內手術後卻要在黑暗中平臥十天，頭用沙包夾著以防移動，膳食也只容許茶和湯水。第一次手術也只是把前方的白內障取走，因此次年又要為眼球的後囊做多一次手術。

晶體植入手術當時尚未面世，所以右眼手術後雖然視力改善，還是需要配戴眼睛無晶體的人用的眼鏡。這種眼鏡放大度很高，視野卻會縮減。而且右眼配的眼鏡使所見的都放大，左眼見的卻是正常大小，莫內很不能適應，說東西看起來都彎曲了，走路時要閉上左眼才能走得穩。更糟糕是，顏色也變了，左眼見的世界偏黃，右眼卻似乎只見藍色，不見黃和紅。很多年來，他都只見世界是黃的，沒有藍和紫色，現在忽然再晤反而吃不消。「我非常傷心氣憤，生命只是折磨。」要到了一九二四年夏天，另一位眼科醫生替他配了一副黃綠色鏡片的新眼鏡之後，他才滿意，恢復繪畫，睡蓮又回復早年的細膩色澤。至於白內障期內的畫，他對大部分都不滿意，撕爛之後毀屍滅跡。

像白內障一樣，藝術學院派當年的成見使人們無法認識到真實世界的色彩和畫上的色

莫內　《日本橋》
曾經，莫內畫的帆船比賽仍然是白雲碧海，充滿印象派運色細膩的特點，但到了晚年，造化弄人，白內障改變了他眼中的世界，《日本橋》的顏色已經可以和抽象畫媲美。

彩如何脱節。莫內晚年的白內障不但使他無法知道自己畫上的顏色如何和世界脱節，甚至使他難以回到正常的顏色世界。老天爺真的會開玩笑，使他一生都要和顏色的真偽搏鬥。

1 Steele M., O'Leary J.P., "Monet's Cataract Surgery", The American Journal of Surgery, 2001, 67(2), pp.196-8.

2 黃震遐：《音樂大師誤遇黃綠眼醫》，《醫説樂韻》，香港：天地圖書，二〇一〇。

Picture **27**

少了
色彩的畫家

對正常色感的人而言，世界的色彩斑斕，像晝夜變化一樣是理所當然，從來也毋須在意關注的。然而，顏色感不是必然的。我們看得見各種顏色是因為眼睛裏有三種錐狀的細胞，分別可以辨別紅黃、綠和藍色。後天的影響——白內障，可以使顏色感受阻，世界的色澤因此受損。大約百分之九的男性和零點五的女性更是天生倒楣，生來就是色盲。男性較多，是因為辨認顏色相關的基因在 X 染色體上，而男性只有一條 X 染色體，於是比較容易患有色盲。色盲者生來就不配備條件，和常人一樣地享受世上的美好顏色。唯一可幸的是，他們大多數只是難以識別紅、綠色調，然而有些人對藍、綠色卻有辨認困難。最倒楣的，是完全看不見顏色，只能生活在黑白世界中的全色盲。這種病例極為罕見，只有在南太平洋一個小島平吉拉普（Pingelap），才因為人口少、近親婚姻多而較常見。

紅綠難分的人，是否和美術畫無緣？當然，在中國水墨畫只有不同深淺程度的黑白宇宙中，只要有藝術才華，仍可遊刃有餘。但是西方油畫和水彩畫都以色彩為重，色盲人又可否成為畫家，或者欣賞畫？

從近年來陸續出現的報道[1]，我們可以知道色盲畫家多數會用單色繪畫或者只用藍黃——紅綠色盲者仍可鑑別的色調——來畫彩色畫。親友會告訴他們什麼顏色碰撞，而他們也知道正常人認為天空是藍的，草是綠的，花是紅的，因此儘管自己分不清楚，也鮮會用錯顏色。雖然這樣，要想在油畫闖出名堂始終難免吃虧。聞名的蝕刻版畫家梅里翁（Charles Méryon）就是因為色盲才從油畫轉行；曼休（Paul Manship）也是因為在美術學院給人問到為什麼把棕色的壺畫成綠色，才決定投身雕塑。少了色彩繽紛帶來的分神，他反而可以集中注意力在形狀、線條和輪廓方面，因禍得福，成為了美國的重要雕塑家。

意大利十五、六世紀時有幾位畫家都被人說是繪圖美妙，顏色方面卻不敢恭維，要人幫忙。但年代遙遠，已無法斷定他們是否真的患有色盲。有人猜英國的風景畫家康斯特勃（Constable）用色偏向陰沉，原因是患有色盲。但這可能只是那時代的畫風而已，究竟，他也曾用不同深淺的綠和棕，這些一般色盲畫家不敢輕用的色調。

能比較肯定患上色盲的著名畫家只有澳大利亞的克里夫頓‧皮尤（Clifton Pugh）[2]。他童年時經常把顏色弄錯，參軍時顏色測試也不及格，妻子也確認他有輕度色盲。克里夫頓於一九九〇年已經逝世，但測試證實他的弟弟、外孫兒都是紅色盲。在這種患者眼中，紅、橙、黃色都沒有正常人見的光亮，嚴重起來，紅和黑會分不開。要區分紅、黃、綠也只好靠亮度不同。紫是紅和藍的合成色。因為感覺不到紅色，薰衣草的淺紫、紫羅蘭的深紫，都和藍色並無兩樣。克里夫頓的畫雖然各種顏色都用，特點卻是不少時候只用單一顏色為主調，像有些畫上盡是黃色的熒黃、黃、土黃和棕色。他喜歡用棕色、黑、藍和奶白色，相信是因為紅色盲者能夠看得清楚藍、黃、白，對這些色彩的使用信心十足。他偶爾才用綠色則可能是因為綠和黃難分，少用紫也是因為紫和藍色容易魯魚亥豕，鑄成大錯。如果不算以綠為主調的畫，要在他的畫中找到綠色，便必須費力。

顏色的信息輸進大腦之後要經枕葉腹部和左顳葉梭狀回的顏色辨認區處理，人才會知道見到的究竟是紅黃藍綠中哪一種顏色。因此，腦部受傷也可以造成色盲。假如只是左右其中一邊的腦受損，病人眼前便會出現奇異的世界，無論向什麼方向張望，用雙眼，或是隻眼開、隻眼閉，世界永遠都會是一邊顏色正常，一邊顏色異常[3]！

但是如果左右腦的顏色辨認區都受損，世界便會完全失去顏色！腦科醫生薩克斯

（Sacks）描述過一名畫家交通意外之後的經驗[4]，「好像看黑白電視機畫面」。番茄是黑的，藍花是淺灰的，天空和雲片都是白的，彩虹只是天上一條沒有顏色的弓。更糟糕是，不只是失去色彩，許多東西都有股污穢的怪色。他怕見人，因為見到的人，皮膚的肉色都變得像老鼠的死灰色。他也不再想去看畫展，因為油畫上盡是不自然的灰色。雖然這樣，這位畫家後來依然恢復畫抽象畫。畫的雖然像畫中國水墨畫，只有黑白兩色，卻得到好評，不少人都稱讚他的黑白系列畫得好。對他的病不知情者，甚至以為他是有意棄色彩不用。從醫學角度看，令人遺憾的是他當時做的腦掃描未能顯示出腦部受損部位，所以我們雖然對他的症狀有很深刻印象，卻不知道造成問題的病灶是什麼性質，是在哪裏。

我們現在仍舊沒有什麼方法可以恢復色盲者的顏色視力，但是科技可以製造一個類似反向聯覺的現象。很多聯覺人聽到音樂時可以見到顏色，見到顏色時反過來聽到聲音的卻似乎只有音樂家西貝流士。控制學專家蒙坦頓（Adam Montandon）為西班牙的先天性色盲畫家內爾·哈維森（Neil Harbisson）設計了一套叫電子眼（eyeborg）的頭部裝置，電腦會把裝置鏡頭所見的顏色轉為音響，不同色調便有不同頻率的聲音。最早的裝置只可以辨別六種顏色，到後來，哈維森可以「聽到」三百六十種色澤。自始之後，他便可以畫出色彩和常人無異的畫。雖然現在的裝置只能辨認近距離的色彩，不可以憑此辨認交通燈和車燈等較遠距離的顏色，但隨著日後的改良，相信更多色盲人可望透過這種儀器減少日常生活的不便。

1 Marmor M.F., Lanthony P., "The Dilemma of Color Deficiency and Art", *Survey of Ophthalmology*, 2001, 45(5), pp.407-415.

2 Cole B.L., Harris R.W., "Colour Blindness Does Not Preclude Fame as An Artist: Celebrated Australian Artist Clifton Pugh was A Protanope", *Clinical and Experimental Optometry*, 2009 Sep, 92(5), pp.421-8.

3 Short R.A., Graff-Radford N.R., "Localization of Hemiachromatopsia", *Neurocase*, 2001, 7(4), pp.331-337.

4 Oliver Sacks, "The Case of the Color Blind Painter", *An Anthropologist on Mars*. New York: Random House, 1995, pp.3-41.

這位畫家
不是人

色盲畫家用儀器把顏色轉譯成不同頻率的聲音，從而聽到顏色，下筆繪出五彩絢麗的世界。這後面隱藏著一個真相：顏色只是我們的主觀共識。外界物體呈現某種波長的光線，經過眼睛和大腦分析，我們才能感受顏色。大自然在黃昏和星夜，花草本身的顏色和白畫依然，對人類則不再絢麗，只是黑濛濛的一片。然而天蛾在極暗的光線下卻仍可分辨出藍色和黃色，晚上覓食的夜行蜂也可以避過缺乏夜視力的敵人，靠色彩認路和尋找牠們要的花蜜。我們看得見的，能欣賞的，只是我們眼睛和腦能夠識別的。

似乎與生俱來的本領其實也必須度過發育成長的歷程。嬰兒呱呱落地，黃藍紅白分不清楚，兩個月大時，黃、綠和白望見仍像是同一顏色。心理學家要等到四、五個月大才可

以證實嬰兒喜歡紅色多於綠色，之前掛在嬰兒床頭的飾物顏色鮮豔，討好的其實只是大人！

人說身在福中不知福，鯨魚則是身在藍中不知藍！哺乳類動物中，人、長臂猿和猩猩都有三種辨色細胞，其他陸地哺乳類動物則只有辨認綠色和藍色的錐細胞。奇怪得很，鯨魚和海豹的眼睛連可以感覺藍色的錐細胞都缺乏。雖然生活在大海裏，鯨魚其實不知道海是藍的[1]！

即使覺得生活在無色海洋的鯨魚可憐，我們也別要沾沾自喜，以為我們已經享受盡世上能有的色彩。其實，鳥可以見到紫外線，因此能夠見到的顏色就比人類更多。即使是人類能見的顏色，鳥也可以比人分辨得更細緻。鳥類之中有些品種，雌雄羽毛顏色不同，憑顏色可以知道性別。燕雀、畫眉鳥、琴鳥、天堂鳥、百靈鳥，這類能歌會唱的鳥在人類眼中都是男女同色，雌雄難分。然而，換了用鳥眼看，雌雄不是異色的卻絕無僅有。對鳥來說，人類即使不是色盲，至少也是色弱！

雖然人類的辨色力比不上鳥類，卻很早已想掌握顏色，讓色彩美化他的世界。考古學家在南非找到十六萬多年前經人手磨過的赭石，認為用途是為身體塗色，化妝扮靚，應該說是人類美術的先驅！而最早的畫則出現在約三、四萬多年前。在這穴居野處的時代，法

國和西班牙的山洞裏已經有人用赭石、炭、赤礦石畫出紅、黑、黃的野牛、鹿、馬和人手的形狀。新疆阿勒泰山洞穴中也找到過赭紅色彩繪，畫人、馬和牛。進行考察的王炳華[2]推測這些彩繪應該屬一萬年以前舊石器時代。可惜，當年沒有做同位素分析，又遇上文化大革命，記錄檔案和攝影材料都散失不見，現在恐怕已無法確定這中國最古老的洞穴彩繪畫年歲多久。

他們是怎樣繪畫的？研究者[3]認為畫家需要把赭石燒熱，有時也會把赭石和其他顏料混合以製成不同的色彩，繪畫時用手、刷、嘴、皮革和鳥骨來加色。有些洞裏見得到修訂過的畫稿，以及被人竄改過、覆蓋過的畫，說明這些原始畫家並非一時衝動才繪畫，而是既擁有判斷美醜的眼光，也可能有妒忌心態。

除了我們智人的始祖，也有科學家相信西班牙和法國一些洞穴內的畫，其實來自另一類史前人類，尼安德特人之手。果真如此，便不只是智人，凡是人類都有藝術天分。

大千世界色彩斑爛，人會想把他目中所見化成繪畫。那麼也有顏色感的動物又會不會？猩猩就肯定會。黑猩猩「剛果」是猩猩畫家中最早揚名立萬的，二十世紀五十年代就已經闖出名氣，連畢加索和米羅都追捧，收藏牠的作品。像許多不是正規學院派出身的畫家，

剛果的才華也是偶然被發現的。動物學家莫里斯（Desmond Morris）有天交一支鉛筆給剛果，想不到牠居然畫起直線和圓圈來。到莫里斯再給牠顏料、畫筆和畫紙，剛果就不亦樂乎地開始了牠的藝術創作生涯。可惜天嫉英才，猩猩通常有四、五十歲壽命，剛果卻只有十歲就因為結核病而早逝。如非這樣，牠何止會只完成四百多幅抽象畫。

據說，剛果最喜歡紅色，對人類一般喜愛的藍色卻最討厭。雖然這樣，牠在傳世之作中，什麼顏色都曾使用。牠的圖畫講究色彩配對與平衡，絕非亂塗一片。由此可見，牠的確能夠掌握色彩和線條觀念。而且，牠也明顯有畫的整體概念，如果把一幅未完成的畫拿走，剛果就會大叫大吵！雖然說科學家給牠彩色畫紙，對牠有提示作用，但用的顏料、畫的構圖，卻都是牠自己決定的。因此無可否認，牠的確是在創作。剛果之後，科學家也找到了其他對繪畫有興趣的黑猩猩、紅毛猩猩和大猩猩，二〇〇五年還為一群猩猩畫家舉行過一次畫展。不過，這些後起之秀只能算是兒童或者業餘水平，可見像人一樣，並非任何猩猩都可以成為畫家！

當然，連剛果都有局限，牠只能畫抽象畫，雖然會畫直線、弧形和圈，卻從來沒有成功畫出任何實物的形狀。顯然，猩猩的腦尚未能掌握實物形狀的意義，或者無法將立體實物的形象轉譯為二維平面上呈現的圖形。

剛果的畫表示，演化到人類之前，有顏色感的靈長類已經擁有美感和藝術觀念。其他動物又會不會也有同樣能力？泰國多處都有大象表演用長鼻執筆繪畫，而且不像猩猩只會畫抽象畫。大象會畫紅花、黃花、綠樹，甚至象的輪廓，都是明顯的事物形象。其實，大象的辨色力比不上猩猩，只有兩種錐細胞，實際上和紅綠色盲患者一樣。那麼，為何這些大象卻可以描繪出正確的花紅葉綠？

很遺憾，和猩猩不同，大象其實並不是真正在繪畫。大象不是自己自由選擇顏料，只是用馴象師交來的彩筆。[4] 馴象師拉著大象耳朵，指揮大象移動鼻子和畫筆，在畫布上畫出線條、點與形象。換言之，大象並不會自由創作，隨意畫不同的畫。畫上顏色正確，並非因為大象看見草、樹和花的顏色應該不同，只是因為馴象師叫牠用人類眼中正確的彩筆而已。

1 Peichl L., Behrmann G., Kröger R.H., "For Whales and Seals the Ocean is not Blue: A Visual Pigment Loss in Marine Mammals", European Journal of Neuroscience. 2001, 13(8), pp.1520-1528.

2 王炳華：《阿勒泰山舊石器時代洞穴彩繪》，《考古與文物》，二〇〇二，三，頁四十八至五十五。

3 Nowell A., "From A Paleolithic Art to Pleistocene Visual Cultures", Journal of Archaeological Method and Theory. 2006, 13(4), pp.239-249.

4 Desmond Morris, "Can Jumbo Elephants Really Paint? Intrigued by Stories, Naturalist Desmond Morris Set Out to Find the Truth", Daily Mail, 22nd February 2009.

問君能有多少色？

人類不像鳥類，通常看不見紫外線的顏色。不只因為欠缺可以感應紫外線的視覺色素，眼睛的晶體也會阻擋紫外線，不讓其接觸錐狀細胞。莫內切除了白內障，投訴說事物的顏色都變了，要配上染了黃綠色的眼鏡才可以恢復繪畫，原因之一也許就是手術後的世界多了前未所見的紫外線顏色。

其實，這裏有一個極有趣的問題。除了莫內，當年還有其他畫家做過白內障手術，手術後同樣沒有晶體植入，因此也應該可以見到一些紫外線顏色。究竟他們是因為顏料問題，沒有替我們畫出這些新穎的色彩，還是因為常人的眼睛無福消受，根本看不見他們畫出的新色彩？

雖然人類一般見不到紫外線的顏色，然而在紅、黃、藍三個基本色彩之外，人類還是可以辨別細分很多顏色的。現代中文有黑、白、米、杏、紅、黃、金、青、綠、藍、紫、紺、棕、橙和灰色等等。英文不說米色，對紫色卻情有獨鍾，有深紫的 purple、藍紫的 violet，以及包括淺紫和淺藍紫幾種不同色彩的 mauve，十七世紀之後還增添了粉紅的 pink。俄國人對淺藍和深藍都有不同的單字；匈牙利人則對紅分得比較細膩，淺紅和深紅都分別有不同的單字稱謂。

然而，並非所有文化都講究色彩。所有把藍和綠分別稱呼的文化，都必然會把紅黃鑑別，但是也有些語言藍綠不分，都用同一個字代表；有些藍綠同一字，紅黃也一字。有些民族的語言中，顏色詞彙更少得可憐，如非洲的穆爾斯（Mursi）族，所有顏色都和牛有關，說不出來的色彩，就只好說沒這種顏色的牛隻。巴布亞新幾內亞耶里多涅（Yeli Dnye）族只有黑、白、紅三種顏色的詞彙，要表達綠色只能說未熟樹葉，黃色要說乾樹葉。巴西有個土族只有四種顏色字，白、紅，以及黃藍綠一個字、黑藍綠一個字。

為什麼會藍綠不分？林西（Lindsey）和布朗（Brown）兩人曾經提出假說[1]，指這些藍綠一字的社群居住在赤道，因此都要承受較多紫外線 B 輻射。紫外線 B 會傷害眼睛的晶體，造成老化和白內障，阻止波長短的光線穿過，使藍色變得近綠。他們推測高紫外線輻射區

的居民不需要藍字，只用綠字，就是這緣故。

為驗證假說做的試驗中，年輕的受試者戴上仿效白內障效應的過濾鏡片之後，果然會少用藍字描述見到的顏色，為假說帶來支持。然而，正常情形下為顏色命名時，無論老少用字都無差別，白內障便不見得是藍綠不分的原因。同時，雖然紅黃兩種顏色都不會受白內障干擾，有些語言卻紅黃不分，說明一字兩色，未必盡可用紫外線來解釋。

更可能的解釋是社會發展令人需要對顏色作更精細的區別，用更多字和詞來描述。離赤道愈遠的地方，技術水平和基本顏色詞彙數目都上升，換言之，赤道地區的民族缺少顏色字詞其實是因為文化和技術水平較低。

但這也並不可能是唯一原因。畫的代名詞「丹青」，名稱來自丹砂和青蘸，兩種繪畫用的顏料。在古代，「青」字出現率很高，帶有藍、綠、黑三種意思，是一個三合一的名稱。現代中文比較少用青來形容顏色，可以解釋為時代演進，需要更精細的描述。但是，青在現代日語中卻依然保存中國古代的含義，例如表達藍色意義的「青空」、綠色意義的「青信號」，以及黑色意義的「青毛」[2]。而中文形容紅色的字，上古時代分得極為細緻，多至十個，有丹、朱、赤、赭、彤、絳、紅、紺、䞓、緹。「紅」字本義應該是粉紅而已，絳

是深紅，朱是大紅，赤比朱淺色，赭是紅帶褐色，紺是紅帶藍。現在卻是「紅」字獨霸天下，吞併了所有其他字所代表的色澤範圍，只用大紅、深紅、粉紅、淺紅來形容不同程度的紅。也許，淘汰其他表達紅色的單字而改用詞，是因為口語上更多音節更方便，而並非不求精緻細分。這都說明名詞多寡並非一定和文化水平高低成正比。

如果顏色名詞的增刪出自功能需要，那麼，人類、長臂猿和猩猩這類靈長類比其他哺乳類動物有更強的辨認顏色的能力，又是否來自功能需要？科學家相信很可能是因為多了鑑別紅色和藍綠色的能力會增加找到果實的機會[3]。猴子、猿和猩猩的食物八成以上是果實，而適合靈長類吃的果實通常是紅、黃或橙色，皮硬肉多，富營養價值。有了感應紅色波長的錐狀細胞，靈長類便容易在萬叢綠中找出那一點紅黃，迅速果腹。沒有果實的時候，猴子也可以找黃色的嫩葉充飢。

至於其他禽獸，在南宋畫家林椿《果熟來禽圖》和《臘嘴荔枝圖》畫中，白中透紅色、紫色，皮薄肉厚的水果，則是鳥類所愛的種類。傳為五代畫家黃筌所作，但也可能是作於宋代[4]的《蘋婆山鳥》，構圖和《果熟來禽圖》大同小異。究竟是林椿仿黃筌，還是有人仿林椿而偽托黃筌之名？《果熟來禽圖》樹梢向上，《蘋婆山鳥》卻樹梢向下，似乎不堪小鳥體重，看來更為美觀合理，即使並非畫家臨摹也應該是仔細觀察後才落筆的。

林椿　《果熟來禽圖》
鳥類不但看得見紫外線，即使是人類能見的顏色，鳥也比人可以分辨得更細緻。畫中白裏透紅的果實，在鳥類眼中呈現的顏色，可能更加令人垂涎三尺。

《蘋婆山鳥》把畫上的果實稱為蘋婆，然而畫上所見果實，形近蘋果而不完全相似，更不像別名鳳眼果、七姐果的蘋婆。《果熟來禽圖》可能是後世覺得名稱有誤才把畫名改了。或許，《果熟來禽圖》的畫名直截了當，說明果熟了，引來鳥禽。然而，這樁公案不簡單。因為，「來禽」本身卻又是水果的名稱。蘇東坡迷死王羲之寫的《與蜀郡守朱書帖》，大讚「只有《來禽青李帖》，他年留與學書人」。《與蜀郡守朱書帖》只有二十個字：「青李、來禽、櫻桃、日給滕，子皆囊盛為佳，函封多不生」。提到的來禽，南宋詩人陳與義在詩中也曾寫過：「東風也作清明節，開遍一樹來禽花。」

這來禽究竟又是什麼水果？有人說來禽只是蘋果而已。《辭源》根據明本的《藝文類聚》解釋說來禽是果，即林檎。而日本把蘋果稱為林檎，更加強了來禽便是蘋果的說法。然而，「辭源」在林檎條目下解釋說林檎即沙果，也稱花紅、來禽、文林郎果，沒有說是蘋果。而「漢典」網站上引清代李慈銘的《越縵堂讀書記·十二割記》說：「全祖望《鮚埼亭集外編》云：蘋婆、來禽，皆奈之屬，特其產少異耳。蘋婆果雄於北，來禽貴於南，奈盛於西；其風味則以蘋婆為上，奈次之，來禽又次之。」之前，李時珍在《本草綱目》說，「奈與林檎一類，二種也。」也是同一意思。只可惜他接著又說「林檎，即奈之小而圓者。」奈在古代主要是指中國品種的蘋果[5]。但李時珍前面說的奈指蘋果，後文指的奈卻含有跨蓋蘋果和林檎的「蘋果屬」概念，後人不察，便產生了誤會[6]。應該說，用現代的品種分類，

蘋婆、來禽、海棠果，同是「蘋果屬」屬下不同系別的成員，而並非我們慣吃的蘋果。而奈是「蘋果屬」下的蘋果系中一員。

究竟，不只是顏色，其他事物名稱都會隨時分時合，造成混淆。至於我們日常吃的蘋果，那是一八七一年才由傳教牧師傳入煙台的歐亞蘋果種類，《果熟來禽圖》上的小鳥是怎樣也無緣喙吃的了。

1　Lindsey D.T., Brown A.M., "Color Naming and the Phototoxic Effects of Sunlight on the Eye", *Psychological Science*, 2002, 13(6), pp.506-512.

2　周晟：《漢日基本顏色詞的異同分析》，《漢字文化》，二〇〇九‧三，頁八十一至八十七。

3　Regan B.C., Juliot C., Simmen B., Viénot F., Charles-Dominique P., Mollon J.D., "Fruits, Foliage and the Evolution of Primate Colour Vision", *Philosophical Transactions of the Royal Society B: Biological Sciences*, 2001, 356(1407), pp.229-83.

4　見國立故宮博物院編輯委員會編：《宋代書畫冊頁名品特展》，台北：國立故宮博物院，一九九五，頁二九四。

5　陸秋農，《奈的初探》，《落葉果樹》，一九九四，一，頁九。

6　侯吉諒個人網站上就這問題曾有很多討論。http://blog.chinatimes.com/HJLarchive/2010/08/26/532292.html

Picture

30 年畫為何少了藍

小時候看完《說岳全傳》，一聽到離開封不遠的朱仙鎮，便會想起岳飛曾在該處大敗金兵。近幾年才知道，岳飛打勝仗的地點應該在百多里以南的郾城和潁昌，而不是朱仙鎮。

然而，說書人把戰役寫成朱仙鎮大捷或許有違史實，卻並非無知亂扯。對那時代的人來說，朱仙鎮的名氣實在是遠遠超越郾城和潁昌，聽眾較容易投入。

朱仙鎮和蘇州桃花塢、天津楊柳青、山東濰坊名列中國四大年畫產地。和其他地區年畫相比，朱仙鎮最特別的是有紅、黃、黑、綠、紫，偏偏少了藍色。[1] 其他地區，包括題材內容、風格、雕版和印製過程都接近朱仙鎮的山東濰坊，所用顏色都不避開藍色。在古代審美觀念中，青、紅、黃、白、黑五色都被視為吉祥之色，朱仙鎮又為什麼會欠缺藍色？

當然，古代的青色，既然是綠藍黑三合一的顏色名稱，以綠代藍也並非不可。但是，中國特色的專制統治歷來箝制人民，無孔不入，顏色自不例外。周躍西[2]便指出，朱仙鎮年畫偏色背後可能有深層因素。他認為缺藍的原因在於北宋神宗元豐元年（一○七八），朝廷官服改革，去青色不用，武臣、內侍、階官至四品服紫，九品以上服綠，紫色於是逐漸演變為宋代士大夫中所流行的服色。而寡婦只穿藍、黑色服，使藍色變為不吉利之色。另一方面，遼、金、蒙古這些北方少數民族信奉薩滿教，敬天則重天色，藍也因此為貴。遼、金、元時，民間便不能用純藍色作衣服，只能用藍綠、藍黑、藍紫色替代。這些因素一推，便導致位於中原地區的朱仙鎮年畫避藍色，而用紫綠色替。其他地區年畫有藍，是因為創始年代都比較晚，未受影響。

對這解釋我只可半信半疑。元朝的民間服飾主要是各種各色的褐色，例如艾褐、銀褐、荊褐、磚褐、茶褐、露褐、鷹背褐、藕絲褐等[3]，因此對年畫顏色似乎不應該有影響。何況，元代也沒出現過公文限制民間年畫使用什麼顏色。至於以綠替藍色，青、綠在古代中國其實也不見得是好顏色，長期具有貶義。漢代以來，「青衣」是侍女和下人的代名詞，匈奴俘虜西晉孝懷皇帝司馬熾之後，便曾叫他穿青衣替人斟酒，用以侮辱。侍從的這種青色衣服從傳世畫中看來，都是蒼暗草青，而不是純藍。

綠色從漢朝以來也帶有低賤意義。唐代詩人于良史有「出身三十年，髮白衣猶碧。日暮倚朱門，從朱污袍赤。」埋怨穿綠衣的低級官員難升級之苦。明朝規定普通百姓男的要穿青布直身，儒生則穿藍色四周鑲黑色寬邊的直裰，稱藍袍。文武百官的公服，一至四品穿紅顏色的緋袍。青、綠則是較低層官員之色，青色為五至七品之用，八、九品及未入流官員就只可衣綠色。元、明、清三朝的樂人、伶人、樂工，甚至娼妓，凡是從事「賤業」的人，都必須頭戴綠頭巾，身穿青色或綠色衣服。（笑人妻子紅杏出牆，「戴綠帽子」相信就是由此而來。）

在清朝，綠營是指黃、白、藍、紅滿清八旗之外的漢族士兵，綠明顯仍然低一級。青藍色卻相對抬頭，從一品至九品官員一律用石青色或藍色。宮廷后妃的便服同樣也採用青和藍色，民間女裝受此影響跟著模仿，也變得流行藍色[4]。如果只考慮衣服顏色和吉凶貴賤的聯想，紫色無可懷疑長期享有高貴含義，唐、宋、元幾代都規定為官服顏色，平民不可使用。只有在明朝，因為太祖鼓吹樸素，才無論官民都玄黃紫三色一齊禁用[5]。但綠色地位顯然並非高於藍。

更難明白的是，即使朱仙鎮在宋、元年代確實曾因為受服裝顏色影響而改以紫綠替代藍色，何以歷經明、清幾百年仍舊原封不動？如果元代禁止民間衣藍，禍及年畫的顏色，

為何民間不可用的紫色又可用於年畫？朱仙鎮年畫為什麼會那麼獨特，棄藍不用，而用紫

綠，似乎應該還有別的原因。

不用藍會不會是因為顏料問題，藍色顏料當時過於昂貴[6]？敦煌用青金石和石膏調成深

淺不同的藍，這自然不是民間所可以消費得起的。但是，朱仙鎮年畫所用顏料中，紅、黃、

紫都是來自植物，綠則來自銅粉。要用藍色，其實既有來自植物的花青，也有礦物質的石

青，顏料價格不見得是棄用藍色的原因。雖然如此，顏料也並非不重要，所產生的色感可

能是用綠和紫的原因之一。其他地區年畫少用的葵花紫[7]，和朱仙鎮用槐黃、銅綠造成的顏

色配搭鮮豔好看，對比強烈，形成朱仙鎮年畫的特色。如果花青和石青所產生的藍色，色

彩未能和其他顏色配合得更好看，自然會被廢而不用。

另外一個要考慮的是顏色心理。然而，不像英文，藍色在中文裡本來沒有什麼情緒聯

想可言，青也不會使人感覺不安。黯然神傷的黯是深黑，不是藍。只有現代流行音樂裡才

找得出藍和憂鬱的聯繫。詩詞中，顏色和情緒相關可說是絕無僅有，我只能找到「平林漠

漠煙如織，寒山一帶傷心碧」一句，而碧不是藍，是深綠。藍色是否會予人不吉祥之感，

不適合新年之用？古代寡婦傾向穿藍色或黑色的衣服，廣東一帶喪事用藍燈籠或藍字的白

燈籠。清代乾隆逝世，國喪期間年畫不准用紅黃色，便改用藍黑製成素色年畫。然而，過

了國喪期，年畫也不避忌藍色。而青花瓷和景泰藍都說明藍色藝術品在明清兩代不單不受排斥，更是受人追捧。青花瓷所用的藍色顏料更要遠從中東地區進口，如果藍色當時是人們避忌討厭的顏色，景德鎮又怎麼會敢冒那麼大的風險，買一批價格不菲的顏料？由此可見，藍色本身並不意味哀傷或者不吉祥，只是少了熱鬧和喜慶。與其說朱仙鎮是刻意避免用藍色，不如說，朱仙鎮找到了更能強烈傳送新年歡樂氣氛的顏色，就不需要用藍色。這和北方泥塑同樣少用藍色，而用綠紫顏色[8]來討人喜歡應該是同一道理。

1 周東海：《論朱仙鎮木版年畫的色彩表現》，《河南大學學報》，二〇〇二，四十二，頁一一五至一一八。

2 周躍西：《朱仙鎮古版年畫中五色審美的偏色研究》，《寧波大學學報》，二〇〇三，一。

3 黃能馥、陳娟娟：《中華歷代服飾藝術》，北京：中國旅遊出版社，一九九九。

4 楊芳：《清代宮廷后妃便服中的青、藍色》，《裝飾》，二〇一〇，二〇二一，頁二二〇至二二二。

5 趙慶偉：《中國古代服色流變探討》，《湖北大學學報》，一九九七，一，頁四十七至五十一。

6 同註1。

7 李晨陽：《民間藝術的色彩觀與其作用，以朱仙鎮木版年畫為例》，《開封教育學院學報》，二〇一〇，三十，頁二十九至三十。

8 滕明堂：《淺議中國北方傳統民間泥塑的色彩形態特徵》，《藝術與設計》，二〇一〇，九，頁二七七至二七九。

31

別為
藍色哭泣

朱仙鎮年畫排斥藍色，畢加索（Pablo Picasso）在他的藍色年代卻擁抱藍色。

畢加索的畫家好友卡洛斯・卡薩格瑪（Carlos Casagemas），在一九〇一年二月自殺身亡。

畢加索五月回到巴黎，在六月展出的畫色彩繽紛，使他名利雙收。但畫展完畢之後，畢加索的作品卻愈來愈給藍色侵染。到了秋天，畢加索終於畫了三幅追悼卡薩格瑪的畫。從此開始直至一九〇四年間，他所有的畫基本上都只用藍色或藍綠單一顏色¹。

死時只有二十歲的卡薩格瑪是畢加索少不更事年代的死黨，畢加索曾經在一張水彩畫上留下了兩人同行的描繪。在巴塞隆拿市中心，離遊客經常去的蘭布拉大道不遠，有家叫

「四隻貓」的餐廳，現在只是觀光客聖地，當年卻是詩人畫家的聚腳點。畢加索十七歲那年，他們兩人在這裏相識，之後便形影不離一起喝酒，一起嫖妓。次年十月，兩人結伴乘火車去到巴黎，在蒙馬特定居。抵埗之後，畢加索如魚得水，既找到了許多新的題材，又得到畫商青睞和金錢支持。患狂躁憂鬱雙相病的卡薩格瑪卻精神愈來愈頹廢，酗酒吸毒，畫風毫無進步，更墮入情網，迷上了一名叫謝爾曼（Germaine）的洗衣女。無奈他落花有意，女士卻流水無情。畢加索見勢不對，便勸卡薩格瑪和他一齊去畢加索的故鄉，西班牙的馬拉加。但是卡薩格瑪情難自禁，小城雖然風光綺麗，究竟遠離佳人。不出幾星期後他便告別畢加索，隻身啟程回巴黎去找謝爾曼。二月十七晚上幾位朋友聚餐時，卡薩格瑪突然站起來向謝爾曼示愛求婚。受拒之後，他拔出手槍先向謝爾曼開了一槍，幸而沒有擊中。跟著，就向自己頭部開槍自盡。

畢加索許多年後才告訴人說藍色系列是受卡薩格瑪觸發而起。在《卡薩格瑪之死》（*La mort de Casagemas*）畫中，好友臉色藍綠，太陽穴上有槍傷。畫完之後，畢加索把畫深藏五十多年，不為人知。跟著他又畫了《招魂，卡薩格瑪的葬禮》（*Evocation [L'enterrement de Casagemas]*），讓示愛受拒的卡薩格瑪升上一個四周都是裸女的天堂。隨著這幅畫，畢加索不只告別少年友好，也告別了法國風格，回到了他的西班牙根源。之後兩年，畢加索以藍色不斷地畫貧窮困頓、孤苦無助、憂鬱和悲傷的盲人、囚禁的妓女、乞丐以及老人。他畫

自己的肖像也同樣是心事重重，愁容滿臉。

到了一九〇四年，畢加索才終於可以擺脫朋友的陰影。在《生命》（La Vie）畫中，卡薩格瑪和臉似謝爾曼的少女相擁，手指著一位懷抱嬰兒的婦人。像所有曾經失去親友的人一樣，畢加索唯有透過相信死者會得到再生和幸福，才可以走出自己的痛苦。

四十多年後，畢加索帶他的情婦馮絲華·吉洛（Françoise Gilot）去到蒙馬特一間小屋，探訪一位掉了牙、病臥床上的老婦。馮絲華問他為什麼要帶她去見這位老太太，畢加索低聲說：「我想你明白人生，她叫謝爾曼。她現在老了，沒錢又倒楣。但是她年青時很美麗，我一位畫家朋友曾為她痛苦而自殺……。」

其實，畢加索沒有把故事說完。他畫風絕不專一，直到晚年都不斷求新圖異；在愛情方面他也從不專一，絕不會放過任何拈花惹草的機會。卡薩格瑪死後不久，畢加索回到巴黎就和謝爾曼共築愛巢。雖然謝爾曼算不上是朋友妻，她畢竟是卡薩格瑪的心上人。我們不知道畢加索對好友剛死就急不及待鳩佔鵲巢和他心愛的女子同居，曾否心有內疚。但他後來把謝爾曼畫成穿上娼妓坐獄時的制服，也許畢加索在藍色時期畫中的傷痛，也包含一份歉疚，想為自己開脫，才把背負好友的責任全都推在謝爾曼身上。

在英語，藍色可以意味憂鬱悲傷，所以慣用英語的世界會覺得畢加索用藍色系列來表達憂鬱，理所當然。然而，藍色在中文沒有悲傷的聯繫，在中東更不會表示憂鬱，伊斯蘭建築可以說是藍的世界。在伊朗時，導遊說，這是因為在乾旱滾熱的沙漠中，藍色代表水和涼快。藍也是宇宙的深奧和神秘。馬雅壁畫上大量用藍色，也和憂鬱無關。

至於西班牙語，像中文一樣，藍（azul）和情緒也並沒有任何瓜葛。所以，畢加索選擇用藍色來表達他的悲哀，應該和他的母語無關。其實，真正抑鬱症病人畫的畫，特點是較少顏色和內容，較多空白。即使是英語病人也不見得會用藍色來表達抑鬱[2]。世界各地調查都發現藍色最受歡迎，在一般心理測試中，藍色主要是給人一種寧靜、輕鬆的感覺而不會引發悲情。法國畫家爾斯・奇連（Yves Klein）透過了無形象，獨有單一顏色的畫，迫使觀眾心無旁鶩，專注色彩。看他的《命題單色；藍色世代》（Proposition Monochrome; Blue Epoch）那一幅又一幅的藍，即使對畫家的意圖莫名其妙，也會對群青顏料與合成樹脂拌成的「奇連藍」，感覺鮮銳刺目而驚豔。畢加索藍色年代的畫如果只有藍色而沒有悲慘內容配套，也不見得會使人墮入愁雲慘霧。反觀一九〇五年畫的《狡兔酒巴裏》（Au Lapin Agile），畢加索和謝爾曼兩人並肩共坐，卻各顧一方。即使畫中無藍、衣著火紅，心中落寞依然了無盡期。

畢加索　《招魂，卡薩格瑪的葬禮》
友人卡薩格瑪的死觸發畢加索創作藍色系列，然而，他選擇用藍色來表達他的悲哀，卻和英語「Blue」的情緒意義無關——因為畢加索是一個西班牙人。

其實，藍色不只是不帶哀傷，對悲傷更是有治療價值。光線不只可以使我們看見顏色，還可以產生其他影響。除了可以辨認顏色的四種光色素之外，眼睛還有一種和視像無關的光色素：黑色素。雖然我們目前對黑色素認識有限，卻已知道它可以調節生理時鐘、影響瞳孔收縮、覺醒、思考以及情緒。含有這種光色素的視網膜神經細胞對藍色光的刺激反應比對綠色強，在藍光下，和操作記憶相關的大腦區域都會比在綠光下更為活躍[3]。黑色素基因突變可以使人患有季節性情緒病，秋冬之時心情惡劣，甚至憂鬱[4]。每天照半小時藍光卻可以紓緩季節性情緒病[5]，照一小時藍光也可以紓緩老年人的憂鬱[6]。

1　Chalif D.J., "The Death of Casagemas: Early Picasso, the Blue Period, Mortality, and Redemption", Neurosurgery, 2007, 61(2), pp.404-417.

2　Wadeson H., "Characteristic of Art Expression in Depression", The Journal of Nervous and Mental Disease, 1971, 153, pp.197-204.

3　Vandewalle G., Schmidt C., Albouy G., Sterpenich V., Darsaud A., Rauchs G., Berken PY., Batteau E., Degueldre C., Luxen A., Maquet P., Dijk D.J., "Brain Responses to Violet, Blue, and Green Monochromatic Light Exposures in Humans: Prominent Role of Blue Light and the Brainstem", PLoS One, 2007, 2(11), e1247.

4　Roecklein K.A., Rohan K.J., Duncan W.C., Rollag M.D., Rosenthal N.E., Lipsky R.H., Provencio I., "A Missense Variant (P10L) of the Melanopsin (OPN4) Gene in Seasonal Affective Disorder", The Journal of Affective Disorders, 2009, 114(1-3), pp.279-85.

5　Meesters Y., Dekker V., Schlangen L.J., Bos E.H., Ruiter M.J., "Low-intensity Blue-enriched White Light (750 lux) and Standard Bright Light (10,000 lux) are Equally Effective in Treating SAD. A Randomized Controlled Study", BMC Psychiatry, 2011, 11(1), pp.17.

6　Lieverse R., Van Someren E.J., Nielen M.M., Uitdehaag B.M., Smit J.H., Hoogendijk W.J., "Bright Light Treatment in Elderly Patients with Nonseasonal Major Depressive Disorder: A Randomized placebo-controlled Trial", Archives of General Psychiatry, 2011, 68(1), pp.61-70.

Picture 32
畢加索的頭痛

誰說香港人沒有文化細胞？巴黎國立畢加索藝術館珍藏的畫在香港文化博物館展出，門票每天都售罄。可不知道觀眾中有多少人留意到一個現象？畢加索一生四處留情，女友多不勝數，關係比較長期的至少有六名：芬南德·奧利維爾（Fernande Olivier）、歐嘉·科克洛娃（Olga Khokhlova）、瑪麗—杜麗莎·沃爾特（Marie-Therese Walter）、朵拉·瑪爾（Dora Maar）、馮絲華·吉洛（Françoise Gilot）和賈桂琳·洛克（Jacqueline Roque）；在畢加索為她們畫的肖像中，無論是年少貧賤時陪他的芬南德、五十多年後終老時的伴侶賈桂琳，或者其餘幾人，她們全都起碼有張肖像畫成左右兩邊臉不對稱，眼睛一高一低。這也許只是他的畫風。但是，腦科醫生卻會覺得這些畫很像偏頭痛患者發病時所會見到的幻象：視覺垂直斷裂移位[1]。

有些偏頭痛患者病發起來，會在頭痛前見到幻象。最常見的一種是視野一角出現光亮的半弧形，線條的尖峰一凸一凹如同犬牙。比較罕見的則有視覺垂直斷裂移位，身前人物變得一邊高一邊低；頭痛前幾小時，凡眼前見到的人全都像是給惡魔從頭到腳撕裂完再縫回去，卻又手藝拙劣縫紉不好，弄成高低錯配，左臉貼著右頸，左頸貼著右胸。畢加索的畫雖然沒有那麼誇張，妻子歐嘉一九二〇年的肖像只是右眼低左眼高，瑪麗—杜麗莎的左眼在一九三七年畫的肖像卻下移到鼻孔旁邊。

沒聽說畢加索曾經患有偏頭痛。也許，像《朵拉·瑪爾的肖像》，在一張臉上畫了不可能同時出現的正面和側面，只是畢加索合併了現代視角和古埃及視角，故作怪誕，用以揚名的招數。可也許他是從他的朋友，畫不驚人死不休的形上藝術大師德基里訶（Giorgio de Chirico）得來靈感。這位希臘畫家最愛把古典與虛幻莫名其妙地糅合一起，例如名作《戀歌》（Le chant d'amour），一片殘壁上懸掛著古典雕像和橡膠手套，便是典型。分析他健康的醫生指出，德基里訶年輕時試過嚴重頭痛，在畫展前大嘔大吐，也試過多次連續幾天幾夜的嚴重腹痛，唯有靠休息才康復。有時，他會在天花板上見到乙字形的幻象。他自述父親死的那天，四周忽然發光，一幅墨黑的巨型墓布，在右邊馬路對開的房屋二樓涼台上隨即飄揚起來，使他心感不祥、驚慌惶恐。這正「黑色墓布」正像是偏頭痛患者發病前在視野中出現的環形暗

點。德基里訶在另外兩張石版畫上的鋸齒狀乙字形線條，傅勒（Fuller）和蓋爾（Gale）[2]也認為和偏頭痛患者發病時所畫的現象一模一樣，應該是源自他病中的幻覺。

英國在一九八〇至一九八七年間曾經舉行過四次偏頭痛者畫展，給患者畫出自己見過的幻象。除了見到光點、鋸齒狀乙字形體，有些患者也會覺得自己身體變形，脹大或縮小：手伸長到可以像劉備那樣過膝，或者縮短到手腕連接肩膀；頭大到碰撞天花板，或者縮小到只有橙子那麼小[3]。在德基里訶的畫《不安的謬思》（Le Muse inquietanti）中，有尊大理石半身像的頭頂冒出紅色橢圓形的球，附近抱手端坐的人像，頭則小得只有橙子那麼大。照我看來，這都像來自偏頭痛時的幻覺。但是，德基里訶在自傳中只有提過頭痛兩次，更沒有描述過其他偏頭痛症狀，因此他是否真的患有偏頭痛，則仍無定論[4]。

二〇〇一年時只有四十一歲就死於肺炎的英國天才女畫家莎拉·拉斐爾（Sarah Raphael）就肯定患有偏頭痛[5,6]。莎拉本來是以肖像聞名，卻逐漸對只搬現實世界上畫布深感不足，覺得讓潛意識破繭而出，才能顯示出真我。她於是拿獎學金專程去澳洲內陸沙漠，想給「不含熟悉形體、花草、藝術意象的風景驚醒，像陌生人那樣用天真的眼睛重新看世界」。六星期過後，她回到英國煥然一新，畫風驟變，改為抽象畫。之後，更出現由無數鮮豔顏色補丁組成，拼圖式的「剝脫」（strip）系列。不少藝術評論家都指出這些四方、長

方、三角、圓形或不規則的補丁都極像偏頭痛先兆時所見的閃爍光幻象。

沒錯，莎拉確實患有偏頭痛，而且與眾不同。她十五、六歲就開始陣發性頭痛，一發病就會視力模糊，不能忍受噪音、亮光或者任何舉動。雖然偏頭痛一般都不難控制或預防，她的卻極其嚴重難治：會持續不停，劇痛到幾年都無法繪畫。她迫著要用強烈的止痛藥，結果上癮要戒。她還戒酒、戒芝士、戒咖啡、戒大麥產品。總而言之，西藥、中藥、針灸、脊骨治療一一試完，病情卻毫無改善，於是只好千方百計將頑疾，知道油畫顏料的味道入鼻會引發病症，便改用沒有任何氣味的丙烯顏料。每次繪畫不能持久，便只畫一小片，拼圖式的系列可能就是因此而生。看她的畫，見到類似閃爍光幻象，或者類似弧形犬牙排列形象的圖案，也就不足為奇了。

一般偏頭痛患者頭痛前不會有視覺幻象，只有少數才會。最近有人發現這種先兆現象和染色體 9q21-q22 有關[7]。先兆中的弧形犬牙排列幻象，英文叫「fortification spectra」，中文名稱則有不同譯名：堡壘幻影現象、城堞樣光譜、城堡樣光譜或防禦工事光譜。其實，spectra 的當年字意和現代語文不同，並非光譜，而是形象。原文所指的 fortification 也並非普通城堡，而是一種在西方才有的特殊城堡：星形城堡[8]。去歐洲不少地區，尤其是荷蘭，今天仍有機會欣賞這類建築。這類城堡既非古代西方的圓形城堡，也不是中國的方形城堡，而是多角

德里基訶　《不安的謬思》
德基里訶的很多作品看來都像偏頭痛患者的幻覺，醫生的記錄中他也出現過類似偏頭痛的病徵，但能否斷定他的畫作是以幻覺為本，還是純粹是畫家的創意，則仍無定論。

星狀，每一角都凸出一座尖梭狀堡壘。城堡每段城牆因此會受到左、中、右三方保護，易守難攻。「fortification spectra」即是指這種多尖角現象，中國卻沒有這種建築，因此直譯過來，難免面目全非，原義盡失。堡壘、城堡、防禦工事之類名稱都無法表達尖角意義，而由於城垛是鈍形的凸凹，稱為城垛更會引起誤會。中文稱呼，稱為犬牙式幻象似乎會更合適。

何必嘮嘮叨叨，為這名稱解釋？老話說，差之毫釐，謬以千里。一生多姿多彩的中世紀女修道院長賓根的赫德嘉（Hildegard von Bingen），既是神學家，又是作曲家、科學家、醫學家、哲學家、語言學家。她自幼便會突然見到眩目強光，然後失去知覺。赫德嘉自己認為這是靈視，由此得到上帝的啟發。上世紀，醫學界對這究竟是偏頭痛或是腦癇症曾起爭論，但由於發現她書上的插圖表示，病發時所見的形象像城牆上的城垛，而不是尖梭狀的犬牙排列，意見近年便傾向相信她的症狀來自腦癇症，而並非偏頭痛[9]。

至於畢加索，是否真的沒有偏頭痛，只是畫和偏頭痛先兆相似而已？其實，他的畫不只是有垂直斷裂移位，有些也會臉部左右不對稱，一大一小，鼻子歪向一邊[10]。這和偏頭痛先兆時另一種幻覺「面容視像變形」不謀而同[11]。這，難道也是純屬偶然巧合的創意？

或許，有人會提起畢加索曾經坦言：「那些高雅人士、富豪、職業無所事事者、精華

卻只是作家帕皮尼（Giovanni Papini）杜撰的。

的提煉者，只想要現代美術中奇特的、出人意表的、怪癖的、聲名狼藉的東西。……他們愈不懂，就愈會崇拜我。我以荒唐的鬧劇自娛尋開心，因此聲名急升。畫家出名便會有銷路和影響力。如你所知，我現在正是聞名而富裕。」可是，這段話雖然像畢加索的口吻，

1　Ferrari M.D., Haan J., "Migraine Aura, Illusory Vertical Splitting, and Picasso", *Cephalalgia*, 2000, 20(8), pp.686.

2　Fuller G.N., Gale M.V., "Migraine Aura as Artistic Inspiration", *British Medical Journal*, 1988, 297(6664), pp.1670-1672.

3　Robinson D., Podoll K., "Macrosomatognosia and Microsomatognosia in Migraine Art", *Acta Neurologica Scandinavica*, 2000, 101(6), pp.413-416.

4　Bogousslavsky J., "The Last Myth of Giorgio De Chirico: Neurological Art", *Frontiers of Neurology and Neuroscience*, 2010, 27, pp.29-45.

5　Podoll K., Ayles D., "Inspired by Migraine: Sarah Raphael's 'Strip' Paintings", *Journal of the Royal Society of Medicine*, 2002, 95(8), pp.417-419.

6　Ayles D., Podoll K., "Sarah Raphael, Migraine and Me", Migraine Aura Foundation. http://www.migraine-aura.com/content/e24966/e22874/e24122/index_en.html

7　Tikka-Kleemola P., et al., "A Visual Migraine Aura Locus Maps to 9q21-q22", *Neurology*, 2010, 74(15), pp.1171-1177.

8　Plant G.T., "The Fortification Spectra of Migraine", *British Medical Journal*, 1986, 293(6562), pp.1613-1617.

9　Schott G.D., "Exploring the Visual Hallucinations of Migraine Aura: The Tacit Contribution of Illustration", *Brain*, 2007, 130(Pt 6), pp.1690-1703.

10　例如 "Tête de femme (Marie-Therese Walter)" 1939, "Jacqueline" 1960, 1961, "Buste de femme au ruban jaune" 1962, "Tête d'homme" 1971.

11　Trojano L., Conson M., Salzano S., Manzo V., Grossi D., "Unilateral Left Prosopometamorphopsia: A Neuropsychological Case Study", *Neuropsychologia*, 2009, 47(3), pp.942-948.

Picture

33

張大千的不幸

張大千很早就有糖尿病。他上世紀二十年代在上海時便已經知道自己患有此病。在《我的知音李秋君》中他提到：「早年在上海我就有糖尿病，每有應酬，都是祖韓大哥及秋君三小姐陪我。熟朋友也都知道我們親密的關係，幾乎都是李家兄妹坐在我的左右兩側，吃的菜都要秋君鑑定後，夾到我面前的碟內我才能吃。我最饞甜菜，可是往往不能吃到口，只有一次我很得意。那一天的宴會，男女分坐，我居然沒有與秋君同席，我記得是梅蘭芳與余叔岩坐在我的兩旁，但秋君在鄰席關照我，不許亂吃。等到上來了一碗撒著桂花末的芋泥甜菜，我大聲問秋君，這道菜我能不能吃？秋君眼睛近視，錯看桂花末是紫菜屑，她以為是鹹的菜，回答可以吃，我趕緊挖了一大調羹就吃。太太小姐們總慢條斯理秀秀氣氣動作慢些，等到秋君嚐到是甜菜，大叫：『你不能吃！』我早已下肚了，還回她一句說：『我

問了你才吃的！』」

他那時候只有二十多歲，患的是什麼類型的糖尿病？身體如果不夠胰島素應付需要，血糖就會攀升，造成對器官的傷害，甚至死亡。糖尿病可以分為兩大類，胰島素依賴性糖尿病和並非胰島素依賴性的二型糖尿病。前者通常是因為生產胰島素的胰島細胞受到自己的免疫系統自殘攻擊，數目減少。後者是因為身體對胰島素反應下降，造成相對性的胰島素不足。如果他患的是青少年的胰島素依賴性糖尿病，為什麼在還沒有胰島素可以注射的那個年代張大千還是能夠活到八十多歲高齡？在那年代，一旦發現有糖尿病，少年患者已經踏入鬼門關，剩下只有幾周命。

近年來，愈來愈多青少年也因為過胖而患上二型糖尿病。然而，我雖然還沒有找到那年代的相片，但從找得到的上世紀三十年代到七十年代的相片看，張大千的臉除了和第三任妻子楊宛君在一九三五年的一張合照之外，都不見得胖。身材即使因為衣著長袍，難以精確判斷，也似乎一直都只是普通中等而已，而不是明顯過度肥胖那類。因此，他的糖尿病應該不是今日那種年輕已經癡肥而患上的二型糖尿病。

張大千的兄弟姊妹中，只有幾位長大成年。其中姊姊和十弟都很年少就身亡。三位哥

哥中，他的二哥張善孖也是死於糖尿病，因此大千家族的糖尿病是可能有遺傳基礎的。依我看來，他極可能是患了早發型成年糖尿病（MODY）。這種糖尿病比較少見，只佔非胰島素依賴性糖尿病的百分之五左右。患者往往在二十五歲前已起病，特點在有明顯家庭病史，雖然大部分華人和日本人的相關基因仍未清楚[1]，八成高加索人卻只是因為兩種基因突變所導致。這種糖尿病的「預後」，即是說日後可能發生的病徵、併發症，也都比一般的糖尿病患者輕微，嚴重後果也比較少。

那年代還沒有胰島素注射，更遑論口服的糖尿病藥。胰島素是一九二二年才發現，而口服的糖尿病藥要等到二十世紀五十年代才出現。但早發型成年糖尿病很多都可以用食量控制，相信張大千便是用這方法。去敦煌雖然很辛苦，糖尿病卻似乎沒有造成任何阻礙。張大千的兒子回憶一九四一年去莫高窟三年臨摹的經驗完全沒有提到糖尿病的問題[2]。這和其他傳記相同。

到了一九六一年時張大千在一幅舊畫上題詞説他的眼已經不好了三年[3]。據他朋友王之一所述，他是在一九五八年六月的五十九歲時，在家裏搬庭園奇石時，突然右眼發黑，視力大減[4]。那年七月他在信上寫給朋友説「隔宿看書便已忘，老來昏霧更無方，從知又被兒曹笑，十目才能下一行」[5]。他為此也寫過一首五律《丁酉十二月目疾半年後作》：「吾

今真老矣，腰酸兩目昏，藥物從人乞，方書強自番……」[6]巴西和美國眼科醫生的檢查都認為是因為糖尿病，眼底微細血管破裂而致。雖然一九六九年在紐約做了手術，右眼視力卻更差。鐳射手術也無法回天，右眼只好戴上墨鏡。一九七一年底訪問他的周士心有以下這段描述：「大千先生精神矍鑠，談鋒如昔，面色紅潤，長髯如銀，一種瀟灑態度，頗有畫意。不過所帶水晶眼鏡，外突如半圓球形，卻是不大經見，此時相距約三尺，我詢問先生看我清晰否？張先生答稱：『如你不講話，突然來到，我不知道你就是士心兄。看時只有一團人形，然後熟悉朋友大家一起講話，自能分別清楚。去年在台灣，就因此得罪不少朋友，別人對我點頭招呼，還以為左眼出現白內障，視力也差。幸好，後來在一九七二年做的摘除白內障手術成功，只要使用眼鏡，左眼視力基本上恢復。

張大千成名很早，但是，在眼病沒有發作之前，張大千其實欠缺自己的風格。不像莫內、朱銘、畢加索，他沒有自發地為自己設限制，迫自己棄舊圖新。他成功抄襲許多名畫，賣出不少假畫。直至近年，對於一些博物館收藏的畫究竟是否大千的偽作還紛爭不已。傅雷曾經在一九四六年時對張大千賣畫貴，受「上海多金而附庸風雅之輩盲捧」而批評他「所臨敦煌古跡多以外形為重，至唐人精神全未夢見，而竟標價至五百萬元（一幅之價），仿佛鉅額定價即可抬高藝術品本身價值者，江湖習氣可慨可憎。」[9]無論張大千畫得多好，在

那階段，他充其量也只不過是無數因襲傳統畫風的畫家中的其中一名。但是眼底出血之後，他「戴的眼鏡，看一幅畫，大約可以看到二方吋的範圍，我最喜歡畫的仕女和工筆畫，是決不可能再畫的了……」[10]他是無法不改風格。

於是，六十歲後的張大千真的為自己的藝術開闢了一條新路，用潑墨潑彩的方法寫山水畫。真正使他走上這條路的，無疑是他的糖尿病所導致的眼病。正如他對周天心所說：「現在畫圖靠經驗，大部位決不會弄錯，也不費眼力，細節則不免交代錯了，不過看畫的人知道我的眼睛不好，一定會體諒的。我現在寫畫是用心畫，而不是用眼處處看著畫，所以最近刻了一個圖章，名為『得心應手』。」當然，改變畫風，從抄襲到建立自己的個人風格，原因並非單一無二。高居翰曾指出有其他因素，包括劉國松帶來的啟發、外國人和流散西方的華人的市場嗜好等等[11]。張大千也不會對畢加索的抽象畫、波洛克的行動繪畫陌生無知，但無可懷疑，眼力的改變是一大原因。他也不只一次提及這因素。他承認「我近年的畫，因為目力的關係，在表現上似乎是變了」[12]，在他的《合歡山圖》潑彩畫上他自題：「目疾日益朦朧，不復能細筆矣，此破墨略抒胸臆而矣。」一九七二年為舊金山四十年自顧展作的自序也云：「予年六十，忽攖目疾，視茫茫矣，不復能刻意為工，所作所為減筆破墨，世以為新，目之抽象。」[13]

也這樣，大千在糖尿病施虐，眼力衰退後，卻找到了自己，為王維始創的破墨法輸入了大千自創的潑彩法，之後二十多年中創作了不少精彩的山水畫。糖尿病為張大千帶來病痛，但糖尿病也使他終於可以成為有創意的大師。

除了眼病，大千也有其他糖尿病的併發症。他一九六三年已經有心臟衰竭，當時診斷為冠狀動脈硬化兼舊心肌梗塞。一九七五年二月，台灣榮總醫院替他做檢查，內科主任丁農發現大千有心絞痛，經常用硝基甘酒舌片。張大千喜歡美食，只是戒口，除了過分油膩和糖製食品外，其餘一概進食，體重也並非太注重，更沒有在意用口服藥，嚴重時才注射胰島素。丁農要求他每天加注射皮下胰島素[14]。到了八十五歲，一九八三年三月八日題寫畫冊時，大千突然倒地，昏迷不醒，二十多天後與世長辭。

1　Xu J.Y., Dan Q.H., Chan V., Wat N.M., Tam S., Tiu S.C., Lee K.F., Siu S.C., Tsang M.W., Fung L.M., Chan K.W., Lam K.S., "Genetic and Clinical Characteristics of Maturity-onset Diabetes of the Young in Chinese Patients", *European Journal of Human Genetics*. 2005, 13(4), pp.422-427.

2　張心智：《隨父親張大千莫高窟之行》，《縱橫》，一九九七．十二，頁五十六至六十一。

3　Cahill J., "Chang Dai-Chien in California", Symposium, San Francisco, 1999. http://jamescahill.info/the-writings-of-james-cahill/cahill-lectures-and-papers/43-clp-33-1999-qchang-dai-chien-in-californiaq-symposium-san-francisco-state-univ

4　王之一：《我的朋友張大千》，台北：漢藝色研文化事業，一九九三，頁一三一。

5　李永翹：《張大千全傳》，廣州：花城出版社，一九九八，頁三八九。

6　謝家孝：《張大千傳》，台北：希代書版有限公司，一九九三，頁三〇四。

7　Johnson M., "Chang Dai-Chien a California Reintroduction 1999". http://www.asianart.com/exhibitions/changdaichien/intro.htm

8　周士心：《環蓽盦訪張大千》，《我與大千居士》，北京：海豚出版社，二〇一一。

9　張端田：《張大千的短．喜歡攀龍附鳳》，http://big5.cri.cn/gate/big5/gb.cri.cn/36724/2012/02/10/5431s3552560.htm

10　同註5。

11　同註3。

12　謝家孝：《張大千的世界》，台北：中國時報文化出版事業有限公司，一九八三。

13　張大千：《自顧展自序》，《張大千詩文集》。

14　同註3。

VI 畫與歷史文化

History

History (from Greek ιστορία, historia, meaning "inquiry, knowledge acquired by investigation") is the study of the past, specifically how it relates to humans. The term includes cosmic, geologic, and organic history, but is often generically implied to mean human history.

Culture

Culture (Latin: cultura, lit. "cultivation") is a modern concept based on a term first used in classical antiquity by the Roman orator Cicero: "cultura animi" (cultivation of the soul). In the 20th century, "culture" emerged as a central concept in anthropology, encompassing the range of human phenomena that cannot be directly attributed to genetic inheritance.

Picture

34

青樓生涯為誰知

《板橋雜記》這類書為我們留下古代青樓的文字記錄。可惜，除了小說，中國文人對於深入探討青樓女子的現象和心理，向來缺乏興趣。除了唐寅和吳偉畫的之外，國畫也好像沒有幾幅妓女肖像，或者青樓生活的描繪。甚至畫的明代名妓，似乎也只畫山水花鳥，而鮮畫人物，更不曾把自己的生活圈子、所見所聞記載畫中。像薛素素留下的《仕女吹簫圖》，既和妓女無關，更可能是她從良後之作[1]。而唐寅和吳偉的畫中，也只有《武陵春圖》以一位苦命的江南名妓為主題，可以說是同情妓女。即使是潘玉良，雖然敢冒當時社會之大不韙而畫裸女畫，竟也從來沒有以自己的經歷作為素材。只有韓語電視劇《風的畫員》才教我大開眼界。申潤福，這位十八世紀中葉至十九世紀前半葉的畫家的風俗畫，很多都涉及妓女生活。在我認識中，畫家中似乎只有他和日本的喜多川歌麿，以及西方的羅特列

克才會把妓女當作是人，細膩地描繪妓女的人性、憧憬和煩惱。

不少西歐畫家都畫過青樓婦女。但是這些畫如果不是借題發揮，就只是把妓女當作是一種物品。也是蒙馬特餐室常客的作家左拉（Émile Zola）在一八七七年出版的《酒店》（L'Assommoir），講一個家庭本來生活無憂，但是由於父親受傷開始酗酒，母親為了生計企圖賣淫，女兒娜娜便養成了追求金錢地位的性格，和商人私奔而去。馬奈（Manet）看了書後深為感動，於是找來著名的名妓安蕾德．郝塞（Henriette Hauser）為模特兒，在同年展出了《娜娜》（Nana）。這幅畫馬上掀起軒然大波。畫中心，明顯是妓女身份的娜娜穿著內衣褲向觀眾直望，一名衣冠楚楚的男士只露半截身於畫面右邊。這完全是顛覆了當時的道德和社會階級倫常：妓女的存在只是可知不可言，妓女更不可以無恥地當自己和常人平等，膽敢和人兩眼對視；上層階級的紳士在畫裏只充當妓女的配角更是聞所未聞！《娜娜》結果不能在正式畫展展出，只可以掛在店窗裏。左拉繼而出版同名的書，又為馬奈的畫延續後話，陳述這位風流女子不惜出賣肉體，無數男子拜倒在她裙下，都為她傾家蕩產，而她最終以患上天花告別人世。天花其實暗示梅毒。在世人眼中，上層社會的紳士嫖妓是風流倜儻，女人風流而遭受天譴卻是活該。

在畫《娜娜》之前，馬奈也畫過另一幅和妓女有關的畫《奧林比亞》（Olympia）。這

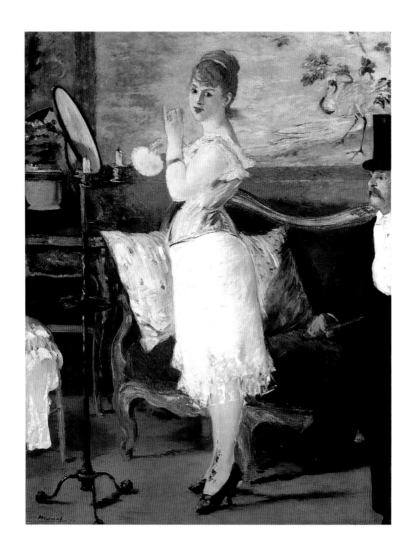

幅裸體畫當時也受到猛烈抨擊，被斥為淫褻下流。雖然以前都已經有不少愛神維納斯的裸體畫被歐洲社會奉為經典美術佳作，《奧林比亞》也十足模仿這些畫中人的姿勢，馬奈卻是打破虛偽，沒有以神話人物為藉口來呈現女性的裸體。她的手鐲、珍珠耳環、髮上的蘭花不僅是強調性感，畫中更是出現了黑貓，賣淫的象徵。但是比起十四年後的《娜娜》，《奧林比亞》當時還沒有明目張膽地把妓女生涯的話題放置在議論桌上。到了《娜娜》的書和畫，人們才要面對左拉和馬奈向社會上物慾橫流、淫靡和虛假共存的控訴。

畢加索（Pablo Picasso）的驚世之作《亞維農的姑娘》（The Demoiselles of Avignon）本來叫《亞維農的妓院》[2]，但初展時主持人怕名稱會惹人非議，便把名字改了。妓院其實並非設在法國，而是在西班牙的巴塞隆拿，他一直視為故鄉的地方。畢加索是以這幅畫宣告脫離傳統的歐洲畫風，為立體主義開路。雖然他從妓院取材，最初亦以此命名，但觀眾卻很難看出畫和妓院或者妓女有什麼關係。但是在他的初稿裏，這卻確實像妓院場景，一名男子居中，給五名女子圍繞著，另一位手持書本或骷髏頭的男子則從左邊進入。藝術史家懷疑這持書男子可能代表替妓女檢查身體的醫生。兩名女子臉上戴著頗像當時傳聞可以把梅毒嚇走的非洲面具。無論如何，這幅畫的內容和重點——幾名或是神情兇猛，或是戴有面具，軀體怪形怪狀的女體——和妓女都沒有什麼直接關係，把畫名改為《亞維農的姑娘》對畫的了解和欣賞都絲毫無損。

馬奈 《娜娜》
畫家以穿內衣的「卑賤」妓女居中，「高貴」的紳士卻連全貌都看不到，完全顛覆了當時的道德和社會階級倫常，把社會一直視為禁忌的話題赤裸裸地表示出來。

至於竇加的單刷版畫中的妓女，他家人已經把最不堪入目的焚燒毀滅，剩下的畫都無任何淫蕩內容。但是觀畫者其實仍舊像是現在色情狂用手機偷拍一樣，以偷窺者的角度，看妓女半裸、全裸或衣冠不整。只是畫家衝入了她們的世界，把她們等客和跟嫖客討價還價的表情也都記錄下來。像「洗衣女」系列一樣，我們不會覺得竇加厭惡女性，但同時也見不到關心或者在乎理解她們的內心世界。這其實也不出奇，竇加畫別的女性也是富畫彩而缺感情。他的畫刀只是一把醫科手術刀，冷酷無情地剖解女性身體的世界。他閹割了西方的裸女傳統，胴體不帶色慾，令觀畫者偷窺裸女卻無法令性慾激動。然而，他仍然擺脫不了傳統男尊女卑的居高臨下觀點，沒有把女性當作是人，難怪他晚年時會自問「是否太把女性當作是動物」。

但羅特列克不同。他無意偷窺，也無意用她們作為慾望的象徵，更無意說教。在「性工作者」這個名稱還沒有出現的近兩百年前，羅特列克已經用油彩繪出這概念。他筆下的

畢加索　《亞維儂的妓院》

畢加索　《亞維儂的姑娘》
看《亞維儂的姑娘》，你無法想像到這幅作品最初的草稿竟然是和妓院、妓女有關。

妓女有血有肉，有喜有愁，是一群平凡的打工妹。透過他的眼睛再想下去，或許我們也會理解男人為上的社會如何支配和誤解妓女背後的兩性關係。

其中一幅畫很有代表性：滿屋都是刻意刺激嫖客感官的泛紅、牆紅、毯紅；兩名穿著墨黑長襪，脫了內褲的妓女卻沒有什麼淫蕩的表情，只是在靜默排隊等候預防性病的醫學檢驗。我記得當年在港大上公共衛生課時也見過本地的妓女接受醫學檢查，只不過是在政府診所而不是在鳳樓。當時年幼，不懂得問香港的妓女沒有合法登記，通過什麼辦法才可以把她們請來，但在羅特列克的時代，法國的妓女按照法律只可以在已經註冊登記的妓院內工作。妓院的妓女每星期要檢查一兩次，但實際上每次檢查都只有一分鐘，並且不包括做微生物培植。更糟糕的是檢查儀器竟不進行消毒，妓女有可能會經過醫生檢查而得病[3]。檢查不僅是馬虎透頂，目的也只是為使嫖客安心而已，根本沒有把妓女的個人健康放在考量中。如果再考慮到大多數妓女事實上都並非在妓院內，因此根本不曾接受任何檢查，制度無弊和掩耳盜鈴效果相等[4]。然而法國到了一九二六年，才終於停止妓院登記制度和強迫性檢查。由於沒有治療方法，唯一有效方法是隔離病人。一旦查出有病，妓女就會被送進有醫院設施的監獄。一八七一至一九〇三年間，超過七十二萬名巴黎婦女就因此被囚禁[5]，畢加索畫中就曾經出現過這些囚犯的衣著。但這種源自對女性的歧視，只因禁妓女而對嫖客帶病視若無睹的政策，對防止性病傳染也是註定無效。可惜，這種男性為上的政策思想

依然陰魂不散。今時今日，中國還有不少地區仍舊會把妓女囚禁，也不給她們足夠的醫療輔導，而嫖客拒絕用安全套導致妓女染病的問題卻完全置之不理。諷刺的是，囚禁妓女的城市愛滋病發病率更高，這種歧視女性的政策最後只會對整個社會造成更大的傷害[6]。

1　李澄：《明代青樓文化觀照下的女性繪畫》，《美術史研究》，一九九一·九十六·頁四十九至五十二。

2　原名是 Le Bordel d'Avignon，指曰塞隆拿市亞維嫩街 Carrer d'Avinyó 的妓院。

3　C.R. Reynolds, "Prostitution as A Source of Infection with the Venereal Diseases in the Armed Forces", American Journal of Public Health, 1940, 30(11), pp.1276-1282.

4　一九一四年時有人估計在巴黎的二百九十萬人口中，有約六千名知道的妓女。在妓院外工作的卻可能有六萬人之多，也就是說總共算起來，每四十三名居民中就有一名妓女。—W.M. Chambers, "Prostitution in Relation to Venereal Disease", The British Journal of Venereal Diseases, 1926, 2, pp.68-75.

5　Gérard TILLES, "Stigma of Syphilis in the 19th Century France". http://www.bium.univ-paris5.fr/sfhd/ecrits/stigma.htm

6　Tucker J., Ren X., Sapio F., "Incarcerated Sex Workers and HIV Prevention in China: Social Suffering and Social Justice Countermeasures", Social Science & Medicine, 2010, 70(1), pp.121-129.

Picture 35

高更的美女

和梵谷分手兩年後，高更（Paul Gauguin）乘船去了大溪地。

十九世紀歐洲憧憬原始社會是再生、人類天真無邪的回歸。高更本來以為去到太平洋的島嶼便可以告別文明的束縛，但世外桃源只是他的幻想而已。他最先住在大溪地的首府巴比提（Papeete），不久便認為現代文明已經破壞了大溪地，原居民生活習俗都已歐洲化，生活費用也並不便宜，於是搬去附近更荒蕪的小島馬達雅（Mataiea）。人們以為高更畫中的大溪地裸女是寫實，其實，大溪地當時已是法國殖民地多年，傳教士也已經成功改變了原居民的風俗習慣和衣著，使他們對裸體感到羞恥。婦女都穿長至腳踝的寬衣，男人戴草帽，穿白襯衫、短棉褲。實際上，即使在西方人最初來到大溪地的時代，原居民平常也是穿衣

蔽體，只有在表示致敬的時候才會脫去上衣。高更所畫的裸女，其實只是他在「虛構歷史」，意圖在畫布上描繪一個不曾存在的過去。

這樣做，我們就不得不問究竟他是真正想保育，為原居民留下他們已消逝的歷史，抑或他只是像許多歐洲遊客那樣想滿足自己的想像力，虛構一個美女成群的天堂，一個光怪陸離的遠方？或者更市儈地，為自己的畫標新立異，闖出一條金光耀眼的生意路？

我們知道高更曾為教會消滅原居民的傳統雕像而悲痛，並且企圖仿製復古。但是，另一方面，高更其實也很懂商業手法，很會為自己造勢作秀。他首次去大溪地，兩年後回法國演說、出書，都是為開闢一個異國風情畫市場努力。為藝術犧牲，死於貧病交加可不是他那杯茶，只不過他遇不上伯樂。大溪地的法國僑民嫌他的畫價錢太貴，畫風不合他們口味。在法國他曾經慫恿收藏家合股訂購他的畫，讓他可以有固定收入。可惜他們眼光短淺，拒絕參與，在高更逝世之後享負盛名才知走寶，搥胸頓足。

如果說高更覺得傳教士破壞了原有的文化是種罪惡，他自己又何嘗不是利用自己的歐洲人身份進行掠奪？雖然他已有五名子女，和太太還是書信不輟，但到了大溪地後，高更仍然毫無悔意地「娶」了一名十三歲少女特哈曼娜（Teha'amana）為「妻」。數年後，搬到

更遠的希瓦瓦（Hiva Oa）島上，他又和另一位十四歲少女韋荷（Vaeoho）同居。除此之外，他更神氣十足地誇稱陪他床笫的少女數之不盡，這和去泰國及其他東南亞地區尋找雛妓的現代西方人又有何分別？除此之外，儘管原居民失去了獨立，只能在殖民地統治下生活，高更也無意為他們申冤，把他們的苦境呈現在畫中，讓世人皆知。他可不想破壞他畫中法治玻里尼西亞島嶼的詩情畫意，和原始天堂形象。從這角度看，高更的畫如同其他歐洲人同一時期在太平洋各島攝影的裸女照片，都可以說是純粹為滿足歐洲男女的窺覷慾及性幻想。

不過，高更自有自己的藝術抱負，所以他不只是畫裸女。如果他畫的只是像二十世紀那些迎合西方獵奇者口味的紅衛兵畫、毛澤東畫、張口傻笑畫，而沒有任何值得回味細嚼的內涵，人們也很快就會把他遺忘。

初抵大溪地時，他的畫還帶有明顯的天主教意識，但是看了兩本關於玻里尼西亞群島原居民的書之後，他找到了新的話題，為他的畫灌入了新的元素：原居民的傳統信仰和傳說。為了配合他的原始風光，他也大膽使用色彩，打破傳統的禁忌。

可惜，這些努力並沒有馬上得到賞識。回到法國，高更一八九三年在巴黎舉行的畫展

高更　《乳房與紅花》
高更畫的大溪地裸女非常複雜。一方面，那可以看成是滿足歐洲人的窺覷慾、性幻想和文化優越感的商業手法；另一方面，他不以西方的審美標準去畫裸女，又包括了自己獨有的藝術抱負。

雖然得到不少畫評家的讚揚，卻只是叫好不賣好。四十四幅畫僅僅賣出十一幅，扣除開支便所餘無幾。高更怪價錢定得太高，每幅要二千至三千法郎。但更重要的，可能是觀眾無法接受畫中裸女的樣貌。

高更之前，已經有其他西方畫家畫大溪地的婦女，無一不把臉形身材按照西方的審美觀念落筆。高更的裸女則獨樹一幟，臉寬身粗，絕非典型的西方美女形象。對此，高更另有看法，說「她前額往上展開的線條令我想起愛倫・坡（Poe）的說法，如無奇異特徵，何來完美」。

近年來不少西方評論家認為這些女子都帶有「既男又女」（Androgyne）的特徵。因此，高更可能另有意圖。他們解釋，十九世紀歐洲文化界流行敵我合一即是完美的觀念。高更很熟悉印度神話，尤其是既男又女的阿爾達納里希瓦拉神（Ardhanarishvara）。因此，他也許是想透過這些看起來男女難分的裸體畫，表達矛盾統一，以至和諧[2,3]。高更自己日常穿上原居民女性才穿的草裙，也可能是因為他不只是以男女難分為畫風，而是內心認同這種既男又女所貫徹的矛盾統一概念。

不只這樣，他雖然繼續了西方的裸女傳統，卻又想顛覆這傳統，用一個迥異不同的性

別和性觀念代替了色情因素：在這些既男又女的軀體上，表現了既羸弱又堅強，既原始又文明的一面。野蠻人擁有文明人沒有的男女平等，女人不再像法國女性那樣，只有雌性的嬌嫩，而是可以兼有男性的陽剛。在畫中，這些原始生活中的女性也許只有寸衣蔽體，卻能自由自在地過自己選擇的生活。相反地，表面上居住在文明中的法國婦女卻受她們的衣冠圍限，身不由主。在他一八九三年的小說《諾亞‧諾亞》（Noa Noa）中，高更再詳細說明他的看法：「感謝腰封和腰帶，我們成功把女性製造成人樣的機器⋯⋯按照古怪的唯纖瘦才理想的形狀觀念而塑造出來的婦女，和我們無一相似。對道德和社會都不無負面影響。」

也許，高更的確有意透過繪畫這些半裸的大溪地婦女傳遞更深一層的社會價值觀。也許他只是為畢加索畫中奇形怪狀的女性臉龐掃除障礙，創造先例。但我們也要留意這些評論家可能沒有注意的一點，這些原居民確實是男女都臉寬體粗，體形和歐洲人殊異不同。[4]

世界上人口的膚色分布和氣候、緯度有關，卻沒有明顯的種族叢集。很深膚色和很淺膚色的人固然不同，其他人卻只有漸進式的小量膚色差異。由於種族在膚色上重疊，用膚色鑑別種族便不可靠。然而，頭顱骨卻可以清楚把人類分為六大類：撒哈拉以南的非洲、歐洲、美洲、東亞、澳大利亞，以及玻里尼西亞人。之間距離愈遠，面貌便愈不相同[5]。太

平洋上的小島居民經常需要出海謀生，面對海洋，冷風冷水，體格寬大較為有利[6]，嬌小玲瓏的體形容易受淘汰。大溪地的婦女和歐洲婦女容貌體格殊異，相信正是因為如此。所以，高更畫中出現「既男又女」形狀的原因，也許只是西方人眼中的誤讀。這些可能都是當時大溪地人真實的體格，而並非高更為畫風或話題而虛構的形象。

1　Serge Tcherkézoff, First Contacts in Polynesia: the Samoan Case (1722-1848) Western Misunderstandings about Sexuality and Divinity. Canberra : ANU Press. 2008. Chap 10.

2　Suzanne M. Donahue, "Exoticism and Androgyny in Gauguin", Aurora, The Journal of the History of Art. 2000, 1, pp.103.

3　Ugher, Sarah. Gauguin's Postcards: "The Naked Truth about Women in Polynesia". http://blogs.princeton.edu/wri152-3/unger/

4　Kean M.R., Houghton P., "Polynesian Face and Dentition: Functional Perspective", American Journal of Physical Anthropology. 1990, 82(3), pp.361-369.

5　Relethford J.H., "Race and Global Patterns of Phenotypic Variation", American Journal of Physical Anthropology. 2009, 139(1), pp.16-22.

6　Houghton P., "The Adaptive Significance of Polynesian Body Form", Annals of Human Biology. 1990, 17(1), pp.19-32.

Picture

36

「燕瘦環肥」
豈偶然

高更畫的大溪地婦女，除了臉相之外，身材的健碩豐腴也和一般美女觀念大相逕庭。

情人眼中當然可以出西施，「燕瘦環肥」之說更表明肥女一樣可以使天下父母心，只願生女不生男。然而，中國長期以來仍然是以纖瘦為美女的特徵。很多人都認為，韓非子在戰國末期說「楚王好細腰，國中多餓人」便是這種觀念的最早記載。但這句話沒有指明只是婦女才節食。更早的墨子更是說「昔者楚靈王好士細要，故靈王之臣皆以一飯為節」，楚王似乎喜歡男女都瘦，並非只是喜歡瘦的女子。一九四九年在湖南長沙子彈庫楚墓發現的《人物御龍圖》裏，側身而立的仕女的確是細腰寬袍，而在長沙子彈庫楚墓出土的《龍鳳人物圖》，御龍的男墓主也是身材修長。由此可見，楚國當年應該是風尚喜瘦，並非只是婦女追求纖瘦身材。我們要等到《管子》和《後漢書》兩書，才鎖定纖瘦和美女

245

的關係。前者指明「楚王好小腰，而美人省食」，後者則引馬廖說「楚王好細腰，宮中多餓死」，已是提到厭食症的死亡個案！

之後在中國文學中，像方干贈美人的「剝蔥十指轉籌疾，舞柳細腰隨拍輕」，于濆的「誰憐頰似桃，孰知腰勝柳」，晏幾道的「遠山眉黛長，細柳腰肢嫋。妝罷立春風，一笑千金少。歸去鳳城時，說與青樓道。遍看穎川花，不似師師好」稱讚細腰的比比皆是。在畫上，歷代所見的仕女也同樣是身形輕盈，纖細為美。

唯一例外是盛唐時代留下的畫和唐三彩。在這些畫和彩陶中，仕女幾乎全是身材豐腴，臉形發福。楊貴妃是有名的胖婦，得皇帝寵愛，到了要天下父母心，不願生男願生女的地步。她沒有為世人留下肖像，但是張萱畫了她三姊虢國夫人出遊，夫人看來也是屬「肥姐」型的，才不怕會給她壓傷。難怪不少人都以為唐代幾百年都是以胖為美，觀念和其他年代不同。其實不然，郭麗已經指出唐朝歷史中，也只有盛唐一段時期才可能是以胖為美，初唐及安史之亂後的唐代其他時期仍舊是以纖瘦為美。[1]

即使是盛唐年間，社會是否普遍以豐腴為美，也值得懷疑。有豐腴為美的印象，主要是以畫和唐三彩為證據。初唐時墓室壁畫上的侍女身材修長，到了玄宗時候卻變得豐腴。

在同一時期活躍的張萱和周昉，畫中仕女也都是圓肥臉、胖碩身。但是，像元積《會真詩三十韻》的「眉黛羞頻聚，朱唇暖更融。氣清蘭蕊馥，膚潤玉肌豐」這樣讚美肥女的詩卻少之又少。

因此，盛唐時畫和唐三彩所呈現的豐腴，可能只是營養所致而並非代表審美觀念有變。郭麗推論唐朝皇室來自胡人，遊牧民族騎馬狩獵，需要壯碩的身體，因此會推崇豐腴的體態。但是仕女畫上出現豐腴之相已是在創立王朝的百年之後，遊牧時的審美意識此時才起作用，就不太合理。

更重要的因素應該是盛唐年間的豐衣足食。唐高祖時人口只有約二百一十九萬戶，到了唐玄宗開元二十年（七三二）人口已經膨脹到七百八十六萬戶，四千多萬人。到二十三年後天寶十四年（七五五），人口更接近五千三百萬[2]。人口能以大幅上升，背後必然是糧食充足，營養豐富。平民百姓、陋室居住的婦女，幾時才能得到畫家的青睞，登上畫面，留影千古？張萱和周昉所畫的盡是貴族或宮中婦女，有壁畫的墓室所葬的也當然是富貴人家。她們飲食過度，日常生活都有侍女代勞，營養過剩，運動不足，癡肥就不足為奇。換句話說，畫所反映的只是實景，而非審美觀念。其實，不只是上層社會的婦女肥胖，男性也可能一樣。安祿山據說是「晚年益肥胖，腹垂過膝，重三百三十斤」。盛唐時候，讚揚

豐碩或纖瘦體態的詩兩不多見，可能是因為詩人既難違背自己的審美觀，又不想得罪上流社會。這也解釋為什麼，安史之亂後，晚唐詩中會大量湧現讚揚纖瘦的詩句。

營養過剩同樣可以解釋為什麼十七世紀之前，西方的雕塑和畫中婦女都不肥胖，而之後三百年卻多豐腴之相。[3] 十七世紀之前，西方社會缺少米、麥這類農作物，又不會保存食物，糧食供應不穩定，時而充足，時而短缺。於是人們便慣於饑荒時節食，糧食充盈時大快朵頤，忘情而宴。到了探險家在十六世紀下半葉把馬鈴薯和玉蜀黍從北美帶回歐洲之後，西方才有源源不絕的高熱量主食品。

與此同時，進食機會也增加。早期的基督教深信好食鼓勵懶做，會令人犯罪、滋生慾望，因此一年之中，近半數日子都要戒食。到了十六、七世紀，教會影響力減退，人民既沒有了季節性的饑荒需要節食，又少了宗教推動的戒食，肥胖自然增加。由於女性脂肪比男性多，女性也更容易增肥。於是無論意大利的丁托列托（Tintoretto）、法蘭德斯的魯本斯（Peter Paul Rubens）和喬登斯（Jacob Jordaens），或者是荷蘭的林布蘭（Rembrandt）和維特（Emanuel de Witte），畫中都出現了體態豐腴的婦女。她們的身高體重指數估計應該是二十七至三十，明顯高於健康上限。[4] 就是到了十九世紀印象派年代，雷諾瓦和馬奈筆下的胖婦仍舊比比皆是。

張萱 《虢國夫人遊春圖》（局部）
唐代國力強盛，上流階層豐衣足食，令女性體態偏胖，令人錯覺當時的審美觀念是以胖為美。其實大家都喜歡瘦，只是連當權者都不夠苗條，為了不得罪權貴，大家只得掩住良心稱讚了。

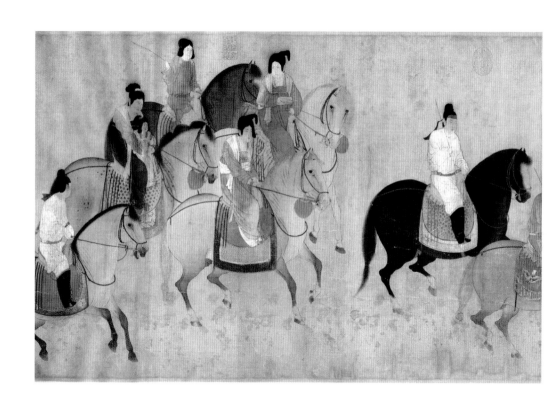

雖然西方人在十七至十九世紀時期，體重增加，卻並不等於審美眼光改變，以肥為美。

辛（Singh）等人[5]分析了三十四萬冊十六至十八世紀時的英語著作，細腰一直都是美貌的最重要標誌。像中國人把增磅稱為發福，肥胖也許意味富裕福祥，但並不等於是美麗。而隨著食物價格下跌，供應普及，肥胖不再是富裕階層的專有特徵，也失去了炫耀價值。當西方醫學界在十九世紀後半葉開始把過胖定為健康的敵人，社會對體形的立場便開始再度和審美立場接軌。

1 郭麗：《唐代「以胖為美」之女性審美觀演變考論》，《樂山師範學院學報》，二〇〇九，二十四，頁七至十。

2 王育民：《唐代人口考》，《上海師範大學學報（哲學社會科學版）》，一九八九，三，頁一一一至一二一。

3 Woodhouse R., "Obesity in Art: A Brief Overview", *Frontiers of Hormone Research*, 2008, 36, pp.271-286.

4 Bonafini B.A., Pozzilli P., "Body Weight and Beauty: The Changing Face of the Ideal Female Body Weight", *Obesity Reviews*, 2011, 12, pp.62-65.

5 Singh D., Renn P., Singh A., "Did the Perils of Abdominal Obesity Affect Depiction of Feminine Beauty in the Sixteenth to Eighteenth Century British Literature? Exploring the Health and Beauty Link", *Proceedings of the Royal Society B: Biological Sciences*, 2007, 274(1611), pp.891-894.

37

裸像的文化
和政治

基督教《聖經》有如下說法：夏娃和阿當吃了禁果，駭然知道自己赤身露體，於是要取樹葉遮羞。中國文字的裸、袒、裼，卻都是從衣旁，表達脫除衣服。字的結構表達了一個看法，在沒有衣服的年代，自然就沒有赤身裸體的觀念。有了衣服，才會有一絲不掛、露體的觀念和因露體產生的羞恥，和《聖經》裏先知恥才穿衣的觀念，剛好倒置。

人類的祖先從何歲月開始才從赤身露體變得有衣蔽體？科學家認為，人類初祖應該是像猿猴一樣遍體長毛，在三百萬至一百二十萬年前體毛減退，才需要穿衣禦寒。他們穿的衣服當然早已腐爛，不會為我們留下物證。如果依賴物證，七十八萬年前已經出現可以刮獸皮的工具，四萬年前更有可以縫衣用的穿針。合算起來，便可以說衣服應該是早則三百

萬年前，遲則四萬年前出現。這說法無疑太粗枝大葉。不過，上天不負有心人，生物學家想到了一個更精細的方法來計算衣服面世的年代：人類有兩類蝨，頭蝨和體蝨，而體蝨通常躲藏在衣縫內。如果體蝨和頭蝨都來自同一始祖，衣服的出現便應該和體蝨的出現年期相近。科學家用DNA推算出體蝨大概在十七萬年前出現，也就是說人類也是在這時候開始告別赤身裸體的生活[1]。甲骨文出現的「初」字，從衣從刀，文字學家推測原義是裁剪、製造衣服，演變為表示開始，真是符合科學思維。人類的確是學會製造衣著擋風禦寒，才可以擴大生活居住的領域，活動不再受限於暖和地區，於是可以跋山涉水，開始遠征世界。

但是隨著衣服的出現，也出現衣服的徵記性質，以及對於脫除衣服、赤身裸體的羞恥感。衣服的功能不再限於驅寒護身，遮蔽私處，而成為身份的象徵。《周禮》已經規定庶民同衣服，天子、諸侯、卿、大夫、士、五等則有五服，不可僭上而不可偪下。中國之後每一朝代，都對社會各階層的服裝樣式、色彩有所規管。羅馬共和國和帝國初期，只有公民才可以穿托加袍（toga）。不同身份地位，所穿托加袍也會有別。公民進入市中心廣場地區、上法庭、看戲、御宴、祭祀時都應該穿托加袍，已婚婦女則穿史托拉袍（stola）。外國人就一律不准穿托加袍，除此之外，演員、鬥士、男女妓等人也都無權穿這種衣袍。其實，不只是文明大國，即使是比較原始的社會，也一樣有清楚的服飾規矩。在迦納只有皇帝才穿縫紉好的衣服，普通人只以長布裹身。西方船隻去到南太平洋島嶼和土人相遇，雙方都

很快就明白誰是對方上級人員——船長、大副、各級官員、土族王子都比一般人穿得隆重體面。

衣服既然可以表示身份，褪除衣服便可以表示侮辱。中東地區古代文明的雕塑上可以清楚看到，俘虜被褫除衣服，赤身露體示眾，戰敗的敵人衣甲全無，曝屍原野。古希臘米利都（Miletus）城邦有段時期少女自殺成風，為了阻止，政府便頒令婦女自盡後必須被脫去衣袍，裸體收屍，之後自殺率果然大減。古羅馬，通姦定罪的婦女雖然毋須赤露身體，卻是不准再穿婦女專用的史托拉袍，只可穿男人的托加袍，使人知道她們已失婦道。在古代中國，肉袒（脫掉上衣祖露上身）表示臣服謝罪，例如吳王夫差戰敗後，便派王孫駱肉袒膝行，向勾踐認罪。西晉愍帝投降給劉曜也是「肉袒牽羊、輿櫬銜璧，出降東門」。書畫出眾、政治低能的宋徽宗和兒子宋欽宗一起被金國俘虜，都要和后妃宗室一樣坦胸赤背，身披羊皮，到金太祖廟跪拜，行牽羊禮。伊斯蘭著重知羞，身體某些部分不得為外人見到。時至現代，保守的伊斯蘭婦女仍然布嘎長袍（burqa）遮身，從頭到腳都罩滿只露雙眼。西歐國家立法禁止國民穿戴這種罩袍，文化衝突背後其實也不無對衣著和裸露的不同觀點。

對十九世紀的西方人而言，衣著更多一層意義，代表文明。在他們眼中，裸體的土人就是落後的原始人，缺乏衣著即缺乏文明。西方人喜歡拍攝裸體的土著，更喜歡拍攝西方

人衣冠楚楚與土人赤身露體的合照，即使土著並非經常赤身露體，甚至抗拒祖露，也要軟硬兼施，設法拍到這些照片。換言之，裸體的土著才符合殖民主義的幻想，更可凸顯出西方人的優越地位，以及對原始人的支配力。

未接觸西方人之前，大溪地的原居民已經用樹皮或樹葉製成捲裹身體的毯衣，一般情形下都不會給人看見自己的裸體。但是，衣服在他們的文化中，除了禦寒護身和身份徽記之外，更是重要的社交和宗教工具。主客相見，便要交換禮物，尤其是食物和衣服。另外，和中國的肉袒精神接近，他們把上身的衣服脫掉，是對上級或長輩的敬禮。與客人聚會的儀式中，把自己的斗篷脫下，只留著腰布，是表示謙卑。未生育的少女把送禮用的毯衣捲在身上，在客人面前把這些衣服脫下送給客人穿，是表示高度尊敬[2]。但是由於十八、十九世紀西方人見識有限，只能從自己慣有習俗對應，便想入非非，誤讀脫送衣服的儀式為挑逗行為，見到袒胸待客的婦女便以為她們淫蕩成性，廣庭大眾前也敢公開寬衣解帶，準備交歡。南太平洋島上性慾泛濫的神話便是由此而來。高更畫中袒胸的女郎根本不是大溪地風俗的寫真，只是透過西方裸女畫的傳統延續西方人的幻想及優越感。

1　Toups M.A., Kitchen A., Light J.E., Reed D.L., "Origin of Clothing Lice Indicates Early Clothing Use by Anatomically Modern Humans in Africa", *Molecular Biology and Evolution.* 2011, 28(1), pp.29-32.

2　Serge Tcherkézoff, *First Contacts in Polynesia: the Samoan Case (1722-1848) Western Misunderstandings about Sexuality and Divinity.* Canberra : ANU Press. 2008, Chap 10.

Picture **38**

裸的藝術

裸露既然和羞辱有關，為什麼又會有裸體藝術？

中國很早便沒有了露體的藝術品。能找得到最早的應該是在約六千年前新石器時代紅山文化遺址發掘出的裸體女神像，以及青海柳灣的四千年前裸體彩陶壺。而最後出現裸體的人像則似乎是在兩漢期間[1]。至於近年來傳媒抄作的所謂漢代裸俑，則其實只是原有衣著腐爛掉，像現代服裝店櫥窗裏的人體模型，並非真的裸像。之後，唐代龜茲佛窟內的壁畫上裸像也明顯是由印度引入，而非本土的藝術風格。

裸露身體在西方文化中也一樣含有羞辱、茌弱以及挫敗的意義。雖然如此，和中國不

同，裸像很久以來卻已是西方藝術的經典形象。希臘文化推崇裸體，不只認為人體美麗，更認為一絲不掛的人體沒有任何粉飾、遮掩，象徵為人天真無邪、光明磊落；同時，又不受任何牽掛束縛，因此是自由自在，也是毫無成見。於是，運動員赤身裸體參加比賽，學生也是赤身裸體上課。英文的運動室 gymnasium，在希臘年代既是運動室又是課室，字根則是 gumnos，即赤裸。藝術品中，天上神祇、蓋世英雄、人間好漢的雕塑也自然都應該是赤體畢露。

然而，這也並非自古即有的意識形態。其實，希臘並非一直都推崇裸體。在荷馬的史詩中，裸體仍然不光榮，只有在其後的兩世紀意見才改變，裸男才攀上了崇高地位。彭梵得（Bonfante）的解釋是希臘文化崇拜青春，崇拜強壯的身體，崇拜訓練有素的英勇戰士。成年禮時的裸體、比賽時的裸體、軍事訓練時的赤身裸體，都使裸體吊詭地成為一種特殊身份象徵的服飾[2]。也正因此，希臘羅馬的裸像都是以男性為主。對希臘人來說，婦女裸露身體仍然是相等於羸弱無助，落難蒙羞。只有妓女才會公開露體。

繼希臘之後稱霸西歐的羅馬，文化有別希臘，不認可公開裸露身體。但是羅馬的藝術卻繼承希臘傳統，男性裸像依舊被視為象徵英雄氣概。雕塑和畫像上男性裸像頻頻出現，帝國的統治者自立裸像在廣場也不覺欠妥。研究這問題的哈利特（Christopher Haller）認為，

羅馬的裸像本身顯然也是一種特殊的身份服飾，只有透過這種觀點才會理解為什麼社交中不可裸體的羅馬，會有帝王的裸體塑像[3]。而和古希臘一樣，羅馬年代的藝術也很少出現裸女。

基督教興起之後，裸體不只是恢復其原有的蒙羞含義，更被視為淫蕩、情色誘惑及墮落。要等到文藝復興，西方才重拾裸露人體的裸像藝術。然而這不是真正回歸到希臘的傳統，因為注重點已從男性裸像轉移為女性，內容也不再是青春無邪和強健的體質。裸已經從古希臘的天真無邪、剛正不阿、男性的剛陽，演變為慾望、挑釁、誘惑、以及女性的柔美。裸像雖然重現，含義卻是猶太基督教觀點的折射和叛逆。

也許，這是因為在教會和社會眼中，男性的裸體會引發同性戀的引誘。也許，古希臘羅馬已經把男性裸像的美術發揮得淋漓盡致，難以超越，後來者唯有向女性裸像發展，才可以凸顯出自己的風格和創意。也許，當初是因為以討伐邪惡女性為名，便可以蒙騙教會。於是大眾眼前出現了一群衣冠不整，胴體半露的紅顏禍水：令人類被趕出樂園的夏娃、殺害先知的沙羅美、奪走大力士參孫抗敵力量的黛利拉、以及引誘大衛王走入邪途的拔希巴。

無論如何，雖然米開朗基羅（Michelangelo）的大衛繼承了古希臘羅馬對男性裸像的傳統，

但從文藝復興到近代，西方的人體裸像都聚焦於女性，玉體橫臥的裸女更成為西方近世裸像的經典符號。而女性裸像也始終充滿著藝術和情色的曖昧，以及男性支配的觀點。藝術史家克拉克（Kenneth Clark）企圖把藝術上的裸露和淫褻性的裸露鑑別，他曾向一個調查黃色作品的委員會作供說：「藝術存活在沉思，由某種想像的調換限定。藝術一旦唆使行動便失去本質。」

然而，説易行難。當克拉克舉用真實例子時，什麼是藝術，什麼是淫穢，分別就明顯模糊、主觀。藝術上的裸像和色情，兩者關係千絲萬縷。一九七一年美國出版的《醫學的解剖基礎》（Anatomical Basis of Medical Practice）更可以説明女性裸像的曖昧性質。[4] 這本一出版就掀起風波，終於停售的醫科課本書，作者宣稱目的是教解剖學，尤其是表面解剖，人體表面上的地標。書中因此有不少裸體照片，但是男女有別，男性模特兒都把臉部裁剪去，坐立姿勢尋常；女性模特兒卻面目清晰，姿態和《花花公子》之類情色雜誌內的裸體女郎別無二樣。難怪學術期刊的書評批評這些裸照美觀，但是教育價值不高，一般報章周刊則大肆攻擊此書賣弄情色。美國女科學協會的候任會長芮米（Estelle Ramey）更指責此書「猥褻地玷辱婦女及行醫的男性」，並且發起抵制。另一方面，書中多處行文對婦女態度輕佻，也令讀者反感。惡評如潮下，書商一年後使以銷路不佳為由，停止出售此書。其實，以情色成分論，書上的裸照並沒有超越藝術畫中女性裸像的「唆使行動」標準。

裸像無邪，看者有心，也可能造成誤解。二〇〇九年《自然》雜誌上刊登了一項重要

發現：世界上最古老的雕塑，三萬五千年前完成的三枚象牙物件[5]。同期評論這篇報告的的考

古學家說其中一枚只有六公分長的裸體女像「明顯毫不含糊地是女性，而且性特徵誇張（凸

顯的巨型乳房、極大及明確的陰戶、膨脹的腹部和大腿），以二十一世紀的標準看來可說

是近乎淫褻。」[6]文章也把雕塑的圖片標明為三萬五千年前的性愛器物。經過傳媒大肆渲染，

人類目前所發現最古老的雕塑在世人眼中竟變成是世上最古舊的色情物件！

之後，有位女士指出這位男性評論員沒有懷過孕，因此不知道雕塑所表現的其實只是

孕婦的典型身體特徵。這枚雕塑的原意更可能是祈求子嗣而不是宣揚色情[7]。

1　劉雲輝：《簡論兩漢期間的裸體畫像和裸體雕塑》，《文
　　博》，一九九〇‧三‧頁四十二至四十八。

2　Larissa Bonfante, "Nudity as a Costume in Classical Art", *American Journal of Archaeology*, 1989, 93, pp.543-570.

3　Christopher H. Hallett, *The Roman Nude: Heroic Portrait Statuary 200 B.C.-A.D. 300*. Oxford: Oxford University Press, 2005.

4　Halperin E.C., "The Pornographic Anatomy Book? The Curious Tale of The Anatomical Basis of Medical Practice",

Academic Medicine, 2009, 84, pp.278-283.

5　N. J. Conard, "A Female Figurine from the Basal Aurignacian of Hohle Fels Cave in Southwestern Germany", *Nature*, 2009, 459, pp.248-252.

6　Mellars P., "Archeology: Origins of the Female Figure", *Nature*, 2009, 459, pp.176-177.

7　McDonnell A., "Ancient Ivory Figurine Deserves a More Thoughtful Label", *Nature*, 2009, 459, pp.909.

39 詩人的坐騎

八大山人做和尚時，叫傳綮、刃菴，患上「狂疾」之後回至南昌還俗的最初幾年則稱自己為「驢」、「驢屋」。然而他終生都沒有畫驢，而且三年後就改用了大家熟悉的「八大山人」。我們不知道他為什麼叫自己為驢。也許，他剛剛脫離禪院，再墮紅塵，想自嘲說自己是頭禿驢。也許用驢這稱呼時，他心情低落，把自己比擬是一頭卑微到連十二生肖都榜上無名的動物。不過，用現代人的觀點推測，可能會誤入歧途。禪宗很多時提到驢，卻不一定全是貶義，臨濟義玄禪師罵三聖慧然是瞎驢，卻是傳業（正法眼藏）給他。更可能八大山人講的驢是他有首詩中提到的「驢年瓜熟為期」，十二生肖中是沒有驢的，所以驢年也就是沒有希望見得到的日子。這樣，自稱為驢，也就是指他明知沒希望，還是要等待反清復明。總之，像八大山人的作品一樣，這自稱也是模稜兩可，含義多重。

牛和馬早已榮登中外名畫，成為主題。但同樣服務人類的驢卻很少得到畫家的青睞，為牠施彩著墨，也更少人為牠的低微地位喊冤。其實，如果論資排輩，驢大可以追溯到大英博物館館藏的《烏爾軍旗》，那隻考古學家在伊拉克公元前兩千多年的烏爾古城遺址找到的木盒。從盒身上用貝殼和寶石鑲嵌成的兩幅畫可以見到，驢是當時的主要運輸工具，連蘇美爾王朝東征西伐的戰車都是用驢拉。還不信？麻煩你去伊朗朝拜公元前四世紀時的波斯故都，波斯波利斯皇宮遺址，仔細看也可以見到梯壁上有牽驢的雕塑。

可是，別說和馬與牛比，驢的地位連公驢和母馬一夜情之後誕下的騾都遠遠不如。《聖經》提到大衛王給所羅門騎他的騾去受禮，便是因為在中東地區王者才有資格騎騾。公元前七世紀，亞述帝國的亞述巴尼拔（Ashshurbanipal）王征服埃倫（Elam），史書記載他的戰利品包括戰車、武器、馬、騾及其他有挽具的動物，卻不屑一提驢的大名。騾比父輩的地位高應該是因為符合經濟學者的規則，既不能傳宗接代，於是物以稀為貴。驢常可見，便只可以做普通的役畜，在中東唯一可以神氣的事跡似乎也只是載過耶穌的生母。

不過，驢從中東經新疆踏入中國的初時，卻也因為罕見而曾經享有過一段風光的歷史。漢武帝曾經在上林苑裏養驢，漢靈帝更喜歡駕駛四隻白驢拖的車子在宮中奔馳。陸賈也在《新語》中把驢和珊瑚、琥珀、翠玉、珠玉並列為寶。當時還應該有不少人覺得驢鳴特別

261

悦耳，建安七子之首王粲，平生便喜愛驢鳴聲。建安二十二年（二一七）春天，王粲急病逝世，魏文帝曹丕便叫追悼者齊齊仿效驢鳴一聲，以慰亡靈！

南朝梁時代的張僧繇和唐代的梁令瓚都畫過《五星二十八宿神形圖》，第二星的熒惑星（火星）竟是一位騎在驢背上的驢頭六臂神祇！到了唐朝，驢的地位還是不凡，唐武宗叫人畫《十玩圖》，當中就有驢。除了馬球之外，騎驢擊球的「驢鞠」也很流行。唐敬宗在八二六年被近臣殺害，兇手之一石定寬便因為是驢鞠高手才被召入宮中陪唐敬宗打球玩樂。大名鼎鼎的吳道子雖然沒有替我們留下傳世的畫驢作品，但是《盧氏雜說》補了白，說有位僧人待吳道子無禮，吳道子於是在他家壁上畫了隻驢。那天晚上，僧人住宅的家具都被踏破，弄得狼狽不堪，第二天只好去陪罪，求吳道子把畫塗掉。可見吳道子畫驢應該是栩栩如生，才會有如此誇張無稽的故事流傳於世。

通俗畫中，驢畫傳世不多，過去卻可能為數不少。李時珍在《本草綱目》裏說：「錦囊詩云：系蟹懸門除鬼疾，畫驢掛壁止兒啼。言關西人以蟹殼懸之，辟邪瘧；江左人畫驢倒掛之，止夜啼。」小兒哭啼不止，遠古時代醫治的方法之一是把他放在驢槽裏，後人可能為了方便及衛生，便使用驢畫代替，說明虛擬現實的觀念並非電腦時代才有。至於藝術性質的驢畫，驢雖不像馬和牛可以成為多幅名畫主角，卻也絕非等閒之輩。范寬《谿山行

旅圖》如果少了那山腳下走來的一隊駄貨毛驢，峻巍的山峰也難免死板乏味，成不了

千古名畫。《清明上河圖》更到處都出現驢的蹤影，有駄貨的驢、拖車的驢、給人騎的驢。

把這些驢都刪除，你想還會有繁華都市的景象？就會像香港街上了無一車、死城一般。

俗語說騎驢找馬，在世人眼中，驢比不上馬。只有在漢靈帝時，因為公卿貴戚都爭相

仿效靈帝要駕驢車，價格才和馬看齊。可驢勝在清高。正如張伯偉所指出，騎驢是中國詩

人的一個外在標誌[1]。在徐瑞本的《驢背詩思圖》、黃慎的《驢背詩思》、已經失傳的王維

《阮步兵醉圖》，驢都是詩人和名士的坐騎。豪門子弟當然是「春風得意馬蹄疾，一日看

盡長安花」，駿馬代步；詩人卻只可以「杜陵飢客眼長寒，蹇驢破帽隨金鞍」，一搖一晃

地慢慢緩行。陸游更清楚點出驢的象徵意義，「此身合是詩人未？細雨騎驢入劍門」。陳

師道也在《騎驢二首》中自我嘲笑說「復作騎驢不跨驢，此生斷酒未須扶。獨無錦里驚人

句，也得梁園畫作圖」。詩人不會拍馬屁，討好權貴，生活自然寒磣，買不起也養不起好

馬，只好騎驢，甚至只能騎跛足的蹇驢，應該是經濟上的原因。李白辭官之後，醉酒跨驢

路過華陰縣給縣官留難，拋下的名句：「曾令龍巾拭吐，御手調羹，貴妃捧硯，力士脫靴。

天子門前，尚容走馬；華陰縣裡，不得騎驢。」馬和驢所代表的社會地位對照鮮明。然而，

說驢比馬更適合詩人也應該不是阿Q的自嘲話，李賀騎驢覓詩，靈感來了就寫下放在背後

的古破錦囊。賈島騎驢推敲詩句，以致兩次衝撞京兆尹（首都市長），第一次被扣押一夜，

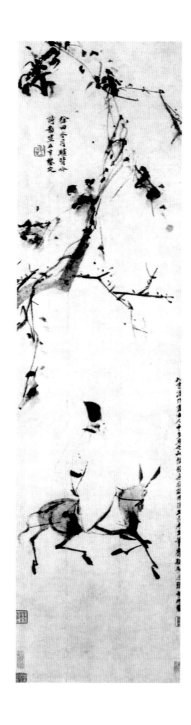

第二次幸運遇到的是韓愈，韓愈不但沒有處罰他，還幫他完成了詩句，成為千古佳言。試想，如果不是坐穩在一搖一擺施施而行的驢背上，而是駿馬快步還要神遊太空揮毫錄句，詩人可以不墮騎碎骨斷臂嗎！

1 張伯偉：《騎驢與騎牛——中韓詩人比較一例》，《東亞漢籍研究論集》，台北：台灣大學出版社，二〇〇七，頁二十三至五十。

徐渭　《驢背吟詩圖》
一名老翁騎著驢，緩緩於樹下走過，看起來怡然自得。畫作的構圖並不複雜，只是寥寥幾筆，文人的風骨便躍然紙上。

Picture

40

天神的性別

我家和觀音很有緣分。除了每年觀音誕慶祝澤宜生日之外，家裏還有三尊白瓷觀音。

這是二十多年前澤宜走過一間小店，無意中在櫥窗見到她們布滿塵灰，於是請了回家的。

連同那年從大同攜回的觀音畫和一尊木塑觀音，這五尊觀音，都使家中多了一份祥和優悠、怡然自在。

在現代人的認識中，觀音當然是女性。然而，去到敦煌仔細看，便會發現觀音有男有女。

其實，從西域初至中原時，觀音的造像是男性。東晉畫家戴逵畫的男性觀音，北宋的米芾便曾在《畫史》中大讚：「戴逵觀音亦在余家。家山乃逵故宅，其女捨宅為寺，寺僧傳得其相。天男端靜，舉世所覩觀音作天女相者皆不及也。」但是，觀音在東晉、北魏時

已開始出現女性化傾向。進入隋朝更變得是臉有鬍鬚，身材和姿勢卻和女性無異。唐代以來，觀音便完全轉性為女。為什麼會出現這種變化？一種觀點是政治考慮。兩晉南北朝時比丘尼和女信徒眾多而且活躍，更不乏有權有勢的支持者[1]。北朝單算后妃便有十七名出家為尼，信奉佛教或者資助取經的還有馮太后、靈太后。這兩位太后以及數百年後唐朝的武則天，除了個人信仰之外，更可能會從政治考慮出發，鼓勵女菩薩的形象出現。龍門石窟奉先寺的盧舍那大佛呈現女性相貌和身材特徵，傳說便是因為畫工雕匠以武則天的相貌為原型。

當然，觀音的宗教角色也極為關鍵。釋迦牟尼的弟子文殊菩薩，佛經說得很清楚是位男生。莫高窟中最早的形象也莫不如是，但自隋唐開始卻出現既男又女的造型。文殊菩薩之始終沒有轉性為女流，可能是因為在大乘佛教中，文殊菩薩主智，和思維有關[2]；百姓有求的對象，大慈大悲救苦救難的觀音菩薩主悲，功能貼近母性。而講思維知識的文殊菩薩造像卻毋須徹底女性化。

不只是觀音變性，從男變成女。飛天本來也是男性，到了中國也同樣轉性為女。最初進入中國時，飛天造型大眼隆鼻、體形粗短笨拙，之後逐漸蛻變成為體態修長，容貌娟好的美女。

除了觀音、文殊和飛天轉性，有些菩薩的臉形也男女難分。有人認為這是因為中國文化本身含有女性化的本質。其實，與其說中國文化有女性化的本質，不如說中國人對性別功能和性格有過於狹隘的範圍限制及定性。換言之，認為仁慈、溫和、柔靜、忍讓都是女性的特質，伴樂伴舞也應該是女性的工作。匠人有這種心理，自然會製造出「菩薩如宮娃」的形象，把觀音和飛天定為女形。

觀音的男變女，和文殊菩薩的變成時男時女，在歷史過渡期間難免出現男相女身的撲朔迷離現象。但在印度的宗教傳統中，既男又女的造像卻並非過渡現象。在印度教中，阿爾達納里希瓦拉（Ardhanārīśvara）是男體和女體各半的濕婆神。這表示男女並非對立也不是雌雄同體，而是統一，男亦是女，女亦是男，男中有女，女中有男。因此濕婆神是無始無終，生生不絕。圖面上出現濕婆神右男身而左女身，只是因為二維的平面畫中，難以表達男女不分、乾坤統一的概念，所想表達的絕非雌雄同體。

在古希臘和羅馬的神話裏，天神的性別都男女有別，旗幟鮮明。希臘天神中，男的有眾神之皇宙斯、太陽神阿波羅、信使之神赫耳墨斯，以及戰神阿瑞斯；女的有愛神阿芙羅狄忒（即羅馬的維納斯）、勝利及智慧之神雅典娜、婚姻之神赫拉、狩獵之神阿耳忒彌斯等等。北歐也同樣有男神和女神。正因為有性別，便有了塵世間的七情六慾。

宙斯為眾神設宴，請漏了紛爭之神厄里斯。她一氣之下，決意搗亂，向席上丟了隻金蘋果，上面寫著「獻予至美」。陰謀果然得逞。赫拉、雅典娜、阿芙羅狄忒，三位女神竟都凡心未了，相爭不下，要求宙斯裁決誰最美麗。宙斯雖然貴為宇宙之神，卻不敢在妻子和女兒之間得罪任何一方，於是找特洛伊王子帕里斯來接這燙手山芋，三位女神便各自行賄。帕里斯可是典型二世祖，對戰無不勝、才智過人、一統天下江山都不感興趣。但阿芙羅狄忒答應給他世上最美的女人，卻使他怦然心動，把金蘋果頒發給她。阿芙羅狄忒沒有食言，帕里斯果然在海倫的婚宴上和她一見鍾情，決定私奔，結果引起了希臘和特洛伊之間的戰爭。這場「帕里斯之審美」在西方畫史上不斷出現，遠如魯本斯（Rubens），近如雷諾瓦（Renoir）和達利（Dali）都有以此為題材的作品。

基督教、猶太教和伊斯蘭教的上帝，都似乎沒有文獻說明是屬何性別，只解釋神既不是人就不存在男女性別問題。在佛教信仰中，除了過去、現在和未來，還有無量無邊的佛。佛既非造物主，也不能主宰人間的吉凶福禍，菩薩的任務則是協助眾生度化成佛。既然這樣，菩薩和佛都可以各有男女。

佛教把佛和菩薩形象化，和印度教、希臘、羅馬、北歐把天神形象化一樣，便無可避免要面對如何在畫面上表達性別。基督教、猶太教、伊斯蘭教從不把神形於圖像。但是在

文字上，依然無法迴避性別問題。中文雖然有劉半農在二十世紀初葉創出了「她」字，另一個「他」字卻不一定專指男性。歐洲、阿拉伯和猶太語言中，性別稱謂則壁壘森嚴，男的「他」和女的「她」絕不可混亂。然而，礙於少了中文的「牠」，又迫不得已必須兩字選一。天主教和基督教都以「我父」稱呼上帝，表示信眾心中，上帝必屬男性。但是，到了承認男女平等的二十、二十一世紀，上帝就不再可以厚此薄彼，只做父親，不為母親。

為了減少性別歧視的影響，近幾年出版的猶太教《摩西五經》新譯本提到上帝時就刻意不用任何性別稱謂詞。基督教也正在設法改寫《聖經》英文譯本，減少用性別稱謂詞稱呼上帝。另外，雖然近代人說伊斯蘭教以男性的 huma 稱阿拉，只等於中文的他，並非含有男尊女卑意義，但一般信眾是否明白其中差別？觀其社會男尊女卑、一夫多妻的現象就不無可疑。

由此可見，任何宗教都不能夠繞過神的性別問題。古希臘、羅馬和北歐的神，擁有凡人的男女性別，便出現神人之間的愛恨與緊張。神可能奪人之愛，便必然造成信眾不安，對宗教是致命傷。中國民間故事中同樣有不少天神和凡人的愛情故事。佛教進入中國之後，許多菩薩和佛都性別中立，有著既男又女的樣貌，其實並不是中國文化有女性化本質，而是因為唯有這樣，人們才可以安心信奉佛和菩薩。而女性的觀音，也是對信女而言必須有，信男也可以安心眷屬敬奉的對象。

1 張玉丹：《從女性角度淺析觀音變性的原因》，《思考與言說》，二○○八，八，頁一九六至一九七。

2 姜莉：《淺析文殊菩薩造像女性化現象及與觀音的比較研究》，《藝術研究》，二○○八，五，頁二十九至三十一。

41

亂世的選擇

娶靜君那年，他二十二歲。那是明朝跌跌撞撞走入末期，崇禎元年（一六二八），流賊四起的一年。誰想得到，只四年她就走了。亂世中，清兵在北方節節進迫，山西、河北都有賊寇流竄，生活條件、醫療衛生都無法好。傅山沒有留下多少筆墨讓世人知道他和妻子的感情生活，只是在十四年後才寫下一首詩：「斷愛十四年，一身顏陀羅。豈見繡陀羅，悲懷略牽惹。……」他自言瀟灑是因為「人生愛妻真，愛親往往假」，妻子早死，使他可以全心一意照顧母親逃難，毋須有所牽掛取捨。他的年代可沒有面書和網誌。即使有，他也未必會像現代人貼滿洋洋灑灑的愛情宣言、兩人照片。可他終生不再娶，也不納妾，以行動表明一切。

他不再娶不會是因為窮，默默無聞而無人肯嫁。傅山一早便名滿天下，為人有情有義，像徐渭一樣，是罕見的文藝復興人，寫作範圍包括哲學、醫學、書畫。像他的學生運動、做道人、不仕清廷，他的不再娶應該也是他堅守原則的具體表現。

「顛張醉素」的張旭和懷素都是在醉酒之下疾筆狂草，看他們的字就像去歌劇院，觀賞公孫大娘在舞劍旋轉，雲門舞集在飛躍奔跳。徐渭狂躁時，揮毫瀟灑無所禁忌，也是大腦興奮而不受額葉緊緊約束時才可能出現的表現。傅山以行草著名，卻沒有他們的恣情飛揚。字迫在一起，卻不像王鐸那種不忘拘謹式的狂草，而是生平太多怨恨，宣訴不完。亡國之恨、亡妻之怨、喪子之痛，呼天不應、無可奈何，唯有是把積沉的怒、怨、憤都爆發在白紙上。而白紙苦小，容不下那麼多的愛和恨！

他的時代像這張白紙，為他限定了框框，不可逾越。他的字猶如他的一生，在白紙上堅持他的個性，不會屈服。為了他的母親，他不能無求，不能輕易殉節。他出家做道人，黃冠朱衣，服之不脫，死時遺命也要朱衣黃冠殮。他為的應該不是宗教信仰，看破紅塵，而是道士不剃髮——在清兵「留頭不留髮，留髮不留頭」政策下的另一條出路。他家中建了一間「不清旨軒」²，表面上只是預告來客不要指望有清酒，只有濁酒喝²，但明眼人心知肚明其實是雙關語的擦邊球。幾百年後，學者才會意識到在面對無法推翻專制和外敵時，

273

他那種非暴力的公民抗命可以有多大作用。

一六五四年，他五十歲那年，因為宋謙反清活動案被捕入獄。那時，南明的軍隊仍然和清軍在中國西部和南方各省膠著戰鬥。宋謙被南明永曆皇帝派到清朝控制地區進行反清活動，在組織起義時被捕。酷刑之下，宋謙供出了曾經接觸過的人，其中包括「朱衣道人」傅山。傅山卻一口否認和宋謙有關，說宋謙曾經求見他幾次，他都不肯見，連求醫治病他都拒絕。傅山更放言挑戰審案的官員，讓他混在人群中看宋謙能否認得出他（實際上，他知道宋謙已經被殺，根本死無對證）。一年之後，涉案的人或被判死刑，或判流放，只有傅山得以釋放。傅山和宋謙有沒有聯繫？傅山被捕後，他的母親曾對想營救他的朋友說：「道人兒應有今日事，即死亦分，不必救也。」以他出獄前後的交往，尤其是和顧炎武的友誼都說明，未必沒有。其實，即使傅山和宋謙未曾有過來往，他也可以選擇走忠臣烈士的道路，認罪就義。之前，傅山的老師袁繼咸、書法家倪元璐、黃道周都一一抗清殉國。奇怪的是他沒有這樣做，而儘管他出獄之後心感羞愧，社會也沒有怪罪他貪生怕死。

當然，也許這是因為傅山是孝子，在忠孝不可兩全的選擇上，他選擇了孝。但這也未必是全部原因。更可能的是大家都理解，傅山沒有慷慨赴死，未必是貪生怕死，而是仍有所圖。西方社會從不重視死節，戰敗投降無所謂，留得生命日後便可捲土重來。中國歷史

則向來推崇寧可玉碎、不可片刻瓦全，不明白為有堅持而活著比引刀一快其實更困難，更有意義。伯夷、叔齊寧可餓死也不仕周朝，傅山的摯友閻爾梅卻說不屑這兩兄弟的行為。這也可能代表傅山的內心志向，為有所為而不輕易走古代中國知識分子以死明節的路。

國亡之後，知識分子能夠做什麼？波斯被阿拉伯人征服之後，文字從古波斯文改變為阿拉伯文，宗教從拜火教改為伊斯蘭教，文化也以阿拉伯為尊。二百年後，波斯的自我意識復起，一名稱為菲爾多西（فردوسی）的詩人在阿拉伯語中灌入舊波斯語，用詩句把波斯的輝煌歷史重新顯示。他的《列王紀》（شاهنامه），成功使國人重建民族文化意識，恢復自豪，也推動了伊朗的獨立和復興。

滿清統治，不只是朝代轉移，也是民族和文化衝突。清初期，政府用高壓手段，強迫漢人改變衣冠髮式，企圖推廣滿語影響。傅山的好友屈大均說「漢雖亡，而漢之人心不亡」，傅山參與的音韻、碑學研究，背後很可能不只是懷念故國，而更是以餘生維護及延續漢族文化的意識。

到了傅山七十四歲那年，康熙終於理解高壓和殘害維持不到統治穩定，想要和諧，就必須要討好人民。於是他命令各地官員推薦博學鴻儒參加皇帝親自主持的特科考試。山西

的官員平時和傅家關係良好，使傅山無法拒絕上路。但他在崇文門外一座荒寺住下後稱病臥床，並且寫了不少和死亡有關的詩。事實上，他同時卻又和在北京的其他學者和漢官進行交流，說明他只是以病推拒入城。政府對他消極不合作式的公民抗命，一籌莫展，最後只好強行抬他到午門前，授予他內閣中書的名銜。然後不管他有沒有接受，送他回鄉。

當然，即使消極抵抗也有代價。古代中國知識分子沒有太多謀生途徑。同是名滿天下的書法家王鐸，在崇禎十一年（一六三八）辭去官職後，捱過三餐難繼的滋味，便難免人窮志短，要投降清朝。清初時，如果並非家門富裕可以像張岱那樣玩山遊水，如果不想投靠清朝，剩下來就沒有幾條路可走。不少人遁入空門，傅山選擇的卻是行醫賣字，也是這樣他成為了清初的著名醫學家。

1 丁寶銓：《傅青主先生年譜》，清宣統三年丁氏刻霜紅龕集本。

2 戴廷栻：《不旨軒記》。

傅山的哀痛

醫生今天享有相當崇高的社會地位，然而在明清時代，從醫卻是迫不得已的選擇。根據七十九位明清醫家的傳記，只有十來人不是因為科舉受挫或父母有病而從醫[1]。即使是李時珍，祖父和父親都是醫生，父親還是要他走科舉之路，等到他鄉試三次失敗之後，才無奈地讓他繼承衣缽。清初名醫徐大椿，祖父是翰林院檢討，纂修《明史》，自己卻喜歡醫術，無意功名。然而他也無法不承認：「醫，小道也，精義也，重任也，賤工也。」

根據年譜，傅山應該是從明亡之後，便以行醫為生。正因為他在書法和思想方面的成就，我們有比較多的資料，透過他的歷史和著作理解一位古代醫生的生活。傅山是經過什麼途徑學到醫術？明代有世襲醫生的醫戶制度，不會輕易把知識外傳。但是醫書仍舊流通，

傅家歷代書香，除了有所謂禁方，還應該藏有不少醫書可以讓傅山自學醫術。傅山在《賣藥》、《南陽活人書》詩中都提到讀醫書的體會。熟讀書籍之外，傅山也會請教朋友[2]。因宋謙案坐獄時傅山患病，替他醫病的陽曲名醫陳謐就是其中之一。

那時代的醫生沒有專科不專科。山西省博物館藏有一幅據說是傅山親筆寫的《行醫招貼》，上面便說「世傳儒醫，西村傅氏，善療男女雜症，兼理外感內傷，專去眼疾頭風，能止心痛寒嗽，除年深堅固之沉積，破日久閉結之滯瘀，不妊者亦胎，難生者易產，頓起沉屙，永消煩苦，滋補元氣，益壽延年……凡欲診脈調治者，向省南門鐵匠巷元通觀閣東問之。」除了在家替人看病，社會當時並不認為醫生一定要和患者接觸，所以不少時候只是病人家屬口頭或書信詢問如何治療。但傅山也有出診，有一次便因此而墮落山崖，僕從都以為他死了[3]。比較遠的話，他會騎驢代步[4]。

傅山入獄為自己辯護時曾說自已「行醫寫字外人聞名，多有求字請看病者。」他的年譜也說求他看病的人很多。但傅山卻又家境清貧，甚至需要人接援。如果他的病人真的很多，唯一解釋似乎是傅山旨在懸壺濟世，只求能「粗茶淡飯，布衣茅屋度日」，收費不多，甚至免費[5]，或只以米或果類實物代酬[6]。另一方面，明末清初時，富裕人家對醫生的態度也是一個問題。傅山說過「治病多不救者，非但藥之不對，亦多屬病者、醫者之人有天淵

之隔也。何也？以高爽之人醫治奴人，奴人不許；以正經之人醫治胡人，胡人不許。所謂『不許治者不治』也，吾於此經旨，最有先事之驗。」[7]如果傅山不肯卑躬屈膝服侍權貴病人，自然也不可能得到高報酬。

傅山的兒子傅眉和侄兒傅仁，在太原橋頭街開設藥店，到二十世紀初，這家「衛生堂藥鋪」還有營業。現代常見有些藥店，中醫師說是義診，開的藥方卻極其昂貴，明顯只是以義診為餌。但傅山卻沒有這樣做，很多時候只用簡單的藥材來治病。

傅山有幾本傳世的署名醫學著作，尤其出名的是他死後一百一十年才出版的《傅青主女科》。顯然，這些書內容未必全是傅山所作，甚至根本就只是托名，不是他所寫的[8、9]。這其實也不希奇。傅山雖然生時文史各方面都名滿天下，卻只留下《霜紅龕集》和《兩漢人名韻》兩部著作。除了散佚流失之外，相信是因他治學嚴謹，不易出書。他在《霜紅龕集》中說「若醫藥之道，偶爾撞著一遭，即得意以為聖人復出，不易吾言。留其說於人間，為害不小。處一得意之方，亦須一味味千錘百煉。『文章千古事，得失寸心知』。此道亦爾。」另一方面，錢超塵指傅山的詩表示傅山似乎不太重視自己的藥方，沒有刻意保留記錄[10]。醫案方面，傅山更是毫無記載。其實，傅山的研究興趣主要是在文哲方面，到了晚年，來拜訪和求他墨寶的人愈來愈多，使他要隱居山中，避開應

魯莽應接，正非醫王救濟本旨。

酬[11]。如果他有時間，相信也一定會是用在醫學之外的著述。

那麼，為什麼傅山會以婦科聞名？即使傅山醫學有成，和婦科又有什麼特別關係呢？

大家都聽說過，古代的醫生替婦女切脈時，男女授受不親，不可以有肌膚接觸，因此要懸絲診脈，絲線一端綁在病人手腕上，醫生拿著另一端，靠感覺絲線的跳動來診斷病情。

可惜，這種神乎其神的技術只是好事者杜撰的故事而已，醫生實際上是需要直接為婦女切脈。

明代婦女看病時，切脈是唯一的診斷工具。但是，醫生既不可以直接和病人交談問病，也不可以看病人的容貌，只可以為她切脈。就是切脈，也為了禁止肌膚接觸，往往會要以紗綿罩手。連宋代大名鼎鼎的寇宗奭[12]、明代張景岳和龔廷賢[13]都抱怨過這樣很難為婦女確診治病。但是，傅山在《霜紅龕集》中講述了他為一位犛娃看病的經過，犛娃坐在床上，沒有下簾，臉色蒼白，「診之其手鮮不為虓州參軍之妻之手耶」[14]。如果這不是例外，傅山可能是因為受人尊重，服務對象又多不是權貴之家，便可以和女病人有較親近的接觸，從而得到比較高的治療效果。婦科的盛名也許便是由此而來。

傅山　《哭子詩》（局部）
傅山本人長壽，然而侄兒和愛子都先於他而去，白頭人送黑頭人的痛苦在詩中表露無遺。

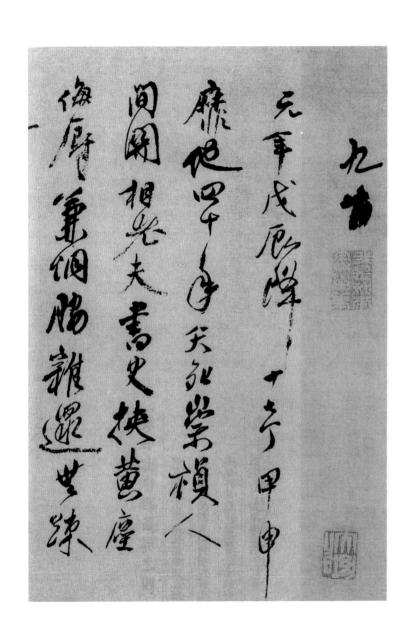

不少人把傅山的醫術講得神乎其神。矛盾的是在現實中，傅山需要不斷面對他時代的醫術水平之普遍不足。傅山自己和母親都是長壽的，他只是晚年時可能有白內障，寫草書《千字文》時說眼力不行。然而，他的醫術無論多麼卓越，都挽救不到孫女的幼小生命。

不單如此，侄子傅仁三十來歲就棄他而去。到他七十多歲那年還要白頭人送黑頭人，追悼兒子傅眉的死去。傅仁寫得一手好字，經常替他代筆，傅山出外旅遊通常是由他陪同。傅仁死後，傅山傷心之極，躲在深山很久不肯見人。而傅眉不但是他的獨子，更可以說是他學術、藝術方面的傳人。傅眉的死對他打擊當然更大。

千多年前，另一位草書高手顏真卿為他殉國的侄兒寫下《祭侄文稿》，墨漬時濃時枯，像是哀傷的淚水泉湧和殆盡。離他近千年後，傅山寫下他最後的作品《哭子詩》，同樣一字一淚，令人不忍卒讀。他哭的應該不只是對失去兒子的哀傷、對兒子才華未能充分發揮、文化承繼無人的痛惜和憂愁，而也應該會是對自己醫術能力局限的悲愴。

1　劉理想：《我國古代醫生社會地位變化以及對醫學發展的影響》，福建中醫學院碩士論文，二〇〇四。

2　清宣統三年丁氏刻霜紅龕集本，卷十五：「胡同研經窮史，隱於醫。予老病，時時從問醫藥。」

3　全祖望：《陽曲傅先生事略》。

4　傅山：《無聊雜詩》，清宣統三年丁氏刻霜紅龕集本。

5　徐珂：《清稗類鈔》：「傅善醫而不耐俗，病家多不能致。然素喜看花，置病者於有花木之寺觀中，令與之善者誘致之。傅既至，一聞病人呻吟，僧即言為羈旅貧人，無力延醫，傅即為治劑，輒應手愈。」

6　傅山：《無聊雜詩》，清宣統三年丁氏刻霜紅龕集本。「火齊何曾解，冰臺偶爾藏，西鄰分米白，東舍餽（一作摘）梨黃。食乞眼前足，醫無肘後方。果然私捧腹，笑倒鵲山堂。」

7　傅山：《霜紅龕集》卷二十六。

8　賈得道：《傅青主女科》和陳士鐸〈辯證錄〉》，《山西中醫》，一九八八，四（六），頁四十五至四十七。

9　錢超塵：《傅青主女科》非傅青主作》，《中醫文獻雜誌》，二〇一〇，一，頁十九至二十一。

10　錢超塵：《傅山醫事考略》，《中醫文獻雜誌》，二〇一一，三，頁四十六至五十一。

11　白謙慎：《傅山的世界》，北京：三聯書店，二〇〇七，頁二五八。

12　引於張景岳：《景岳全書》卷三十八，婦女規。

13　龔廷賢：《雲林暇筆》。

14　傅山：《霜紅龕集》卷十六。

後記　書畫之美

Epilogue

寫這本書主要是想談書畫和書畫家的故事。書畫在中文應該算是屬於美術的範疇。然而，「美術」這普通到不能更普通的名稱卻竟是詞不達意。「美術」的對應該是英文的 art 或者 fine art。Art 來自拉丁文的 artem，原意是技能而已。到了十七世紀，才出現 fine arts 一詞，指對思想和想像有吸引力的技能。畫在英文屬 visual arts，一種視覺上的藝術。Arts 字眼上和醜與美，風馬牛扯不上任何關係。很不幸，日本最初翻譯「arts」的時候用了「美術」這個詞，而李叔同、王國維和劉師培又把這名稱引進中國[1]。於是，我們產生一種錯覺，以為視覺藝術一定要和美感拉上關係。

其實，動人的書畫是否一定美麗？醜陋的畫面難道不是美術？字眼上，「美術」這個

名稱當然已經限制了我們的選擇：應該是只有美的才夠資格入選。這也非常符合中國的傳

統藝術精神，傳統中國書畫大都是追求美感的，極少呈現出醜陋的樣貌。肖像上的人物誰

不是祥和端正，樣貌得體的？像梁楷的《潑墨仙人》那樣形象比較諧謔放浪的人物畫都鳳

毛麟角，更何況真正歪七扭八形象醜樣的人！龔開畫的《中山出遊圖》上，沒有一個形象

不醜不怪，可他們都是鬼。《搜山圖》裏也有醜形的，但一樣都是鬼怪。畫歷代美女的畫

不少，中國最古舊的木板年畫便是南宋時代以王昭君、班姬、趙飛燕以及綠珠為題的《隨

朝窈窕呈傾國之芳容》。可是要找嫫母和鍾離春的畫，又哪裏去找？要找醜樣的人像，找

來找去，比較容易見到的似乎只有周臣的《流民圖》一幅，才讓我們見得到衣著襤褸、臉

目醜怪的人。中國歷史上災荒、戰亂出現頻密，但是畫上卻只見太平盛世，或者寧靜無憂

的山水，似乎中國人有了一個集體創傷後壓力症候群，畫家和收藏家都刻意逃避這種會令

人不快的景像。除插圖和宗教的壁畫之外，病和死亡也都不會出現在畫上，甚至是普通的

病也難得一見。李唐的村醫畫和周臣畫中的兔唇、跛腳、結節性甲狀腺腫瘤，以及腿上的

瘡，都是在清末年代關喬昌（號林官或啉呱）和西醫合作之前，極少見得到的病狀描繪。

相對來說，西方的畫就可以提供不少關於中古時期疾病的圖像。

畫上沒有醜人，除了無法面對之外，原因也可能是傳統上中國人對醜貌有偏見和歧視。

現代社會職場面試時，帥哥美女被取錄的機會高得多，但其貌不揚並非絕對毒藥。村姑樣

的蘇珊・博伊爾（Susan Boyle）不只是在英國達人比賽中勝出，之後數年她的唱片也十分暢

銷。澳大利亞的戈頓（John Gorton）服役空軍時受傷破相，鼻樑塌陷，但他仍然成為澳大利

亞的第十九任總理。克里亭（Jean Chrétien）的左臉癱瘓也同樣無阻他成為加拿大的總理，執

政長達十年之久。可是在悠長的中國歷史中，又有幾個醜人吐氣揚眉的例子？東漢時代建

安七子之一的王粲，儘管才華出眾，還是因為其貌不揚而不得劉表重用，如果不是曹操後

來器重他，恐怕他也會倒霉一世。唐代詩人方干據說是因為有兔唇，幾次考試都失敗[2]。同

是姓方的方逢辰就幸運得多，右腳跛而左眼瞎也居然考上了狀元[3]，同期另外還有兩名進士

也都是瞎了一隻眼的。但那已經是去到南宋後期，人才可能相當凋零，朝廷再不可以諸多

苛求。

明朝皇帝對醜的歧視和排斥更是病態，幾乎每一代都有博學多才的才子，因為樣貌或

體形醜而被剝奪做狀元的資格。像吳伯宗，便是因為本來考第一的郭翀樣貌不為明太祖所

喜，才做了明朝開國以來的第一位狀元[4]。而可憐的郭翀結果只能官至知府，從此不見史錄。

廣東出的第一位明朝狀元，倫文敍，據説也是因為本來文章考第一的豐熙腳跛，才會奪魁。

不只是考試排名受影響，和祝允明、唐寅、文徵明三人同列「吳中四子」的徐禎卿據説也

是因為樣貌醜，而不能晉升翰林，只能獲派去管牢獄[5]。怪不得他會寫那篇《醜女賦》，借

題發揮，為普天下的醜人抱不平！

我們常常聽說鍾馗是因為醜，殿試受辱而自殺。其實在六朝最初出現時，鍾馗只是一

名會殺人生病的鬼的神。到了宋朝的《夢溪筆談》，故事內容擴充為唐玄宗有天晚上夢

見一個小鬼，偷了他的玉笛和楊貴妃的繡番囊。玄宗正在盛怒，突然闖進一個虯髯大鬼，

把小鬼拿下。大鬼自報是鍾馗，一名武舉不成功的進士。再幾百年後，到了清朝小說《斬

鬼傳》，才出現我們現在聽慣的版本，說鍾馗本應考試第一當狀元，但因為醜怪，皇帝不取，

一怒之下自刎而死。在之前的描述中，鍾馗考試失敗和他帥醜無關。看來，新的情節是因

為明朝考試出現樣貌歧視才加插下去。

周臣的流民畫給人看到的是一群可憐、貧窮而有病的人。陳洪綬《無法可說圖》中的

僧人，面貌古怪；《癭龍補袞圖》的貴婦，頭大身小。他們的樣貌絕對不美。畢加索的《亞

維儂的姑娘》畫中的女郎，體形怪異，右邊兩位更是獸臉歪鼻。蒙克的《尖叫》，主人翁

一臉驚悸，掩耳張嘴。迪克斯（Otto Dix）的《玩紙牌者》（Die Skatspieler）中三位傷殘軍人，

斷肢、缺耳、欠目。這些畫都並非以美觀吸引人。埃可（Umberto Eco）在《說醜》書中更羅

列出西方畫中各形各式視覺上極醜的畫：醜男醜女、猙獰惡相的鬼怪、血淋淋的畫面、斷

足斷臂、淒慘的病態。這些畫面給我們的，肯定不是美感，而是另外一種感受。別以為這

些「醜」畫感動人，是因為觀眾變態。其實，美好的音樂，不一定是快樂的音樂，即使令

人痛泣的音樂也可以百聽不厭。可見，畫不一定美觀。即使迎目而來無不醜怪，只要能激

動我們的情緒和思考，都可以是令人駐步，再三觀賞的好畫。

同樣，傅山提倡書法要支離、醜拙。他和八大山人寫出的一些字，奇形怪狀、臨近失衡傾翻，也挑戰以美來判斷字好壞的觀點。

討論「美術」是否詞不達意，並非沒有意義。現代科學的研究告訴我們，令人喜悅的刺激會激動眼眶額葉內側皮層，而任何使人生畏的刺激都會引起杏仁體的活動。因此，看見美麗的畫和聽到美麗的音樂時，大腦前端的眼眶額葉內側皮層比其他腦區更活躍，而醜的卻會激發杏仁體[6]。這正是為什麼我們見美而喜，而害怕見醜。但是，雖然聽到悲傷的音樂時，杏仁體會活躍起來，悲傷的音樂也可以動人，使人百聽不厭。這些音樂入耳，除了激動杏仁體，也會激動和獎賞系統有關的中腦區域，說明除了感到悲痛，聽者也得到喜悅。可惜，我們還不知道動人而不美麗，甚至醜陋的畫和書法又是否同樣也可以激動中腦的獎勵區域。不知道的原因，除了技術上限制之外，更是因為一直以來，有先天限制。這門研究叫 neuroaesthetics，神經審美學。既然是研究審美，那就自然不會研究醜，或者和美無關的欣賞。

另外還有一個問題。我們知道人類很早便已經開始有畫和塑像，但是，什麼是工具？

什麼是藝術？什麼是美術？究竟不美的藝術是否也是美術？如果無法下定義就無法討論究竟藝術或美術是幾時出現的。莫里斯—凱伊（Morriss-Kay）為 art 下的定義是所有在身上或物器上使用顏色、圖案、改變自然的形狀，或者製造二維或三維的形象，之類行為都可以算是 art[7]。以此觀點看，人類的這種活動就早在距今十六萬年前已經出現。在南非的一個名叫

[頂點]（Pinnacle Point）的地方，考古學家發現五十七件赭石，其中十件已經被人故意磨過。一般考古學家都接受這些彩石應該是曾經用於身體上的彩繪。考古學家也在南非的布隆伯斯（Blombos）石灰岩洞穴中找到距今十萬年前的彩珠。當然，身上塗顏色可能只是為了偽裝有利於狩獵，而不是為了欣賞。彩珠也可能象徵階級地位，而不是裝飾。人類早期的圖案像幼稚園裏幼兒最初學畫畫的一樣，只是用工具故意刻畫的簡單線條，或直、或彎、或曲折。而帶有象徵意義的圖案則在五萬多年前出現。至於塑形活動，有人相信更早已經出現。在中東貝列卡特冉姆（Berekhat Ram）找到的凝灰岩石的人形物件已經是距今二十五至二十八萬年。而考古學家跟著在摩洛哥的坦坦（Tan-Tan）地區找到的人形石英岩塊，甚至可能是三十萬年前的！然而，我們不得不懷疑這會不會只是巧合，這兩件人形石塊可能只是鬼斧神工，天然的石頭形狀而已，一種地質產品（geofact）而不是人手製成的。

比起這種仍有爭議的物件，真正看得出是人手雕塑的女性塑像，歷史就「只」有三萬五千年之久[8]，但時間正好和可以見到的最早的手繪動物畫相約。所以我們可以毫無思疑地

說人類至少在三萬年前左右，已經開始有繪作和塑作活動。

當然，我們無法肯定這些畫和塑像的目的是什麼。為了美感？為了在洞穴牆壁上作裝飾？為了教別人如何狩獵這些可以充飢的動物？為了原始的宗教信仰？或者是以上幾個甚至所有原因。

其實，美感和醜感都只是主觀的感覺。現代的畫和塑像往往是回歸到人類祖先的年代，純粹的顏色、線條和形狀構成的圖案。隨著照像的來臨，完全寫實、記錄性質的畫，其價值已經大幅減退。西方也認識到中國水墨畫那種未盡所言、留下想像空白的價值。而這些呈現在我們視覺前的作品給我們的感受也是複雜的，超出美和醜的範疇。功能可以只是為了藝術家的自我表達、為了使我們有一種經驗、為了裝飾、為了返老還童，重溫孩童時的喜好、為了使我們思考、為了表達擁有者的個性、為了炫耀，也可能只是為了投資保值。

如果書畫只是視覺上的作品，像文學是文字上的作品一樣，那麼我們就不再需要覺得很奇怪為什麼沃荷（Warhol）在畫布上灑的尿花、赫斯特（Damien Hirst）的骷髏可以稱為藝術品，也更沒理由質疑馬塞爾‧杜尚（Marcel Duchamp）把尿壺稱為《噴泉》來展覽，是否欺世盜名。究竟，各取所需。正如洛陽紙貴的通俗文學未必是可以流傳百世的佳作，真正撼

人肺腑的文學也未必是人人所喜。

繪作、塑作和寫作，都是人類用手製成作品的動作。把繪畫、書法和塑像稱為視覺藝術而不是美術，應該是更含意清晰。放棄「美術」這個狹窄、詞不達意的名稱，會使我們更容易思考視覺作品的歷史、演變、為什麼會和美感合軌，又為什麼會分離。

1 陳振濂：《「美術」語源考——「美術」譯語引進史研究》，《美術研究》，二〇〇三，一二一，頁六十至七十一。

2 何光遠：《鑑戒錄》卷八。

3 《吹劍四錄》載：「唱名狀元嚴州方夢魁，賜名逢辰，右足跛，左目瞽。第四名川人楊潮，南省元泉州陳應雷皆瞽一目。」

4 查繼佐：《罪惟錄》科舉志。

5 《明史》卷二八六。

6 Ishizu T., Zeki S., "Toward a Brain-based Theory of Beauty", PLoS One, 2011, 6(7), e21852.

7 Morriss-Kay G. M., "The Evolution of Human Artistic Creativity", Journal of Anatomy, 2010, 216, pp.158-176.

8 N. J. Conard, "A Female Figurine from the Basal Aurignacian of Hohle Fels Cave in Southwestern Germany", Nature, 2009, 459, pp.248-252.

畫與醫

——一位腦科醫生的視點

Paintings and Medicine

著　　者　黃震遐

責任編輯　寧礎鋒

書籍設計　Kacey Wong

出　　版　三聯書店（香港）有限公司
　　　　　香港北角英皇道四九九號北角工業大廈
　　　　　二十樓
　　　　　Joint Publishing（Hong Kong）Co., Ltd.
　　　　　20/F., North Point Industrial Building,
　　　　　499 King's Road, North Point, Hong Kong

香港發行　香港聯合書刊物流有限公司
　　　　　香港新界大埔汀麗路三十六號三字樓

印　　刷　中華商務彩色印刷有限公司
　　　　　香港新界大埔汀麗路三十六號十四字樓

版　　次　二〇一四年五月香港第一版第一次印刷
　　　　　二〇一五年六月香港第一版第二次印刷

規　　格　十六開（160mm×210mm）二九六面

國際書號　ISBN 978-962-04-3562-1

© 2014 Joint Publishing（Hong Kong）Co., Ltd.
Published in Hong Kong